はじめに

本書は、いま注目したい35歳以下のクリエイ{ター}[バーコード]を紹介します。

クリエイター紹介本はこれまでにもたくさんありますが、本書が他と異なるのは、さまざまなジャンルを横断したクリエイターを紹介している点です。
デザイナー、フォトグラファー、イラストレーターをはじめ、アーティスト、クラフト作家、詩人など、多様なジャンルの若手クリエイターを紹介します。

U35のクリエイターから感じるのは、真面目で熱意があり、それでいて、自由で、楽しんで制作しているということ。彼らを見ていると、いいものを作りたいという想いがあれば、肩書きもジャンルも飛び越えていいのかも。そして、ジャンルを飛び越えて、その想いが交わったとき、既成概念や価値観にとらわれない、新たなクリエイティブが生まれるのではと感じます。

クリエイティブの最前線で活躍する彼らの斬新なクリエイティブワークを見ることで、その断片が見えてきます。一緒にものづくりをしたい、お仕事を依頼したい気持ちが昂ってくることでしょう。

本書の装丁も、デザイナー、フォトグラファー、詩人といったジャンルの異なるU35のクリエイター3名に制作いただきました。こちらはColumn「装丁デザインの裏側」にて詳しく掲載しています。

U35のクリエイティブからは、どんな世の中でも前向きに、明るく、楽しめる時代をつくっていく希望も見えてきます。U35に託してみたい、そう思ってもらえると同時に、これからの未来が楽しみになるような、そんな書籍になっていたら幸いです。

本書制作にあたり、ご協力をいただきましたクリエイターの皆様、企業・関係者の方々、翔泳社の本田さん・皆様、そして素敵な装丁を制作してくれたデザイナーの齋藤さん、フォトグラファー金本さん、詩人の伊藤さんに、心より感謝を申し上げます。

編集者　haconiwa

本書の見方

プロフィール

名前

WEB / Mail / SNS

章名

制作スタイル

齋藤 拓実

Takumi Saito

アートディレクター / グラフィックデザイナー / コーヒーピープル

力まず自然体で、身体を軽くして風通し良く、関わる人と一緒に、楽しみながら作ることを心がけています。今後は場所にとらわれず、食や文化、コミュニケーションに関わることに携わっていきたいです。

1993年新潟県出身。東京造形大学卒業。石岡怜子デザインオフィス、J.C.SPARKを経て、2019年に独立。独立と同時にAllright所属。JAGDA会員。Graphic Design in Japan 2020、2021、2022入選。

WEB https://www.saito-rough.com/
Mail takumi@allright-inc.jp
Twitter @takumi_3110
Instagram @takumi_saito_rough

『一旦（ひとたび）』個人制作／チラシ／AD+D+AW／2021
友人との2人展のチラシ。なんとなく雪がかった印象の近頃を晴らすきっかけになれたらなと思い、あえてテキスト部分を霞らせました。
AW. 石田和幸

『Paul Cox Box』BlueSheep／展覧会図録／AD+D／2021
Paul Cox展の図録BOX。中に入っているポスターの折り目を少しずらしていたり、紙束の重なりを少しラフにクリップ留めしていたり、細部に人の手の痕跡を作り、作者本人が手作りしたように感じられる工夫をしました。
CD. 湯田唯、DESIGN COORDINATION. 高田融、D. 山田智夫

Allright Store 9/21 (Mon) 14:00-17:00 Open Day
Allright Store 9/20 (Sun) 14:00-17:00 Open Day
Allright Store 10/24 (Sat) 14:00-17:00 Open Day

Q. 好きな言葉は？

『Allright Store』Allright／KV／AD+D／2020
所属するAllrightの事務所を開いて開催したイベントのグラフィック。デザインしたグッズの販売をメインとしていたので、買った物を入れるバッグから連想して、楽しく色々なバッグのグラフィックを作成しました。

050

作品クレジット

「作品名」クライアント先（個人制作の場合は個人制作）／形態／担当／制作年
コメントの順序で記載しております。

『印刷のいろはフェスタ2019』金羊社／チラシ／AD+D／2019
印刷の世界に触れられるイベント。毎年子供の来場者がとても多いので、子供のようなプニプニとした手が印刷に触れているイラストにしました。
I. 黒川まゆ子

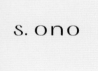

『酒井駒子展 スリーブ箱』PLAY! MUSEUM／グッズ／D／2021
絵本作家の酒井駒子さんの展覧会グッズ。絵本をのぞくような気持ちでデザインしました。
AD. 高田唯、DESIGN COORDINATION. 髙田優

『ブレーン9月号 展』宣伝会議／グラフィック／AD+D／2021
海外賞特集号だったので、架空のトロフィーのグラフィックを作りました。

『s.ono』s.ono／ロゴ／AD+D／2021

『ARCHIVE &』All Of Creation／ロゴ／D／2020
AD. 髙田唯

『itto』Fluss／ロゴ／AD+D／2020

A. お茶しない？

Designer

051

略号表記について

制作クレジットにおいて、
以下の略号を用いております。

A.	広告代理店
AD.	アートディレクション
AW.	アートワーク、美術制作
BI.	ブランドアイデンティティ
C.	コピーライティング
CA.	映像撮影
CD.	クリエイティブディレクション
CG.	コンピューターグラフィックス制作
CI.	コーポレートアイデンティティ
CO.	コーディング
D.	デザイン
DI.	ディレクション
ED.	編集
HM.	ヘアメイク（HA ヘアセット / MA メイク）
I.	イラスト、挿絵
MD.	モデル
MO.	映像制作、アニメーション制作
MU.	音楽制作
P.	制作会社
PD.	プリンティング（印刷）ディレクション
PG.	プログラム
PH.	撮影
PL.	プランニング
PM.	プロジェクトマネージメント
PR.	プロデュース
SD.	サウンド、音響効果
ST.	スタイリスト
UX.	UXデザイン
VI.	ビジュアルアイデンティティ
WR.	執筆

上記以外は、省略せずに記載しております。

Q & A

「休日の過ごし方は？」「好きな言葉は？」
「好きな映画は？」のいずれかの
回答が掲載されています。

・本書に掲載されているURLやSNSアカウント、Eメールアドレスは、2022年8月現在のもので、掲載者の都合により変更される場合があります。
・制作者クレジットや作品についての詳細は、各作品提供者からの情報をもとに作成しています。
・本書に掲載されている制作物には、すでに終了しているものもございます。ご了承ください。
・掲載図版内の情報・価格などは、その作品の制作時のものになります。
・本書はCMYKで印刷されておりますため、特色を使用した作品はCMYKで再現しております。
・それぞれの制作者への、本書に関するお問い合わせはご遠慮ください。

目次

003 はじめに

004 本書の見方

Column

014 装丁デザインの裏側

082 コラボする人たち
 アーティスト / 写真家 小川美陽 × Textile artist 清水美於奈

128 どうしてつくる人になったの？
 デザイナー×フォトグラファー×イラストレーター×アーティスト
 ジャンルを超えたつくる人4名の対談

212 ジャンルレスなつくる人 Interview
 現代アーティスト 沼田侑香
 造本家 新島龍彦

284 haconiwaが目指す未来のハナシ

Designer

020	石原絵梨	アートディレクター / グラフィックデザイナー / 絵本作家
022	泉美菜子	グラフィックデザイナー / アートディレクター
024	岩元航大	プロダクトデザイナー / 造形作家
026	植木駿（PLANT）	アートディレクター / デザイナー
028	植田正	グラフィックデザイナー
030	上村知世（TOTOI）	グラフィックデザイナー / アートディレクター
032	浦口智徳	グラフィックデザイナー / アートディレクター
034	大島淳一郎	プロダクトデザイナー
036	岡口房雄	グラフィックデザイナー
038	岡本太玖斗	アートディレクター / グラフィックデザイナー / フォトグラファー
040	柏木美月（N.G.inc.）	アートディレクター / グラフィックデザイナー
042	柏崎桜	グラフィックデザイナー
044	金澤繭子	アートディレクター / グラフィックデザイナー
046	河野智	アートディレクター / グラフィックデザイナー
048	小森香乃	デザイナー / イラストレーター
050	齋藤拓実	アートディレクター / グラフィックデザイナー / コーヒーピープル

052 清水彩香 アートディレクター / グラフィックデザイナー

054 清水艦期 グラフィックデザイナー / アートディレクター

056 田中せり アートディレクター / グラフィックデザイナー

058 田村育歩 グラフィックデザイナー

060 野田久美子 アートディレクター / グラフィックデザイナー

062 樋口裕二 アートディレクター / コミュニケーションデザイナー

064 ビューリー 薫 ジェームス プロダクトデザイナー

066 廣﨑遼太朗 グラフィックデザイナー

068 深地宏昌 デザイナー / グラフィック・リサーチャー（視覚表現研究者）

070 水内実歌子 グラフィックデザイナー / イラストレーター

072 三田地博史 新工芸舎主宰

074 村尾信太郎 木工作家 / デザイナー

076 矢野恵司 グラフィックデザイナー / アートディレクター

078 吉田雅崇 グラフィックデザイナー

080 脇田あすか グラフィックデザイナー / アートディレクター

Photographer

086	赤羽佑樹	写真家
088	岩田量自	ディレクター / プランナー / 写真家
090	小川美陽	アーティスト / 写真家
092	小野奈那子	フォトグラファー
094	金本凜太朗	写真家
096	川村恵理	フォトグラファー
098	草野庸子	写真家
100	栗田萌瑛	写真家
102	小室野乃華	写真家
104	柴崎まどか	フォトグラファー
106	田久保いりす	写真・映像作家
108	田野英知	写真家
110	七緒	写真と文
112	中野道	写真家 / 映像監督 / 執筆家
114	野口恵太	ビジュアルアーティスト
116	濱田晋	写真家
118	平木希奈	写真家 / 映像作家 / アートディレクター / プロップスタイリスト
120	Fujikawa hinano	写真家
122	山口梓沙	写真家
124	山根悠太郎	写真家
126	横山創大	写真家

Illustrator

132	akira muracco	イラストレーター
134	いえだゆきな	イラストレーター / デザイナー
136	nico ito	イラストレーター
138	ウラシマ・リー	アートディレクター / イラストレーター
140	unpis（ウンピス）	イラストレーター
142	大河紀	アーティスト / イラストレーター
144	大塚文香	イラストレーター
146	大津萌乃	イラストレーター
148	落合晴香	イラストレーター / デザイナー
150	カタユキコ	イラストレーター
152	カチナツミ	イラストレーター
154	カワグチタクヤ	イラストレーター
156	KIMUKIMU	イラストレーター
158	くらちなつき	イラストレーター
160	小泉理恵	イラストレーター / グラフィックデザイナー
162	小林千秋	イラストレーター / グラフィックデザイナー
164	midori komatsu	イラストレーター
166	sanaenvy	ピクセルアーティスト
168	さぶ	イラストレーター / ハンドメイドアーティスト
170	竹井晴日	イラストレーター / グラフィックデザイナー

172	土屋未久	画家 / イラストレーター
174	てらおかなつみ	イラストレーター
176	冨永絢美	画家
178	中島ミドリ	イラストレーター
180	中野由紀子	画家
182	中村ころもち	イラストレーター
184	中村桃子	イラストレーター
186	並木夏海	画家
188	NOI	グラフィックデザイナー / イラストレーター
190	norahi	イラストレーター / アーティスト
192	はらわたちゅん子	
194	深川優	イラストレーター
196	HOHOEMI	イラストレーター
198	水越智三	イラストレーター
200	mimom	3D Illustrator
202	宮岡瑞樹	イラストレーター / グラフィックデザイナー
204	ミヤザキ	イラストレーター / アーティスト
206	村上生太郎	画家
208	yasuo-range	イラストレーター
210	WAKICO	イラストレーター

Genreless

216	酒井建治	アーティスト / ディレクター
218	沼田侑香	現代アーティスト
220	宮崎いず美	アーティスト / アートディレクター
222	山浦のどか	空間・パターン・和紙アーティスト / デザイナー
224	山崎由紀子	絵描き
226	酒井智也	陶作家
228	椎猫白魚	
230	角ゆり子	アーティスト
232	増田結衣	陶作家
234	高橋美衣	アーティスト
236	タテヤマフユコ	画家 / 粘土作家
238	野口摩耶 (ala yotto)	アーティスト
240	佐野美里	彫刻家
242	KASUMI OOMINE	ぬいぐるみ作家
244	KAHO	毛糸人形作家
246	あお木かな	ファンシームーディー作家
248	Yuri Iwamoto	ガラスアーティスト

250	ひらのまり	アーティスト
252	吉積彩乃	ガラスアーティスト
254	Akari Uragami	アーティスト
256	江上秋花	アーティスト
258	苅田梨都子	ファッションデザイナー
260	島根由祈	デザイナー
262	清水美於奈	Textile artist
264	橋口賢人	バッグデザイナー
266	門馬さくら	アーティスト
268	川村あこ	LAND主宰 / フローリスト
270	YUKA SETO	
272	新島龍彦	造本家 / 有限会社篠原紙工　制作チームリーダー
274	池田彩乃	詩人 / デザイナー / 遊びを思いつくひと
276	伊藤紺	歌人
278	八木映美と静かな実験	音楽
280	古谷知華	ブランドデザイナー / 調香師
282	後藤あゆみ	クリエイティブプロデューサー / Design PR

装丁デザインの裏側

デザイン　　　　　写真　　　　　　詩　　　　　　編集
齋藤拓実 ✕ 金本 凜太朗 ✕ 伊藤 紺 ✕ haconiwa編集部
プロフィール>P.50　　　プロフィール>P.94　　　プロフィール>P.276

本書の表紙や扉ページは、混ざり合った色や形が特徴の抽象的なデザイン。実はこれ、グラフィック表現ではなく実際に撮影した写真なんです。126名のクリエイターを紹介する上で、理想の表紙は全員の作品が載っていること。そしてhaconiwaは、これからの未来を担う若手クリエイターがもっとジャンルを横断し、交ざり合い、化学反応が起こることで今までにないクリエイティブが生まれると考えています。そんなメッセージを汲んだデザイナー齋藤さんから、「全員の作品が混ざり合ったような写真を実験的に撮ってみるのはどうだろう?」と提案いただいたのがはじまりです。この装丁デザインはどのように制作されたのか?制作メンバーである3名のクリエイターと制作過程を振り返ります。

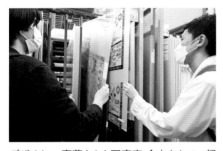

デザイナー 齋藤さんと写真家 金本さんで、都内のホームセンターへ。カメラでのぞいた時におもしろい表情が現れそうな素材を手当たり次第探します。金属、ガラス、アクリル板、ビニール、スライムも使えるかも…!?気になるものを購入しました。

円錐型のビンに水を入れて撮影すると、縦に伸びる印象が強い絵になりました。これだと混ざり方が単調なので、違う方法が良いかも?何度も検証を重ねます。

鏡面のフィルムを当てると、あら不思議!写り込んだ作品の像が歪んで現れました。

表紙写真で撮影した元々の姿がこちら
表紙と見比べてみると、どの像がどの作品なのかわかるかも？
各扉ページも、ジャンルごとのクリエイターの作品を並べて撮影しています。

掲載するクリエイターの作品を1枚ずつピックアップして、撮影する対象をつくっていきます。色のバランスを加味して、混ざったときの美しさを想像しながら配置しました。

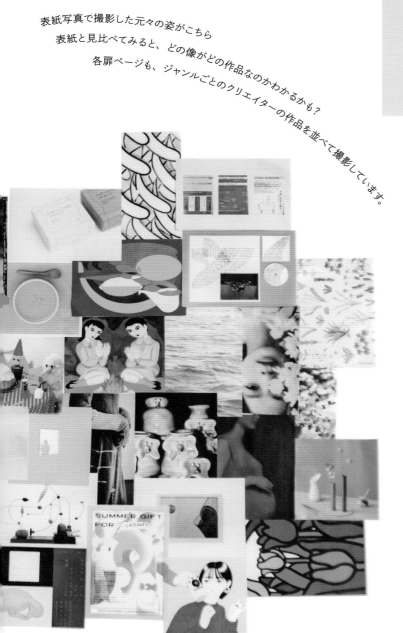

鏡面フィルムに映る歪んだ像を、水槽に入れた水の上から撮影。位置がほんの少し変わるだけで像が変形していくため、複数人で協力しながら連写していきます。素材を組み合わせることでより複雑に作品が混ざり合っていきます。

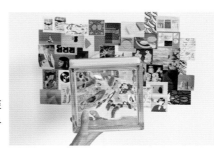

建材に使用するガラスブロックがかなり良い歪み方をすることを発見！そこへ別の素材も組み合わせて、新しい現象を探りました。

撮影した写真は全部で1000枚以上！

素材や撮り方によって、像の混ざり合うビジュアルはさまざま。装丁には、歪んだ色彩の美しさがあり、元々の作品の姿がほんの少しわかるような理想の混ざり具合をピックアップしました。

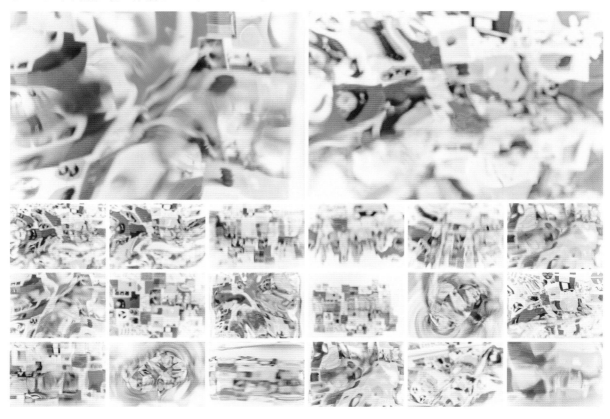

グラフィックや写真で表現できない領域を、詩で表す。

制作当初は、書籍のコピーライティングとして参加していただいた歌人の伊藤紺さん。話を進めていくにつれ、「詩」という形で装丁に参加することで今までにない表現が生まれるのではないかと考え、表紙と各扉ページの計5つの詩を書いていただきました。

それを見たとき
胸に自由が転がってきた
見たことない形が
ずっとあたらしくて
偶然がそこで息をしていた

なんとなく開いた本に
昨日考えたことが書いてあって
少しだけ奇跡がふつうになって
いつのまにか忘れることが
そんなに怖くなくなって

それが生まれるのはいつも
殴り書きのテキストが
透明になっていく
とても静かな時間でした

（デザイナー扉）
それはすとんと落ちてきて、
わたしは静かな庭にいた。

（フォトグラファー扉）
他と明らかにちがうとき、
そこで時間は一度止まる。

（イラストレーター扉）
潜る。息は苦しいけど、
見つけてしまうときがある。

（ジャンルレス扉）
船が進む。
その時はじめて
そこに水のあることを知る。

16

制作を振り返ってみて…

齋藤拓実さん

依頼を受けた当初は、さまざまなジャンルのクリエイターを掲載している書籍をどうやってデザインすべきか悩みました。今の社会にはどこか淀んだ暗い空気が広がっていると思っていて、そんな社会にどうすれば気持ちいい風を吹かすことができるかを考えた時に、僕一人がグラフィックを制作して表紙にするより、せっかくなら掲載しているクリエイターを巻き込んで一緒に作りたいですとお話しました。

また、haconiwaの本書に対する想いから、ジャンルの異なるクリエイター同士が「交ざり合う」ようなビジュアルが作れないかと思い、新しい表現を実験しながら作り上げてくれそうな金本くんと一緒にやりたいなと考え参加してもらいました。

それと、写真やグラフィックでは表現しきれない領域を伊藤さんの詩が照らしてくれました。今回、装丁の制作というよりも、誰に何をお願いしてどういう関係性でつくるかということをデザインしたというふうにも感じています。

伊藤 紺さん

齋藤さんが言う世の中の淀んだ空気というのは私も感じていて。この本に掲載されているクリエイターは少なからずその淀みと向き合いながらものをつくっていく世代であると。未来を悲観的に捉えるのではなく、風通しの良い本にしたいと打ち合わせで聞いて、詩に何ができるかなと考えました。

最終的には、「つくる」という行為に含まれる未来への希望をテーマに書いています。これまでになかったものを「つくる」って、必ず未来につながっていることで、まずその行為自体が希望だと思う。真剣に本気で何かをつくることは、この世の中を少しでも前に進めてくれるのだという思いを込めて書きました。各扉の詩は、メインテーマを念頭に置きつつ、それぞれのジャンルに少しだけ関連させました。このあとページをめくる期待がほんのちょっとあがったらいいなと思っています。

金本 凜太朗さん

はじめに依頼をいただいた時は、実力のあるフォトグラファーさんが多く掲載されている中で僕にお声かけいただけて、単純にうれしいって気持ちが大きかったのを覚えています。でも、普段はこういった実験的な写真の依頼は少ないので、今回どういった写真ができるのかプレッシャーはありましたね。

また、実際にホームセンターに買い物に行って、どんな素材が使えそうか考えるのが楽しかったです。期待して購入したものが意外と良い効果が出なかったり、逆に予想していなかった見え方をする素材に出会ったり。そういった素材の違いで浮かび上がる像が全く異なるというのはすごく面白かったですし、詩が加わることでさらに新しいものに変化していく過程が楽しかったです。

haconiwa編集部

「きっとこれからの時代は肩書きに囚われないクリエイターがどんどん現れる。そして異なるクリエイターが交ざり合うことで新しいクリエイティブが生まれていく。そんな未来をつくっているU35のクリエイターを紹介する本にしたい」。そんなざっくりとしたイメージで装丁デザインを依頼したにもかかわらず、写真で混ぜ合わせるというアイデアを齋藤さんにいただき、金本さんと伊藤さんが加わることでプロジェクトがどんどん広がっていきました。まさに本書のメッセージを体現するようなつくり方で、未来に希望を抱けるような、力強い装丁が完成したと思います。

また、表紙のタイトルは齋藤さんの発案で写植文字を使用しています。新しい強い試みの中に、昔からある技術も取り入れて表現できたところもお気に入りです。クリエイターの紹介ページだけでなく、ぜひ表紙のカバーを広げて写真全体を見て、各章の詩を読んで、隅々まで本書をお楽しみください。

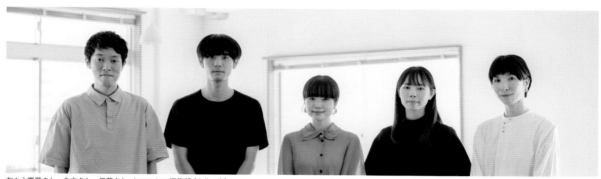

左から齋藤さん、金本さん、伊藤さん、haconiwa編集部（山北、森）

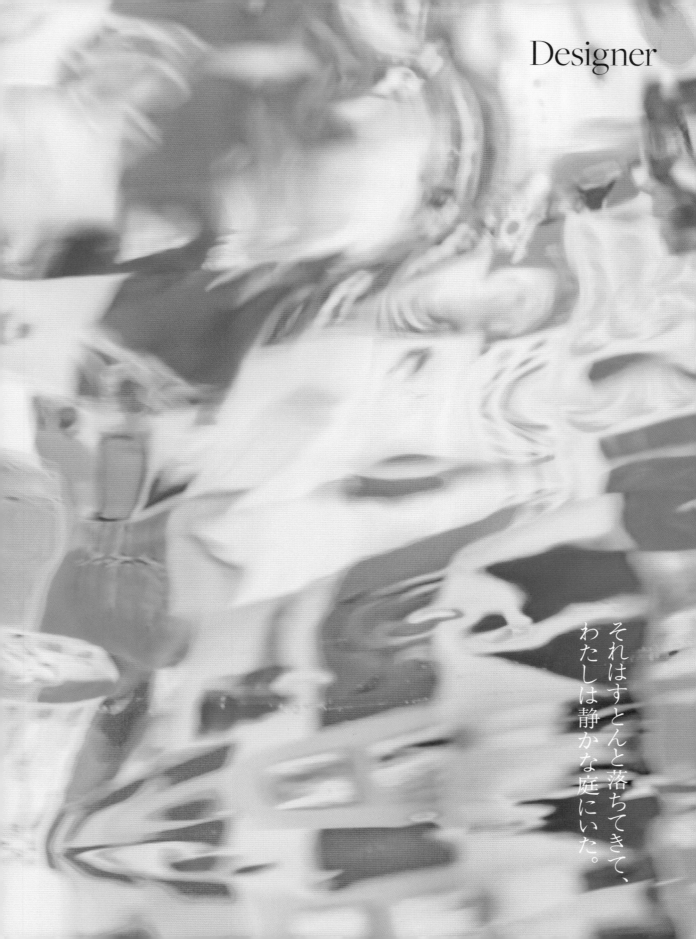

Designer

それはすとんと落ちてきて、わたしは静かな庭にいた。

石原絵梨

Eri Ishihara

アートディレクター / グラフィックデザイナー / 絵本作家

東日本大震災後、岩手県大船渡市の「丸橋とうふ店」のパッケージが2012年グッドデザイン賞を受賞したことをきっかけに、ブランディングから携わるようになりました。世界観を作り込んだグラフィックも得意です。飲食、音楽や美術などの芸術系、ファッション系の仕事を多く手がけていますが、それ以外でもお気軽にお声がけください。今後やってみたい仕事のジャンルは、お酒、教育番組、ライフスタイル、日本文化です。

2011年多摩美術大学絵画学科油画専攻卒業。同年電通テック入社。主な商品開発／キャラクター開発：タカラトミーアーツ「もちばけ」「山本くん」、ヴィレッジヴァンガード「脳麺」、竹新「ナッツのおことば」など。主な受賞歴：グッドデザイン賞、NY TDC、Tokyo ADC、JAGDA、TECHNE ID AWARDなど入選。2021年自身初の著書となる絵本『もちばけ おもちだけど、おばけです。』が岩崎書店より発売。

WEB　　　　http://www.ishiharaeri.com/
Mail　　　　erie.ishihara@gmail.com
Twitter　　　@asanomoura
Instagram　　@asanomoura

Designer

「脳麺」ヴィレッジヴァンガード／パッケージ・グラフィック／BI+AD／2017
ヴィレッジヴァンガードさんと一緒に開発した「ヴィレヴァン」らしい狂ったラーメンです。実際に脳の働きを助けるビタミンB1を配合しています。「ヴィレヴァン」らしく、あえて普通の飲食ではできないトンマナで作りました。

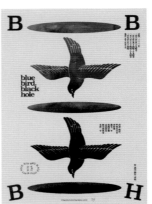

「blue bird, black hole」「Landscape」砂と水玉／ポスター・チラシ・グッズ／AD+I／2017〜2020
コンテンポラリーダンスカンパニーの公演のグラフィックです。「blue bird, black hole」は、公演のテーマに合わせ、落ちていく鳥、水面、穴、円環など、モチーフを丁寧に選び、自ら描きました。「Landscape」は3人のパフォーマーによる舞台なので、3種類の風景（ランドスケープ）をこちらも自ら描きました。

「平手友梨奈【ダンスの理由】」ソニー・ミュージックレーベルズ／アートワーク／AD／2020
平手友梨奈さんの1st Digital Single「ダンスの理由」のアートワークです。平手さんの新たな門出をお手伝いできて嬉しかった、思い出のお仕事です。

「ナッツのおことば」竹新製菓販売株式会社／パッケージ・グラフィック／BI+AD／2019〜
竹新さんと一緒に開発した新しいおつまみのブランドです。同じような商品が並ぶおつまみ売り場において、どうしたら目立つかを起点に考え、「酒飲みたちの背中をポンと押してくれるような、お酒にまつわる言葉を大きく入れたパッケージ」というアイデアを基に企画、それがそのままブランド名になりました。

Q. 休日の過ごし方は？

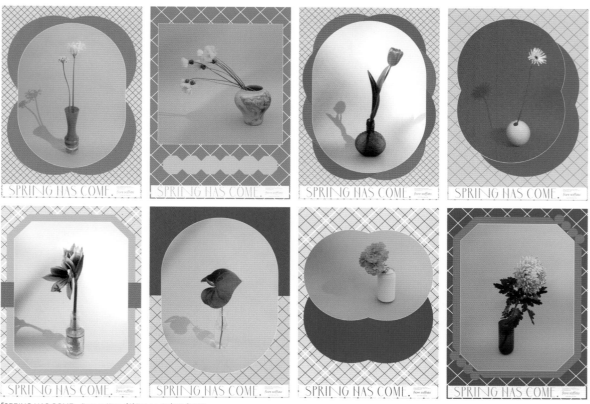

「SPRING HAS COME.」fiore soffitta／グラフィック／AD／2022

花屋「fiore soffitta」の春のビジュアル。写真は2020年の4月、緊急事態宣言下にベランダで撮影したものです。制限された世界でも家にあるものに花を活けるだけで生活が豊かになることを伝えています。画像はダウンロードフリーとし、商用目的の利用は不可ですが、個人での印刷は可としました。

「啓林館 企業広告」新興出版社啓林館／OOH／AD／2020〜

啓林館のスローガンである「知が啓く。」を基に、こどもが自ら道を切り開くビジュアルを作りました。砂漠・洞窟・山・迷路に見える風景は全て啓林館の教科書でできています。

泉美菜子

Minako Izumi

グラフィックデザイナー / アートディレクター

1990年神奈川県生まれ。東京藝術大学デザイン学科卒業後、隈研吾建築都市設計事務所でグラフィックスタッフ、中島デザインでアシスタントデザイナーとして勤務。2020年に自身で企画・デザインを行う写真とアートの出版レーベル「PINHOLE BOOKS」を設立。2021年からは「PINHOLE」名義で主に書籍、ロゴ、広報物、建築サインなどのデザインを行っている。日本グラフィックデザイン協会会員。

WEB　　　　http://pinhole-db.com/
Mail　　　　info@pinhole-db.com
Instagram　　@izmi__m

デザインは、物事や他者について知るための入り口だと考えています。まだ知らないさまざまな知識や経験にリーチするきっかけがデザインによって作れたらと思います。公共性の高い仕事や、写真のディレクションを含むエディトリアルやビジュアルデザインに関わっていきたいです。出版レーベルでは自ら企画・デザインして若手作家の書籍を作っており、タイトルや内容の構成まで相談しながら自由に進めています。

Designer

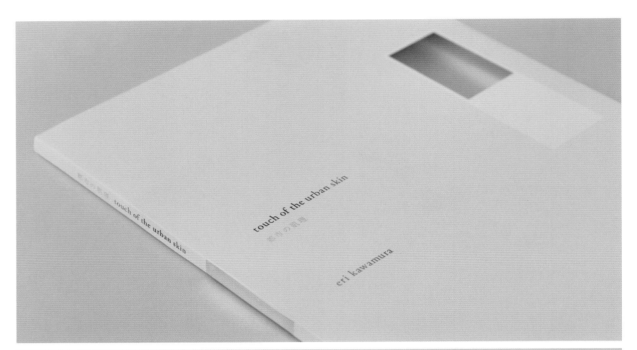

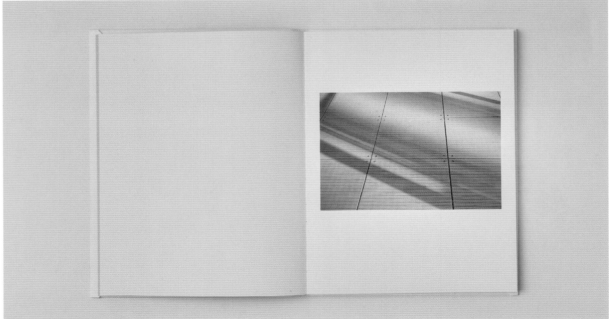

Q. 好きな言葉は？

「川村恵理『都市の肌理 touch of the urban skin』」PINHOLE BOOKS／書籍／AD+D／2020
写真家の作品集。渋谷の日々代謝し変化する街並みの写真を軽やかな仮フランス装で見せている。写真に映る光と色の移ろいをイメージして、虹色に反射する箔を表紙にあしらった。

「鶴見駅前 Z歯科・矯正歯科クリニック」Z歯科／ロゴマーク／D／2019
歯医者のロゴマーク。XYZの3つのみぞを持つ歯が並んでおり、患者それぞれが違った個性の歯を持っていて、それに向き合う歯医者であるというメッセージをこめている。
内装設計: Zu architects

「SCHOLE」SCHOLE／ロゴ／D／2021
東京・梅ヶ丘にあるヴィンテージセレクトショップ「SCHOLE」のロゴ。原画を手書きの線を損なわないようにグラフィック化し、タイポグラフィと合わせて洗練された雰囲気に仕立てた。
I. Hana Takahashi

「内田亘『COLORFUL』」PINHOLE BOOKS／書籍／AD+D／2021
画家のスケッチ作品集。ドイツでコロナ禍に遭い、ロックダウン中に描き溜めた無数のスケッチから選んだシュールな白黒の線画が200点並ぶ構成。

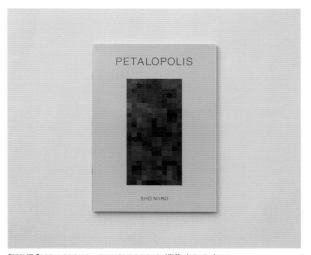

「新納翔『PETALOPOLIS』」PINHOLE BOOKS／書籍／AD+D／2021
写真家の作品集。未来都市の片鱗を現在の東京のスナップから見出すSF的コンセプトをデザインに反映した。透明の巻カバーを外すと、糸かがり綴じしっぱなしの脆い本文が現れる。

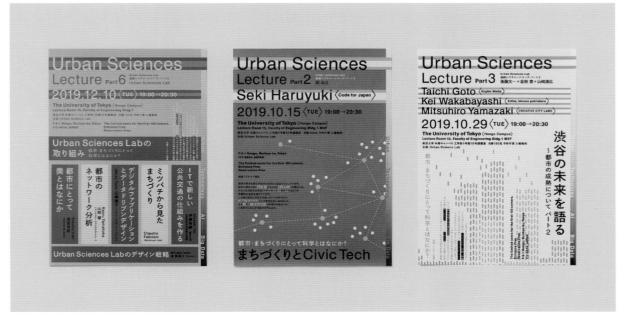

「東京大学アーバンサイエンスラボ レクチャー」アーバンサイエンスラボ／広報物／D／2019〜2020
大学の研究室が主催する連続レクチャー8回の広報物。毎回同じタイポグラフィのフォーマットを使い、色や図案を変化させることでテーマの違いを表現した。

岩元航大

Kohdai Iwamoto

プロダクトデザイナー / 造形作家

鹿児島県生まれ。神戸芸術工科大学プロダクトデザイン学科入学後、デザインプロジェクト「Design Soil」に在籍し、イタリアのミラノ・サローネをはじめ、海外の展示会に多数参加。その後、スイスの美術学校「ECAL」のMaster in Product Designを卒業後、現在は東京と鹿児島を拠点に精力的に活動を行っている。

- -

WEB https://www.kohdaiiwamoto.com/
Mail kohdai.i@gmail.com
Instagram @kodaiiwamoto
Facebook kohdai.iwamoto

ある物をデザインする際に、どのような素材でも出来るだけ自分で加工してみることを心がけています。例えば、スチールパイプ製の椅子をデザインする際に実際にパイプの曲げや溶接まで自分で検証することは環境や技術的問題もありデザイナー自身が行うことはあまり多くありません。しかし、加工のスキルを身につけることから始め、素材と向き合うことで自分が想像していなかった驚きや発見を生むことが出来ます。

「Pari Pari」Wallpaper*、AHEC／サイドテーブル／D／2021
英国デザイン誌のWallpaper*とアメリカ広葉樹輸出協会「AHEC」が世界の若手デザイナー20名を選抜し、アメリカの広葉樹を用いたモノづくりプロジェクトに参加した際の成果物。2021年秋にイギリスのDESIGN MUSEUMで展示披露。
PH. Tim Robinson

「Pari Pari Limited Edition」個人制作／家具／D+AW／2022
Pari Pariのサイドテーブルを改良したもの。着色した薄い木の板を何層も積層・接着し、表面をバリバリと剥くことでカラフルな樹皮の表情を表現している。2022年パリの国際家具見本市「Maison et Objet」にてライジングタレントアワード受賞展示作品。
PH. Tomohiko Ogihara

Q. 休日の過ごし方は?

「KD」fiel／ハイテーブル／構想＋立案＋設計／2019
福岡の家具ブランド「fiel」との商品開発により生まれたハイテーブル。オフィス空間から駅や空港のような公共空間に至るまであらゆる環境での使用を想定している。無機質で工業的なオフィス家具ではなく、木材ならではの素材の温もりや柔らかさを活かした製品作りを目指した。
PH. Kei Yamada

「Pvc handblowing Project」個人制作／花器／D＋AW／2018
ホームセンターで販売されている一般的な塩ビ管を加熱して柔らかくし、木型の中で吹きガラスのように膨らまして作る花器。2018年ミラノにて Future Dome Prize 受賞作品。

「Bent Stool」DUENDE／スツール／構想＋立案＋設計／2017
ハンドツールを使ったローテクな方法による素材の加工研究をもとに生まれたスツール。2017年東京の家具ブランド「DUENDE」より発売。同年 Good Design 賞受賞。

植木駿（PLANT）

Shun Ueki

アートディレクター / デザイナー

依頼内容を深掘りするため入念なヒアリングやワークショップを行い顧客と共に作り上げるような案件が昨今では増えてきました。普遍的でありながら思想に触れ、核を突くようなビジュアル制作を心掛けています。

制作会社を数社経てフリーランスとして独立。ブランディングを軸としたCI・VI開発を得意としながら、事業会社に対してUIなど表層面のサポートを行うなど幅広い範囲でデザインを提供しています。

WEB https://uekishun.com/
Mail hello@uekishun.com
Twitter @PLANT_UEKI
Instagram @uekishun

Designer

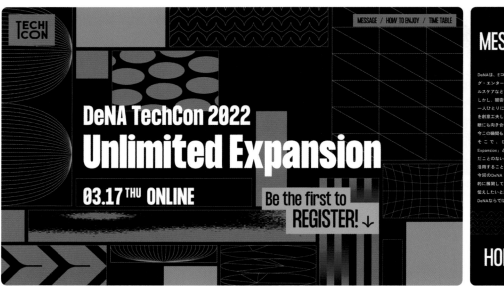

「TechCon2022」株式会社ディー・エヌ・エー／VI・ウェブサイト／VI+D／2022
「Unlimited Expansion」のテーマを大事に無限に拡張可能なエレメントで構成しました。
Developer. 手塚 亮、Movie Director&Motion Designer. 大橋 史、MU. Daisuke Tanabe、Management. dep Management

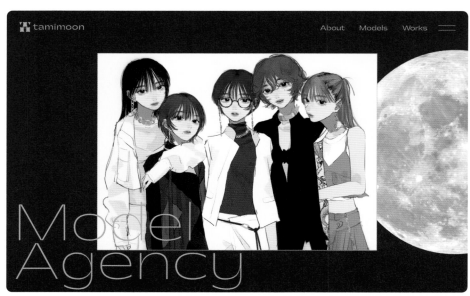

「tamimoon」tamimoon／ロゴ+ウェブサイト+ディレクション／BI+D／2022
大胆さと繊細さを包括した2面性のあるロゴをアクセントに、所属するタレントのニュアンスを捉えた印象のウェブサイトにデザインしました。
株式会社R11R、Assistant Designer. 高橋 尚吾、Developer. 手塚 亮

Q. 好きな言葉は？

「New Year's card 2022」個人制作／ポストカード／D／2022
新しい年に対する期待感と衝撃を雷マークで表現しました。
PD. EP印刷

「R11R」株式会社R11R／ロゴ＋ウェブサイト／CI＋D＋DI／2021
クライアントとクリエイターへ光が当たるように、コンセプト立案から担当し、コピーライターやイラストレーターへ細かくニュアンスを伝えながらデザインや進行を行いました。
MO. o-kubo、I. docco、maple、OKADA、Rocinante Urabe、Kamin、Sota Sudo、Mari Yamazuki、Developer. IA Web Director. 手塚 亮、WR. オバラ ミツフミ、Assistant Designer. 高橋 尚吾

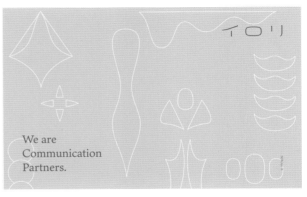

「イロリ」株式会社イロリ／ロゴ＋ウェブサイト／CI＋D／2020
暖房や調理、照明、コミュニケーションの場など豊富な役割を持つ囲炉裏をコンセプトにした名称に対して、媒体に応じて多様な見え方ができるテキスタイルを開発しました。ウェブサイトでは数秒ごとに模様が切り替わり柔軟に変化するイロリの役割を体現しています。
Front-end Engineer. 千葉 雅仁

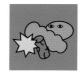

植田正

Tadashi Ueda

グラフィックデザイナー

1988年奈良県生まれ。桑沢デザイン研究所ビジュアルデザインコース卒業。2016年よりフリーランス。

最近はあまり製作できていませんが、学生時代などには自分のブログで、日記的な感覚でグラフィックを作っていました。日常的に見る形や色使いなどがデザインソースになっているかもしれません。お仕事のジャンルは展覧会のフライヤーやロゴなどのお仕事が多いので、装丁やパッケージなど色々なお仕事もしてみたいです。

WEB　　　　https://tadashi-ueda.com/
Mail　　　　tu@k-and-b.jp
Twitter　　 @cloyacco
Instagram　@t_ueda_works

Designer

「卒業生作品展 桑沢2016」専門学校 桑沢デザイン研究所／ポスター／AD+D／2016
「桑沢のことが大好きな生物が、卒業制作展に急いで向かっている」をコンセプトに制作。卒展の「めでたい」感を表現するため、印刷には金や銀、蛍光イエローなど発色のよいインキを採用しました。色違いで2パターン制作しました。

「romp ロゴ」romp／ロゴマーク／AD+D／2020
恵比寿の美容室「romp」のロゴ。お客様がrompで生まれ変わった自分を鏡で見て、心が楽しくウキウキするような、またそうなって欲しいと思い、「鏡」をモチーフに制作。rompの文字を散りばめて配置し、躍るような気持ちを表現しました。

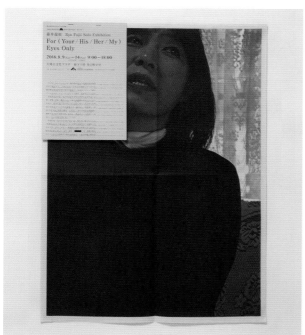

「藤井龍展 For （ Yours / His / Her / My ） Eyes Only」藤井龍／フライヤー／AD+D／2016
アーティスト・藤井龍氏の個展のためのフライヤー。作品画像をレイアウトしたモノクロのタブロイドに、個展情報が印刷されたA5サイズの用紙をホチキスで留めています。ホチキスは一つ一つ作家が手作業で色を塗っており、銅のような上質な質感に仕上げました。

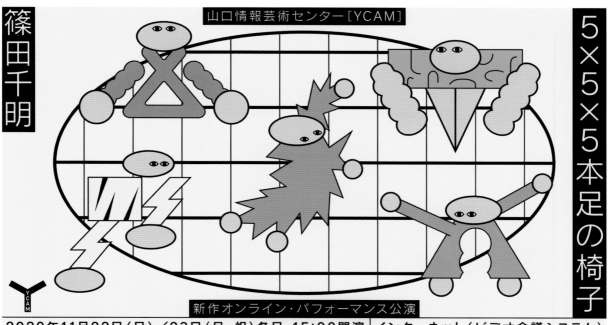

「篠田千明 新作オンライン・パフォーマンス公演「5×5×5本足の椅子」」山口情報芸術センター[YCAM]／広報用メインビジュアル／AD+D／2020
複数のダンサーがパフォーマンスをする作品なので、個性的な特徴を持つキャラクター（ダンサー）を描きました。またオンラインでの配信だったため、リアルな人型のシルエットではなく、画面越しにいる少し不思議なキャラクターというイメージで作りました。五線譜の上で踊っています。

企画制作. 山口情報芸術センター[YCAM]、画像提供. 山口情報芸術センター[YCAM]

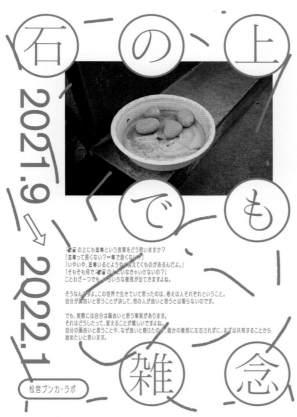

「石の上でも雑念」松宮ブンカ・ラボ／フライヤー／AD+D／2021
「雑念感」を表現するため、画面全体に手描き風の線を散りばめ、ノイズが起こっているようなデザインにしました。

「NATUREBOY」NATUREBOY／ラベルデザイン／AD+D／2022
CBDリキッドのラベルデザイン。「BLUEDREAM」「AtomicGoat」「HinduKush」の3種のフレーバーがあり、ラベルも3色に展開しました。
PH. EANO CREATION

上村知世（TOTOI）

Tomoyo Uemura

グラフィックデザイナー / アートディレクター

空間や色の使い方を大切にした、ミニマルで印象に残るデザインが強み。クライアントと一緒に目的や情報を明確に絞りながら、伝わりやすいシンプルさを持つ表現に落とし込むことを重視しています。日々デザイン以外にも興味が湧いたことを深め、インプットを怠ることなく柔らかな思考を持てるよう心がけています。今後もジャンルをとわず、しなやかで芯のあるクリエイションをしていきたいです。

1990年兵庫県生まれ。多摩美術大学グラフィックデザイン学科卒業。ブランディングやパッケージデザインを主にデザイン事務所にて経験を積む。2019年 TOTOI（トトイ）を屋号にフリーランスのグラフィックデザイナーとして独立、東京を拠点に活動中。トータルのディレクションから広告、パッケージ、ロゴ、エディトリアル、Webなど幅広いデザインを手がける。

WEB https://www.totoidesign.com/
Mail t@totoidesign.com
Instagram @tomoyotoi

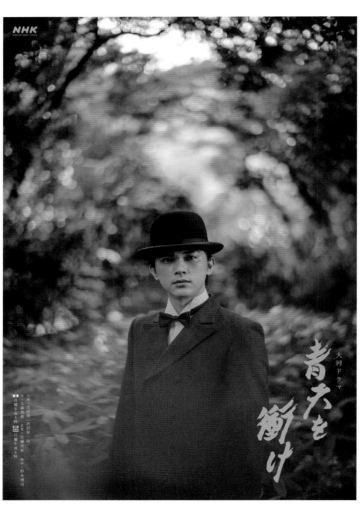

「青天を衝け」NHK／広告／D／2021
大河ドラマのイメージビジュアル・ポスター広告のデザインをいたしました。俳優・吉沢亮さん演じる渋沢栄一の凛とした眼差しが印象的で、情報を極力絞り静かな強さのあるビジュアルに仕上げています。
AD+PH. 瀧本幹也、HA. ASASHI、MA. UDA、MD. 吉沢亮

「charm」自主制作／ポスター／D／2022
charmという言葉には魔力・お守り・呪いのほか、魅力・愛嬌といった人を惹きつける力の意があります。古くから崇められ祭器や呪物にその姿をもちいられてきたcharmのような存在であるヘビをモチーフにし、自主制作はパーソナルな作品なので、最も個人的な思いを込める祈りやまじないであってもいいのではないかと考えてつくったグラフィックです。

「DIVER」piczo, DIVERJ／写真集／D／2020
ロンドンを拠点に活動している写真家・piczoさんによるフォトブックをデザインいたしました。表紙のグラフィックは中身のポートレートを骨格に制作したものです。
AD. 矢後直規、PH. piczo

Q. 好きな映画は？

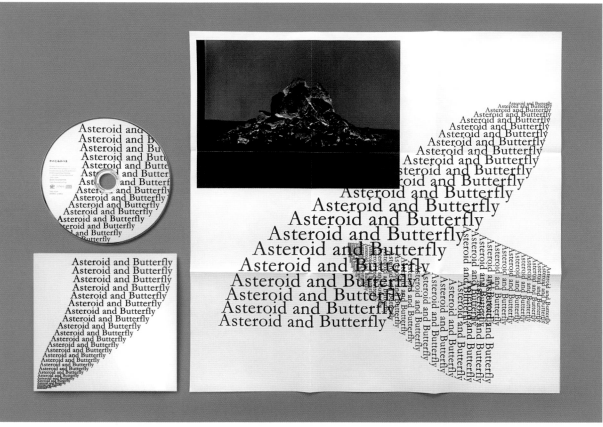

「Asteroid and Butterfly」ビクターエンタテインメント／CD／D／2020
音楽家・矢野顕子さんと津軽三味線演奏家・上妻宏光さんによるユニット「やのとあがつま」によるコラボレーションアルバムをデザインいたしました。タイポグラフィをメインとしたミニマルなグラフィックに蓄光加工を施し、手元に残る音楽としてのCDを意識しています。
AD. 矢後直規、PH. 池谷陸

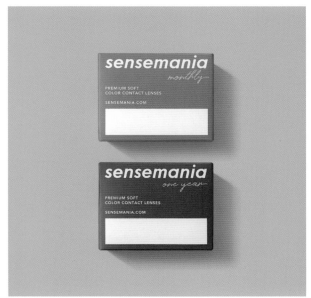

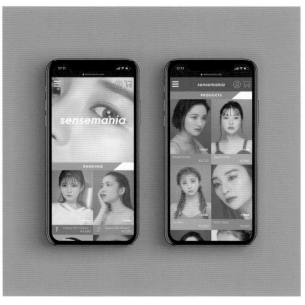

「sensemania」J&S International／パッケージ・Web／AD+D／2020
カラーコンタクトを販売するオンラインストアのブランディングとして、撮影のディレクションを含め、ロゴ・パッケージ・WEBサイトをトータルでデザインいたしました。ファッションとして感覚的に楽しんで商品を選べるような見せ方にこだわりました。
PH. 尾藤能暢

A. 「時計じかけのオレンジ」

浦口智徳

Tomonori Uraguchi

グラフィックデザイナー / アートディレクター

1987年長崎生まれ。福岡を拠点に活動。「描く、磨く。」をコンセプトに、デザインを通して新しい未来を描き、より魅力的な世界に磨いていきたいと考えています。目に映るものから、映らない部分まで、発信する側・受ける側にわかりやすく、新たな視点、見方をカタチにすることでコミュニケーションの活性化を目指します。グラフィックを基本に、広告、動画、プロダクト、WEB、音楽など多岐にわたりデザイン制作に携わっています。

- -

WEB　　　　https://ckak.design/
Mail　　　　info@ckak.design
Instagram　@ckakdesign

見た目だけでなく言葉の語感、リズム、響きからエッセンスを読み取り見えない部分も含めてデザインすることを大切にしています。もともと言葉遊びが好きなこともあり、最近は日常の出来事や気になった言葉などを用いた作字（文字の造形創作）活動に取り組んでいます。

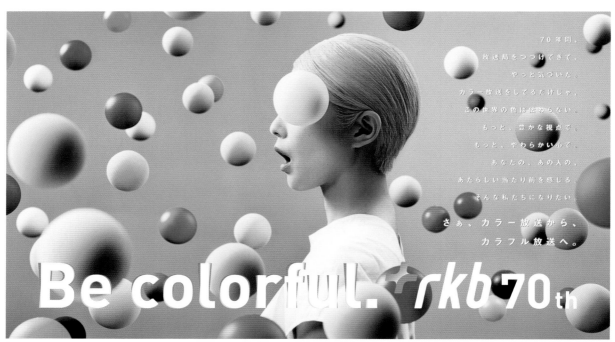

「Be colorful.」RKB毎日放送／OOH／AD／2020
RKB毎日放送が70周年を迎えるにあたり「カラー放送から、カラフル放送へ。」をコンセプトとしたブランド広告を制作しました。豊かな価値観でさまざまなコンテンツや情報を届ける様子をカラフルなボールに見立て表現しました。

「サウナ文字」個人制作／フォント／AD／2022
無性にサウナへいきたくなったときサウナ熱を解消するため欲求をデザインにぶつけた結果できあがったオリジナルの書体です。大きなしずくをデザインに取り入れながらどこか懐かしく感じるようなレトロな佇まいを大切にしました。

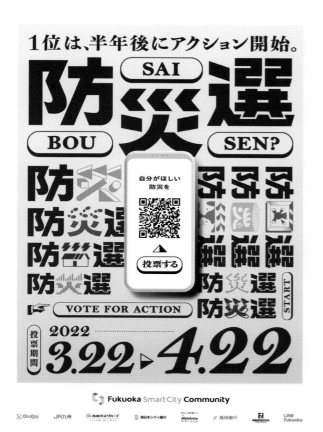

福岡みんなで防災プロジェクト「防災選」FSC／ポスター＋ウェブサイト／AD／2022
街に足りていない防災のスキマに目を向け、福岡に住む人や企業などみんなで変えていくための
防災プロジェクト。より具体的な防災の切り口を知ってもらうためにロゴの「災」の文字をそれ
ぞれ防災候補に合わせてデザイン展開しました。

「sandelica 10th」サンデリカ／リーフレット／AD／2021
サンドイッチ専門店「サンデリカ」の10周年を機にリニューアルメニューを制作しました。
好きな具材をトッピングできるセミオーダースタイルのサンドイッチが特徴なので、人気のトッ
ピング10種でサンドイッチタワーを作ってもらいインパクトあるビジュアルを目指しました。

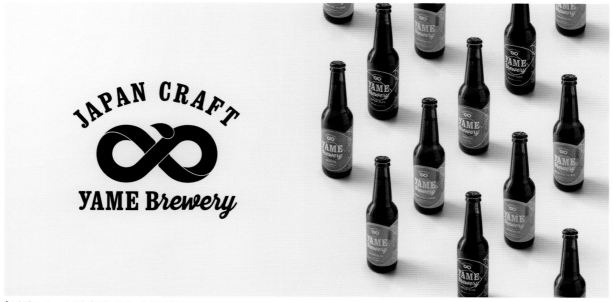

「八女ブルワリー」八女市／ロゴ＋パッケージ／AD／2021
福岡県八女市にある醸造所「八女ブルワリー」のリニューアルにともなうロゴとパッケージを制作しました。「つぎ、つながる醸造所」をコンセプトに、八女をあらわすモチーフに地域と人の循
環を表現しました。パッケージは2本並べることでロゴが完成しコンセプトである「つながり」を意識したデザインです。

大島淳一郎

Junichiro Oshima

プロダクトデザイナー

プロダクトデザイナー。1992年兵庫生まれ。神戸芸術工科大学プロダクトデザイン科在籍中に、大学発のデザインプロジェクト「Design Soil」に参加し、2013年、ミラノサローネサテリテ出展。ドイツ留学を経て安積伸のa studioに勤務ののち独立。現在はスタジオ発光体を拠点に活動をする。

プロダクトデザインは立体物のデザインですが、大きな括りとしてのデザインで見れば、色であり、形であり、空間の中の3次元的なグラフィックとも言えると思っています。僕の制作スタイルは便利アイテムをデザインするというよりは、空間に彩を加えて、見ているだけで心地よく、楽しくなるようなデザインを心がけています。

WEB　　　　　https://www.junichirooshima.com/
Twitter　　　@JunichiroOshima
Instagram　　@junichiro_oshima

Designer

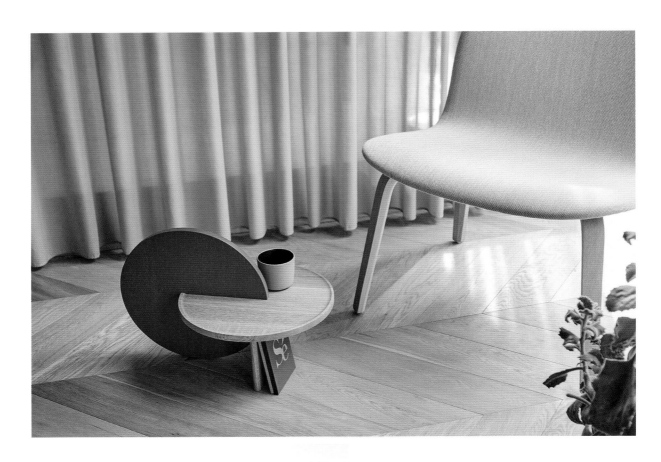

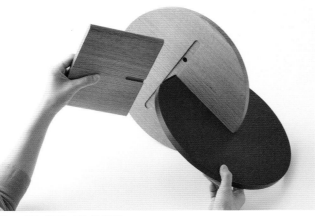

「Kagu」FIEL／ミニテーブル／D／2022
アイコニックな造形が特徴的な小さなテーブルです。3つのパーツはバラバラに分解が可能で、簡単にマグネットで組み立てることができます。小さいながらも存在感があり、一つ置くだけで空間に動きをつけてくれるプロダクトです。

Q. 休日の過ごし方は？

「Trinity」個人制作／スツール／D／2013
自在に曲げられ、結ぶこともできるTRINITYは、ロープの特徴を構造に利用した折りたたみ式のスツールです。脚と座面に通したロープの両端に結び目を作り、三方向で引き合う関係を与えて
あげると、美しく張られたロープがしっかりと脚を支えます。折りたたむ際にも、ロープは脚の留め具となり、持ち手となって活躍します。

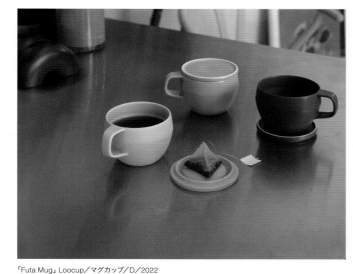

「Futa Mug」Loocup／マグカップ／D／2022
ティーインストラクターの方と開発した、紅茶をおいしく飲むためのマグカップ。外側に表れているボディのラ
インは内側で200mlを測るためのラインになっており、ティーバッグに適量の湯量を測ることができます。

「Lotus」個人制作／花器／D／2019
マグネットで筒部分が付け替えができる花器。付けたり外したりしながら、生ける
植物によって形とバランスを変えることができます。

A．ゆっくり起きて、瓶ビールを飲みに行きます。

岡口房雄

Fusao Okaguchi

グラフィックデザイナー

東京都在住。東京工芸大学卒業後、デザイン事務所や印刷会社などの勤務を経て、仕方なくフリーランスに。2017年BNNより「わくわくロゴワーク いっしょに増やそう! ロゴづくりのひきだし」を刊行。2018年平和紙業 PAPER VOICE TOKYOにて「わくわくロゴペーパー展」を開催。2020年haconiwaにて「もさもさ模索中」を連載開始。

ロジカルに仕事を進めたいですが、モヤモヤとしたよくわからないニュアンスも大事にしたいです。ロゴの依頼が比較的多く、物語性や絵を大事にするようなデザインが得意かもしれません。そういった仕事を重ねていくと同時に、規模や業界や手法にとらわれずに活動していきたいです。クライアントワークにとどまらず、ロゴの本を出版していたり、ウェブメディアで連載をしていたり、変なグッズを作ったり、妙な動きをしています。

WEB　　　　https://fusaookaguchi.com/
Mail　　　　renraku@fusaookaguchi.com
Twitter　　　@fusaofusao
Instagram　　@fusaof

Designer

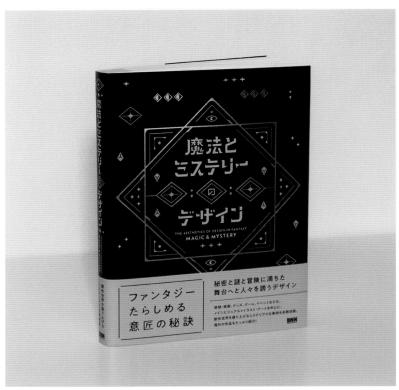

「魔法とミステリーのデザイン」BNN／書籍／AD+D／2021
マジカルでミステリアスなデザイン事例を紹介している本です。収録事例がハイレベルなものばかりで、それに恥じないデザインをしなければと気負いつつも、苦悩の末に納得のいくデザインに辿り着きました。記号のような魔法陣のようなカバーデザインになっています。角度によって虹色にも輝く特殊な箔押し加工が不思議な印象を強めています。

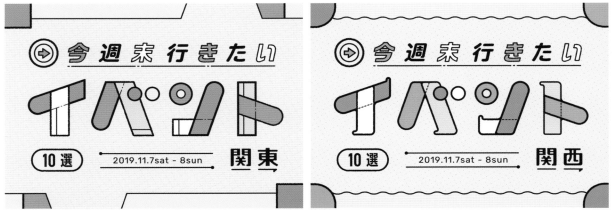

「今週末行きたいイベント」haconiwa／ウェブ記事／メインビジュアルのデザイン／2019
ウキウキするような印象で、なおかつ特定の季節やジャンルに寄らないようなデザインを心がけました。文字だけでも味気なくならないようにメリハリをつけてます。何度目にしても飽きにくい印象にしたいので、線の太さや色など細かいところまで慎重に検証しました。

Q. 好きな映画は？

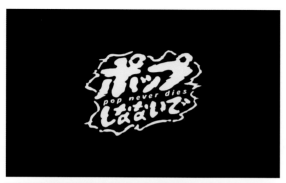

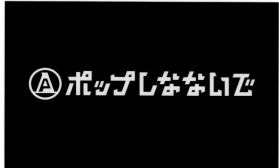

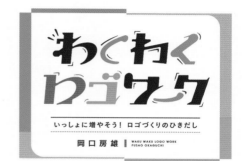

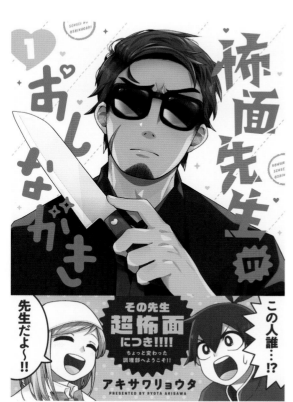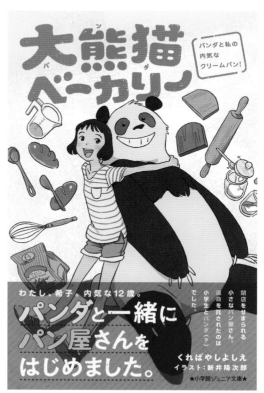

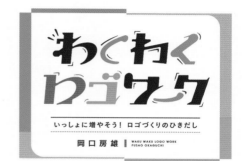

「ポップしないで」ポップしないで／バンドロゴ／D／2016・2018
旧ロゴを2016年に作り、2018年に新ロゴをデザインしました。旧ロゴはポップだけど毒がある感じを目指しました。新ロゴは対照的に無機質に仕上げています。どちらも臨機応変に使っていただいています。初期からデザインで関わったバンドが、どんどん活躍していく様は小気味好いです。

「わくわくロゴワーク いっしょに増やそう！ ロゴづくりのひきだし」BNN／書籍／WR+D／2017
ひたすらロゴを作るチャレンジをした本です。本来ロゴの仕事は時間をかけて慎重に取り組むべきだと思います。この本では、あえて架空のお題のロゴをドンドン作っています。粗削りですが、10代20代の頃の自分が出会いたかったであろう本を作れたと思います。北村みなみさんにナイスな挿絵を描いていただいています。
I. 北村みなみ

「怖面先生のおしながき」小学館ゲッサン編集部／漫画の単行本／D／2020
ちょっと変わった先生が顧問の調理部の漫画です。連載時のロゴや扉ページの依頼から、単行本全3巻のカバーやオビと中身の目次やコラムまで全体的にデザインを担当しました。キャラクターの魅力を引き立てるようなシンプルで可愛くちょっとだけ怖い（？）デザインを目指しました。包丁で切られたようなタイトルロゴがこだわりポイントです。
著+カバーイラスト. アキサワリョウタ

「大熊猫ベーカリー パンダと私の内気なクリームパン！」小学館ジュニア文庫／文庫本／D／2019
小学生向けの文庫本です。読者層的には目を引くメリハリが強いデザインにするのもアリですが、新井陽次郎さんのイラストの細やかなニュアンスの魅力を活かしたいと思い、主張性は控えめにしています。タイトルロゴは、食べたら美味しそうなシルエットを目指して作りました。
著者. くればやしよしえ、I. 新井陽次郎

A.「ガンダム」シリーズが好きです。

岡本太玖斗

Takuto Okamoto

アートディレクター / グラフィックデザイナー / フォトグラファー

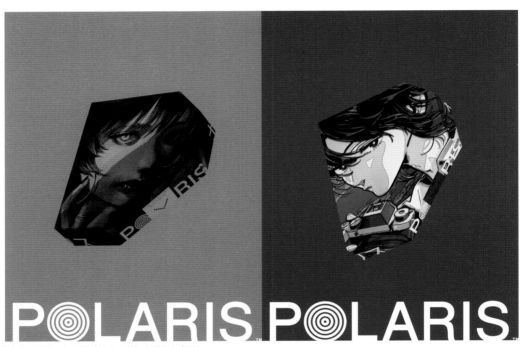

いつも「リズム」よく、歌うように作りたいと思っています。また、いつも新鮮であたらしい一手であるように心がけています。そしてそれを「グラフィックデザイン」の領域で行い、その領域と位置を拡張させたいと思っています。

1998年東京生まれ　フリーランス　グラフィックデザインを軸に、写真や映像、音楽など、多様な領域で活動する。最近の仕事に、Amazon Original『MORE THAN WORDS』の宣伝美術およびタイトルロゴデザイン、the peggies や Kroi のアートワーク、日向坂46や D.A.N. の MV タイトルデザイン、ストリーゲームレーベル POLARIS のアートディレクションなどがある。屋号はシングス。

WEB　　　　https://takuto-okamoto.com/
Mail　　　　okamototakuto@icloud.com
Twitter　　　@takuto_okamoto_
Instagram　@takuto_okamoto_gf

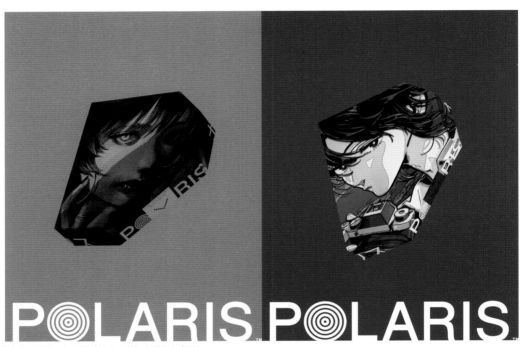

「ストーリーゲーム POLARIS」POLARIS／パッケージゲーム／AD+D／2021
ポラリスは、近年盛り上がりを見せるボードゲームジャンルのマーダーミステリーをベースにした、新しい「ストーリーゲーム」レーベル。遊ぶ映画とでも形容できる純度の高いプレイ体験を、潔く、明快に、そして余白を大事に、理屈抜きで手に入れたくなる「世界観の塊」として具現化させた。https://polaris.game/
CD. 鈴木健太、UX. 目黒水海、D. 阪上葵、石井野絵、I. wataboku、好都

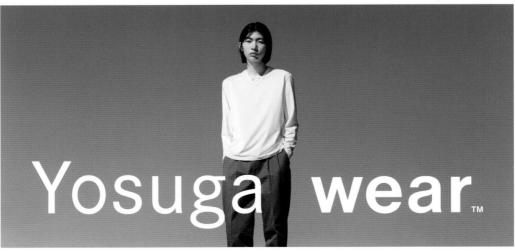

「Yosuga wear」Yosuga／キービジュアル／PL+AD+D+C／2021
効能のアナウンスばかり目につく高機能スキンケア商品群の中で、Yosuga は上品な顔をしてその真逆をいく、鮮やかなアンチテーゼにしたい。青空抜けの潔い商品写真は、フォトグラファー・川谷氏の提案による。僕はほとんど何もしないことにした。
PH. 川谷光平、HM. 小林玲菜

Q. 好きな映画は？

「the peggies 『ハイライト・ハイライト』」ソニー・ミュージックレーベルズ／CD／AD+D／2022
届いた楽曲を再生した時、進め！誰でもない私、という言葉が浮かんできた。私とはメンバー自身でありリスナー自身でもある。聴いた人がそこに自分の姿を投影できるような、抽象的で力強いポートレートにしたいと思った。
PH. 信岡麻美、ST. 渕上カン、MA. 森絵里子、HA. 小林玲菜

「筑波大学芸術専門学群／筑波大学大学院人間総合科学研究科博士前期課程芸術専攻 卒業・修了作品展2021」筑波大学芸術専門学群・筑波大学大学院人間総合科学研究科博士前期課程芸術専攻／告知ツール／AD+D／2020
コロナ禍で鬱屈した一年を送った、自分を含む学年の卒展。文字組によって規定された空間に、各専攻の友人に個性的な線を引いてもらった。社会を覆った暗い影と表現行為が見据える光の同時性や相反性が表されたと思う。

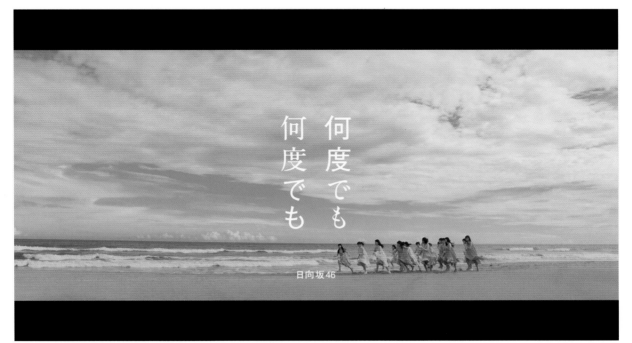

「日向坂46 『何度でも何度でも』 ミュージックビデオ」Seed & Flower合同会社／タイトルロゴ／D／2021
手遊びの要領で文字を組み替えていたら、輪廻を感じさせるなと思った。直接そういう歌ではないが、何度も間違いながら進むことはいくら生まれ変わったとしても繰り返されるルールのような気がする。
Dir. 鈴木健太、Cinematographer. 林大智、上原晴也、Choreographer. 木下菜津子、PL. 外川敬太 Producer. 橋本ヒロト、Production. AOI Pro.

A.「歩いても歩いても」「バック・トゥ・ザ・フューチャー」。

柏木美月（N.G.inc.）

Mitsuki Kashiwagi

アートディレクター / グラフィックデザイナー

1993年神奈川県生まれ。N.G.inc.所属。個人でもアートディレクター・グラフィックデザイナーとして活動。2020年亀倉雄策賞ノミネート、2020-2021年度ADC賞ノミネート。「日本の若手デザイナー12人」をテーマにした中国上海・北京での展覧会「日本平面設計展—我可以」に招致され参加。国際学生デザインコンペティション「白金創意国際大学生平面設計大賽」に国際審査員として日本から参加。

"記憶に残るデザイン"、"魅力を揺り起こす起爆剤となるデザイン"を常に追求しています。また、記名性のある曲線によるグラフィックを得意とし、自身の表現を生かした制作依頼もこれまで多くお受けしています。

WEB　　　　https://www.wagi-nginc.com/
Mail　　　　wagi@nginc.jp
Instagram　@wagi_x

Designer

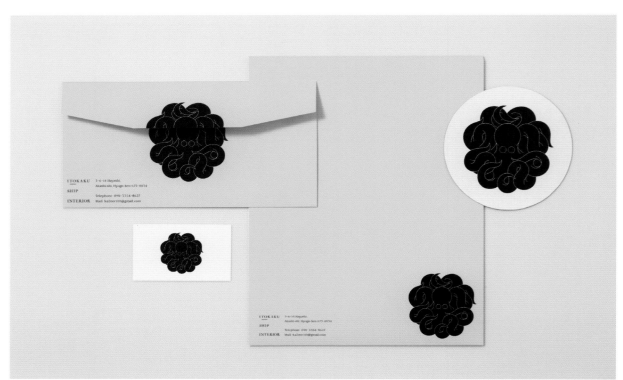

Q. 好きな映画は？

「伊ト角船舶内装」伊ト角船舶内装／ブランディング／AD／2019
かつてタコ漁を生業としていた人が立ち上げた船舶内装会社のブランディング。広大な造船場で機能するように、記名性の高いデザインを追求した。
PH. 水野谷維城

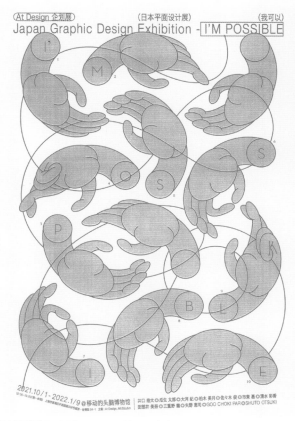

「日本平面设计展一我可以」At Design／ポスター／D／2021
「日本の若手デザイナー12人」が招致され中国上海・北京で開催された展覧会のためのポスター。
「デザインをする手」をテーマに12の手を象徴的にデザイン。

「最上工務店」最上工務店／ポスター／AD／2019
工務店のブランディングの一環で制作したポスター。伝統的で丁寧な仕事によって形作られる豊かな空間を表現。

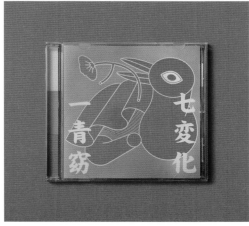

「一青窈七変化」UNIVERSAL MUSIC／CD／D／2017
痛快な時代劇ドラマ主題歌のCDデザイン。曲の放つ艶やかで力強い世界観を落とし込んだ。

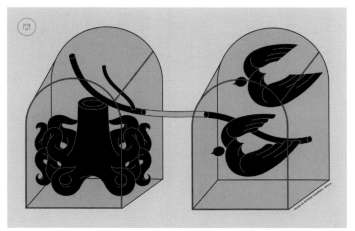

「月刊「ブレーン」2020年3月号 特集："空間"がつくりだす新しい「体験」型コンテンツ」宣伝会議／雑誌中扉／D／2020
広告・クリエイティブの専門誌のための中扉デザイン。特集の導入となる役割と、「手が止まって考えさせられる」強さが両立するように意識。

A.「オーシャンズ11、12、13」「Snatch」

柏崎桜

Sakura Kashiwazaki

グラフィックデザイナー

1990年栃木県宇都宮市出身。金沢美術工芸大学視覚デザイン専攻を卒業後、広告制作会社を経て現在は東京近郊にてフリーランスとして活動中。主な受賞歴：Graphic Design in Japan 2021亀倉雄策賞ノミネート、Graphic Design in Japan 2022入選、パッケージデザインコンテスト北海道2019グランプリ

- -

WEB　　　　https://s-kashiwazaki.com/
Mail　　　　kashiwazaki39@gmail.com
Instagram　@sakura_kashiwazaki

平面的でシンプルな表現が好きです。形や色、余白などあらゆる要素の「心地よいバランス」をテーマに、画面の隅までゆるやかに気持ちの行き届いたデザインをしたいと思っています。自分の感覚が生かせる仕事であれば、ジャンルや規模、作るものの形態を問わず、何でも取り組んでみたいです。

Designer

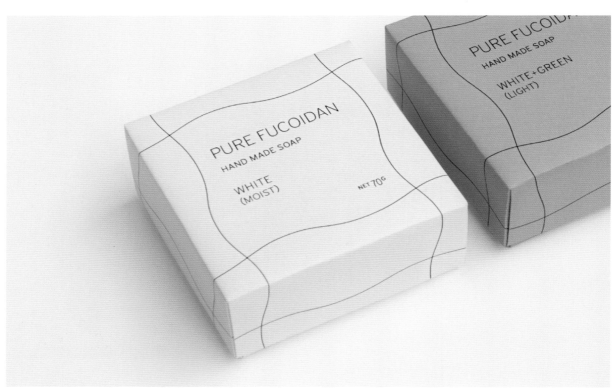

「ピュアフコイダン」北海道マリンイノベーション／パッケージ／AD+D／2019
「がごめ昆布」の成分を配合した石鹸の箱。海や海藻、がごめ昆布の模様、保湿成分が肌を包み込んで守ってくれるイメージを、緩やかな曲線の交差で表現しました。

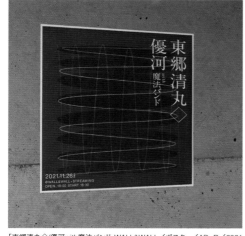

「東郷清丸◇／優河with魔法バンド」WALL&WALL／ポスター／AD+D／2021
音楽ライブイベントの宣伝ビジュアル。壁に囲まれた空間で響き合い、高まり合う音を表現しました。

「MARU」個人制作／カード／AD+D／2020〜
ライフワークとなっている、市販の丸いシールを貼ったカード。継続することによる進歩や、その時々の自分の調子・趣向の観察、頭の体操を目的に制作しています。Instagram：@maru_exercise

Q. 休日の過ごし方は？

「Circle & Rectangle ② ポスター」個人制作／ポスター／AD+D／2021
リソグラフのポスター。丸と四角を並べて作った不思議な存在感のかたちをまとめた、同名の冊子から図案を抜粋しました。

「RECEIPT・REACTION」個人制作／ZINE／AD+D／2021
自著グラフィックブック。レシートに溶剤を塗布することによって印字を溶かし、見慣れた印刷物と異質な図像を並存させた作品です。

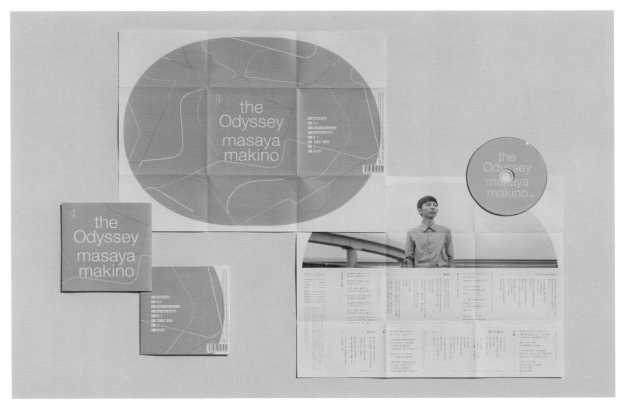

「the Odyssey」牧野容也／CDジャケット／AD+D／2022
odyssey=長い放浪の旅 という言葉から着想し、旅の軌跡をモチーフに図案を描きました。一筋縄ではいかない人生の旅に、穏やかに寄り添うような曲達のイメージを形にしました。
PH. 三浦知也

A. お気に入りのガーゼケットにくるまって本や漫画を読むのが好き

金澤繭子

Mayuko Kanazawa

アートディレクター / グラフィックデザイナー

1990年北海道生まれ千葉育ち。2013年多摩美術大学卒業。デザイン会社にて広告グラフィック、ブランディング、パッケージなど幅広い分野のデザインに携わり2017年に独立、2022年にKOKON Inc.を設立。現在はロゴやパッケージ、冊子からDM、名刺などの紙媒体、広告やブランドのリブランディング、タイトルやイラストなど幅広く活動中。

- -

WEB http://mayukokanazawa.com/
Mail info@mayukokanazawa.com
Instagram @kanazawa_mayuko

制作する上で意識していることは、紙と印刷とデザインの組合せでできる美しさや発見、面白さを模索したり、イラストやロゴを動かしてみたり、求められていること以上にどう楽しく、より良いものができるかを意識しています。あと、制作したものには全て理由や検証した背景などがあるので、その伝え方も大切にしています。今後は海外とのお仕事や空間づくり、映像のアートディレクションにもチャレンジしていきたいです。

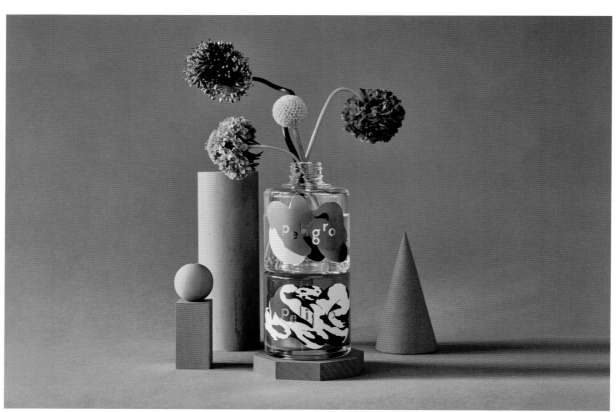

「peligro」株式会社GINGER&COMPANY／パッケージ／AD+D／2021
季節に呼応して変化する新しいコンセプトのジンジャーシロップです。波打つタイポグラフィは自然の流れを表し、「i」はピリッとしたジンジャーの辛さを表現しています。ラベルは異なる個性を表現するアートワークを、Akari Uragamiさんに制作していただきました。

「MATSU」一級建築事務所マツ／名刺／AD+D／2022
「松葉」は落ち葉になっても二本の葉の元がしっかりと繋がり、離れ離れになることがないことから、代表の松下さんの信念である「人と土地に寄り添う」という想いと繋がり、名刺の中に松葉を組み込みました。松葉部分を折ることで平面だったものが立体になり、建築のプロセスを体現しています。折った後は名刺入れにも入る機能的な構造になっていて、松葉の色は日本の伝統色「松葉色」を使用しています。

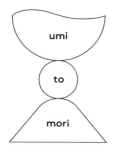

「umi to mori」株式会社JIMOS／ロゴ／AD+D／2021
四季の塩からはじまるライフコンセプトショップ・カフェ「umi to mori」のロゴを制作しました。ロゴマークは「海」「と（循環・相対）」「森」を図形で表現していて、紐解くと「四季の塩」の地形からくる成り立ちや仕組みを説明する図式としても活用できるようにしています。3つの関係性は磁石のように切り離せなく、巡るように動きを変えて寄り添っています。四季により塩の味が変化することも表しています。

「宍戸園」有限会社宍戸園／ロゴ・パッケージ／AD+D／2021

300年以上続く農園である「宍戸園」のロゴとパッケージを制作しました。宍戸園は持続可能な循環型農業への研究から、無農薬・無科学肥料の自然栽培と養蜂をしています。ブルーベリーにネロリ、ライム、マーロウ、カモミールなど、たくさんの花が咲き、実がなり、蜂がせわしなく飛びまわっている豊かな循環型農園を表現するため、飛び交うミツバチの軌道から、美しい花のかたちに見えるようなロゴのデザインにしました。

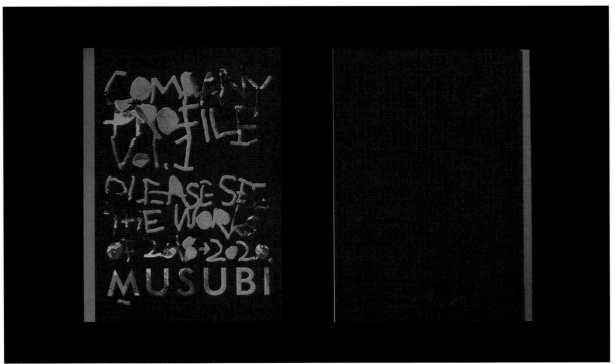

「MUSUBI COMPANY PROFILE Vol.1」株式会社むすび／ブック／AD+D／2020

株式会社むすびのポートフォリオブックを制作しました。営業ツールとしてはもちろん、印刷見本としても機能するように、普段やらないような組合せの加工などにチャレンジしています。例えば、スミ1色と4色掛け合せの2種の「黒」で構成したら文字は読めるのかチャレンジしたページや、UVニスと透明箔のみで色を使わないページなど、普段実践ではやらないような印刷加工の使い方で面白く表現しています。

河野 智

Satoshi Kohno

アートディレクター / グラフィックデザイナー

1989年東京生まれ。多摩美術大学グラフィックデザイン学科卒業、電通入社。世界の若手30名が選ばれるYOUNG GUNS 16をはじめ、D&AD, NYADC, ONE SHOW金賞、Cannes Lions, Clio Awards銀賞、ADFEST GRANDEなどを受賞。99st NYADC では Advertising 部門審査員も務めた。

WEB　　　　https://satoshikohno.tumblr.com/
Mail　　　　satoshi.kohno@dentsu.co.jp
Twitter　　　@deltaic_strain
Instagram　　@satoshikohnoarchive

「嘘のない真摯なデザイン」と「いかに閾値を超えるか」を意識して取り組んでいます。今後は広告だけでなく、映画や演劇、音楽、服飾、インテリア、飲食といった人々の文化や生活に根付いた領域のデザイン、ブランディングに貢献したいです。

「SOUNDTRACK 〜Beginning&The End〜」吉井和哉／CD・カセット／AD+D／2018
吉井和哉さんの15周年を記念したライブベストアルバム。どこか神秘的な、人間を俯瞰して見守っているような視線を感じる吉井さんの歌詞からヒントを得て、愛らしい人類史をテーマに制作。ジャケットは素のままの吉井さんをホンマタカシさんに撮影していただきました。

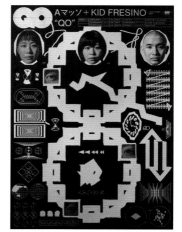

「QO」Aマッソ+KID FRESINO／ポスター／AD+D／2022
時間をテーマに据えた笑いと音楽の2マンライブ。時間の経過とその不可逆性などから図案を考案し、並列に配置していきました。時計や日付、エントロピーなどがモチーフです。怪しさや謎が漂うデザインを目指しました。

We are the VISIONING® COMPANY

Uplifting our hopes for the future, Involving all sides of society, Expanding new thinking free from 'common sense'.

未来への意志を掲げ、世の中を巻き込み、社会を"常識"から解放する。

newpeace

「NEWPEACE」NEWPEACE／ブランディング／AD+D／2022
メンバー各々が熱きビジョンを携え、真摯に社会課題に向き合いながらも、軽やかに踊るように新たな平和を描いているNEWPEACE。これからもより柔軟に、意味や常識にとらわれずおおらかに活動を続けてもらいたいと考え、気ままに一筆書きで描いたピースマークをシンボルにしました。

NIKKEI INNOVATIVE SAUNA

サウナはビジネスの打開策になる。

2021·3·27[土]&28[日] FUTTSU VILLA

「NIKKEI INNOVATIVE SAUNA」日本経済新聞社／ブランディング／AD／2021
サウナには発想を促したり思考を整理したりといった効能があり、起業家の方で愛好する方が多いようです。その効能に着目し、新たなビジネスを見つけようというイベント。着想するサウナをテーマに、サウナのビジュアルとして今までにない色彩や造形によって、イベント体験のプロセスを視覚化しています。

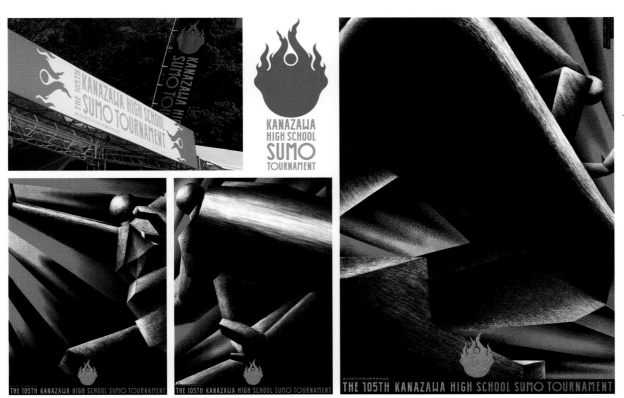

「Pierce a Headwind」第105回高等学校相撲金沢大会／ポスター・ブランディング／AD+D／2021
COVID-19による前回大会中止と今大会の延期。人類史でも稀に見る苦境においても、選手たちは大会を目指して日々黙々と鍛錬を重ねている。逆風に立ち向かい前進する、相撲選手の強靭な肉体を荒々しい筆致で描きました。同時にロゴの刷新も行なっています。

A. 生き方は死に方

小森香乃

Kano Komori

デザイナー / イラストレーター

2001年宮城県出身。デザイナー／イラストレーター。長岡造形大学在籍中。第218回「ザ・チョイス」（玄光社）入選。「JAGDA国際学生アワード2021」銀賞・審査員賞。

「デザイン」の領域を広く捉えて、3DCGを使ったイラスト制作や、MV制作、PRビジュアルなど、肩書にこだわらず、幅広く自由に活動しています。自分の思う可愛さや美しさを大切にしながらも、作り手のエゴだけではデザインは成り立たないので、課題を解決するために今自分に何が求められているかを毎回深く考えるようにしています。

WEB　https://shunsokuinu.myportfolio.com/design
Mail　3853kmkn@gmail.com
Twitter　@shunsoku_inu
Instagram　@shunsoku_inu

Designer

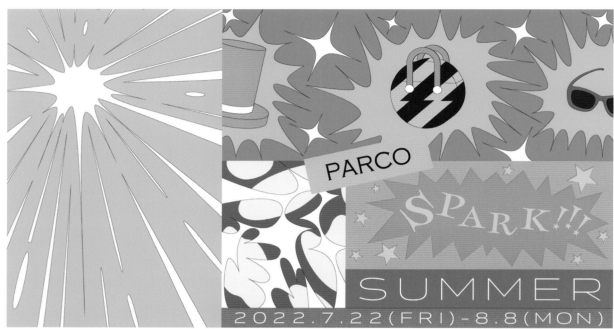

「PARCO SPARK!!! SUMMER」株式会社パルコ／グラフィック／D／2022
仙台PALCOで開催されたイベントのメインビジュアルを担当しました。「一人ひとりの自分らしさが、星のように強く輝いてほしい」というコンセプトに沿ってグラフィックを制作しました。

Q. 休日の過ごし方は？

「おみやげKIOSK」RIDE MEDIA & DESIGN 株式会社／ポストカード／I／2021
渋谷PARCOで開催された、全国のお土産が集まる期間限定のポップアップストア「おみやげKIOSK」のイラストビジュアルを担当しました。老舗店が手がけるおみやげ4種それぞれの良さを最大限に引き出すイラストを描きました。構図とリズム感を意識しながら、見た人にキュンとしてもらえるような完成を目指しました。

「おとも」個人制作／ブランディング／D／2022
「食卓に咲く日本酒」がコンセプトの、食事の"おとも"になる低アルコール食中酒のブランディングです。花の部分は酒米、茎の部分は箸をモチーフにデザインしました。ロゴマークは二種類のテキスタイルとして展開し、風呂敷のデザインにも活用しました。

048

THE
ニュ♨

UP CYCLE PROJECT

「特別な関係」おストロース／アートワーク／I／2021
おストロースがリリースした2ndデジタルEPのアートワークです。糸電話で時々話すような特別な関係を描きました。おストロースのお2人からいただいた「非現実感」というキーワードや、透明感のある音楽から得たイメージをビジュアライズしました。

「THEニュー　UPCYCLE PROJECT」長岡造形大学／ロゴ／D／2022
長岡造形大学が行っているアップサイクルプロジェクトのロゴです。「モノを長く大切に使うために、不要物に新しい価値を与える」というアップサイクルの精神をロゴとネーミングに込めました。

A. 行き先を決めず歩けるところまで歩くタイプの散歩をしています。

「泊まれる演劇MIDNIGHT MOTEL'22 "ROUGE VELOURS"」株式会社水星／ポストカード／I／2022
HOTEL SHE, がプロデュースする宿泊型イマーシブシアター「泊まれる演劇」の新作公演のメインビジュアルを担当しました。80年代アメリカのMOTELをモチーフにしています。可愛さと不穏さが共存するようなイラストを描きました。

齋藤拓実

Takumi Saito

アートディレクター / グラフィックデザイナー / コーヒーピープル

1993年新潟県出身。東京造形大学卒業。石岡怜子デザインオフィス、J.C.SPARKを経て、2019年に独立。独立と同時にAllright所属。JAGDA会員。Graphic Design in Japan 2020、2021、2022入選。

力まず自然体で、身体を軽くして風通し良く、関わる人と一緒に、楽しみながら作ることを心がけています。今後は場所にとらわれず、食や文化、コミュニケーションに関わることに携わっていきたいです。

WEB　　　　https://www.saito-rough.com/
Mail　　　　takumi@allright-inc.jp
Twitter　　　@takumi_3110
Instagram　@takumi_saito_rough

Designer

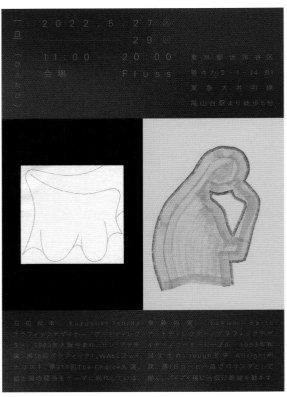

「一旦（ひとたび）」個人制作／チラシ／AD+D+AW／2021
友人との2人展のチラシ。なんとなく雲がかった印象の近頃を晴らすきっかけになれたらなと思い、あえてテキスト部分を曇らせました。
AW. 石田和幸

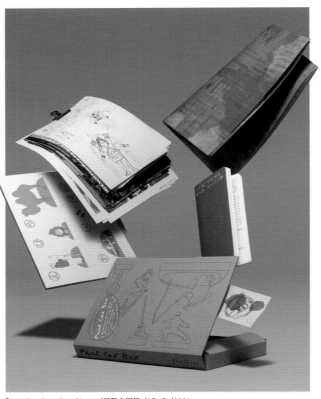

「Paul Cox Box」BlueSheep／展覧会図録／AD+D／2021
Paul Cox展の図録BOX。中に入っているポスターの折り目を少しずらしていたり、紙束の重なりを少しラフにクリップ留めしていたり、細部に人の手の痕跡を作り、作者本人が手作りしたように感じられる工夫をしました。
CD. 高田唯、DESIGN COORDINATION. 高田舞、D. 山田智美

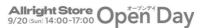

「Allright Store」Allright／KV／AD+D／2020
所属するAllrightの事務所を開いて開催したイベントのグラフィック。デザインしたグッズの販売をメインとしていたので、買った物を入れるバッグから連想して、楽しく色々なバッグのグラフィックを作成しました。

Q. 好きな言葉は？

「印刷のいろはフェスタ2019」金羊社／チラシ／AD＋D／2019
印刷の世界に触れられるイベント。毎年子供の来場者がとても多いので、子供のようなプニプニとした手が印刷に触れているイラストにしました。
I. 黒川まゆ子

「酒井駒子展 スリーブ箱」PLAY! MUSEUM／グッズ／D／2021
絵本作家の酒井駒子さんの展覧会グッズ。絵本をのぞくような気持ちでデザインしました。
AD. 髙田唯, DESIGN COORDINATION. 髙田舞

「ブレーン9月号 扉」宣伝会議／グラフィック／AD＋D／2021
海外賞特集号だったので、架空のトロフィーのグラフィックを作りました。

「s.ono」s.ono／ロゴ／AD＋D／2021

「ARCHIVE &」All Of Creation／ロゴ／D／2020
AD. 髙田唯

「itto」Fluss／ロゴ／AD＋D／2020

Designer

A. お茶しない？

051

清水彩香

Ayaka Shimizu

アートディレクター / グラフィックデザイナー

1988年生まれ。2012年多摩美術大学グラフィックデザイン学科卒。2017年独立。

WEB　　　https://ayaka-shimizu.com/
Mail　　　info@ayaka-shimizu.com
Twitter　　@simmmmmmmy
Instagram　@ayaka_shimizu_

自然と健やかさ、東洋の伝統文化、社会課題、芸術と文化に関するお仕事が多い中で、壊されていく自然、絶たれてしまう伝統、均衡が崩れた社会、様々な側面が見えてきました。デザインには、良くないものを良く見せてしまう力があります。生み出したものにより、誰かが不幸になる可能性がある。社会の中でデザインすることに責任を感じ、意義あるものだけを作りたいと願い、可能な限り環境負荷の少ない方法を提案しています。

「CO Blue Center」REP／ロゴ／AD＋D／2022
三重県は志摩、国府（こう）の浜から徒歩2分ほどの場所にある、地方創生・地球蒼生を理念にかかげる環境課題解決型オフィス郡。海辺を楽しめるコワーキングスペースとしても利用可能。人が形成する一番大きな共同体は地球。個人の幸福から人類の未来までを視野に入れた、強い意志と具体的な挑戦と柔軟な発想を持った場。ロゴには堂々と地球を据え、最も力強く思想を伝えるものに。澄んだ青は、志摩の美しい海の色を表している。

SHIGOTABI

WORCATION PROGRAM
IN FUJIYOSHIDA

「水と匠」水と匠／ロゴ／AD＋D／2019
豊かな自然に恵まれた富山県西部は、浄土真宗寺院や加賀藩主・前田家のもと華開いた職人技術が今も受け継がれる「ものづくりの国」。"富山県西部観光社 水と匠"は、富山県西部の持つ魅力を伝えていくことをミッションに設立された。マークは、美しい澄んだ水が、産業や食、匠の技に恵みをもたらし、またそれらが地球に還っていく循環を表す。対してロゴタイプにはどっしりとした書体を選び、自然風土や歴史が持つ力強さを表現。

「SHIGOTABI」富士吉田市／ロゴ／AD＋D／2019
山梨県富士吉田市のワーケーションプログラム "SHIGOTABI" では、自然を楽しむだけでなく、町に訪れることで発生する対話にも焦点をあてる。地元産業が盛んで、その土地で働き、生活し、表裏一体かのように仕事のそばに暮らしがあるため、ロゴはリボンをモチーフに、白と黄色どちらが表とも裏とも取れないように、ゆるやかに軽やかに優しく繋がっていく。指でなぞれば端が無いひとつの循環する輪となるようデザインした。

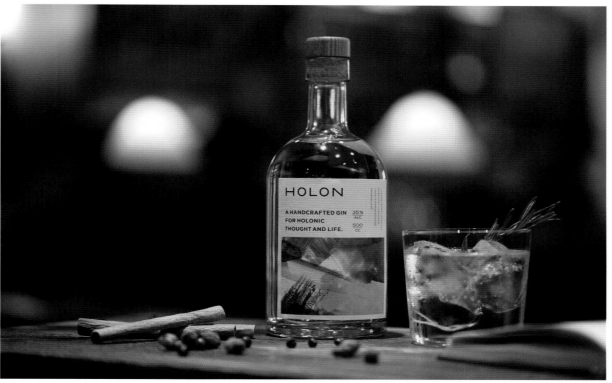

「HOLON」カンカク／パッケージ／AD+D／2021
東洋古来のハーブとスパイスを使い、「酔う」ことではなく「ととのう」ことを目的に作られたクラフトジン。メディテーションのような時間を生み出し、複雑な香りを堪能できる。"HOLON" は、東洋思想に基づき、自然の恩恵を受けて生まれた。香りにインスピレーションを受け、自然界の美しい色を抽出するようにラベルをデザインした。混ざり合うグラデーションは、"HOLON" の根底の思想にある「曖昧さの肯定」でもある。

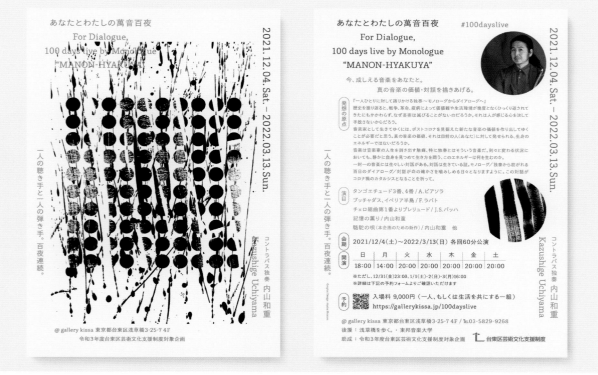

「あなたとわたしの萬音百夜」内山和重／フライヤー／AD+D／2021
コントラバス奏者の内山和重氏による、百夜連続の独奏会。弾く側も一人だが、聴く側も一人。コロナ禍での新しい演奏会のありかたが模索された末の方法だが、結果として、生の音楽が一人一人に語りかけるように紡がれていく魅力的な企画となった。百夜すべて聴き手が異なり、更に彼自身が築き上げる時間が重なり、一日とて同じ演奏にならない。躍動する墨の筆跡が、百個の丸の中でうごめき、様々な夜が生まれる様子をデザインした。

清水艦期

Kango Shimizu

グラフィックデザイナー / アートディレクター

1990年長野県小諸市生まれ。長岡造形大学卒。株式会社Polarnoを2022年1月に卒業。受賞歴にADC賞ノミネート、JAGDA賞ノミネート、TDC入選、タイポグラフィ年鑑入選、international Poster Triennial in Toyama入選など。

親しみやすく楽しく作っているのが伝わるようなデザインを心掛けています。お仕事やその他ご連絡などお気軽にご相談ください。

Mail shimizukango@gmail.com
Instagram @kangoshimizu

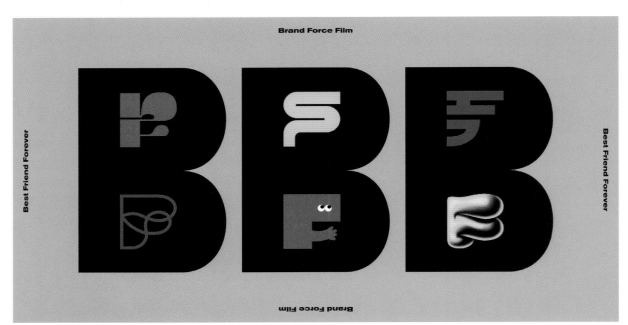

「BFF」映像制作会社BFF／ロゴ、WEB、ステーショナリー、ポスターなど／AD＋D／2021
映像制作会社のデザイン。1つのロゴでは収まらない会社だったのでいっぱい作りました。

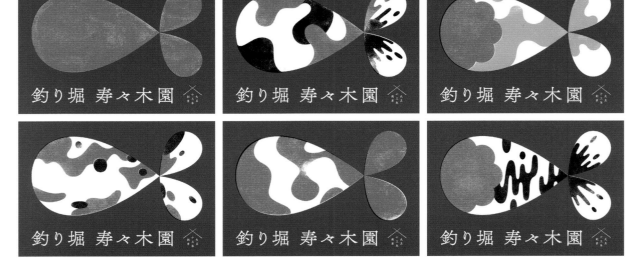

「釣り堀寿々木園」寿々木園／ロゴ、ステーショナリー、ポスターなど／AD＋D／2020
阿佐ヶ谷にある釣り堀のデザイン。金魚釣りが名物の釣り堀なので金魚をモチーフに展開しました。

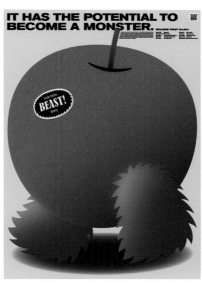

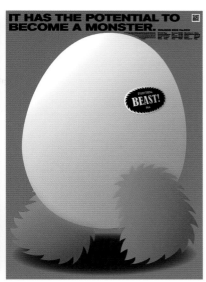

「BEAST!」自主制作／ポスター／AD＋D／2021
グループ展用のポスター。EVERYTHING BEAST!というテーマで制作しました。

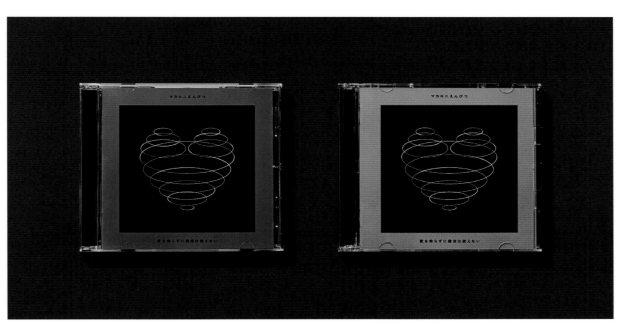

「マカロニえんぴつ／愛を知らずに魔法は使えない」TOY'S FACTORY／CDジャケット、ポスター／AD＋D／2021
マカロニえんぴつのメジャーデビューアルバムのデザイン。愛や魔法、かたちのないものをいくつもの輪でかたどったハートで表現しています。

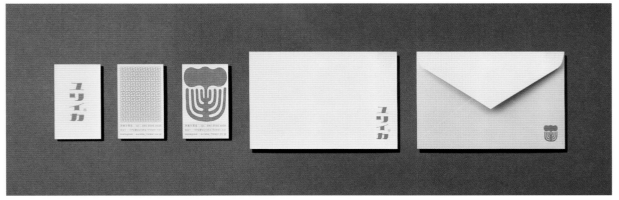

「花屋ユリイカ」ユリイカ／ロゴ、ステーショナリー、ポスターなど／AD＋D／2020
花屋さんのデザイン。抽象的な花のかたちとレトロなロゴタイプを鮮やかな赤で定着させました。

田中せり

Seri Tanaka

アートディレクター / グラフィックデザイナー

普遍的なものにほんの少し違和感をいれる。深く愛されること。長く続くこと。既にあるものやことへの気づきの視点。そんなことを普段意識してデザインをしています。

1987年茨城県生まれ。2010年武蔵野美術大学視覚伝達デザイン学科卒業。同年、電通入社。主な仕事に、日本酒せんきんのロゴ、本屋青旗のロゴ、森美術館「アナザーエナジー展」の宣伝美術、DIC川村記念美術館「カラーフィールド」の宣伝美術、GOOD GOODS ISSEY MIYAKE「PACKAGE」のアートディレクション、羊文学のグラフィックデザインなどを手掛ける。定期的に個人制作や展示なども行う。JAGDA新人賞、CANNES LIONS Silver、Good Design Award など受賞。

WEB　　　　https://seritanaka.com/
Instagram　@seri_tanaka

本屋青旗／ロゴ、ツール類／D／2020
国内外のアートブックを扱い、作家の展示も行う福岡の本屋。本屋は様々な文化や才能に出会う場所なので、大きな風を受けてゆっくりと船が前進し、水面に波紋を残していく様子をロゴデザインにした。

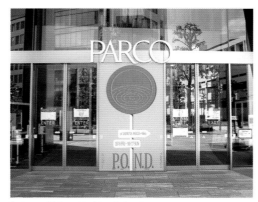

「P.O.N.D.」渋谷PARCO／イベント／AD／2021
渋谷PARCO全館を使い個性豊かなクリエーターが展示や販売などに参加するイベントなので、泉のように湧き上がる才能を波紋で表現した「この先、才能出没！」の道路標識をキービジュアルにした。サインの機能も伴っているのでこの標識を目印に館内を回遊することができる。

羊文学／Webサイト／AD／2020
羊文学が原点に帰ることができる「道しるべ」をテーマにしたWebデザイン。写真をたどると長いスクロールが続く。アルバムジャケット、ライブの記録、オフ写真をフラットに連ねることで、ステージ上だけではない3人の姿をおさめた。

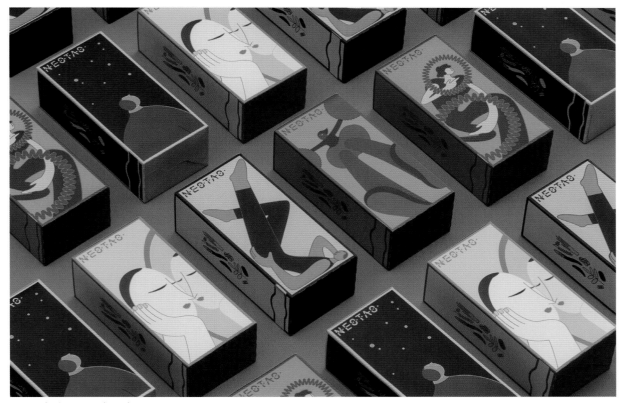

NEOTAO／ロゴ、パッケージ／AD+I／2021
従来の漢方のイメージを一新し、よりカジュアルに日々楽しく取り入れてもらうことをコンセプトにした漢方由来のパーソナライズサプリメント。オンライン診療の結果によってその人に合った処方とパッケージが提案される。

「Diary -home-」個人制作／ポスター／D／2021
パンデミックによる外出自粛要請が出た日から描きためていた絵日記をもとに制作した1日1グラフィックのポスター。家の周辺の出来事とその日iphoneで撮影していた写真をカラーパレットにデザインに取り入れ、アクリルに印刷することで立体的なレイヤーが生まれている。

田村育歩

Ikuho Tamura

グラフィックデザイナー

2020年に尾道市立大学芸術文化学部美術学科を卒業後、東京を拠点に活動。主な経歴にWARPs UP『acoustic cover trilogy』のジャケットデザイン。AI OTSUKA REMIX PROJECT『さくらんぼ (Kan Sano Remix)』のMVのグラフィックワーク。第13回世界ポスタートリエンナーレトヤマ2021 U30部門 入選。日本タイポグラフィ年鑑2021 ロゴタイプ&シンボルマーク部門 入選 など。

- -

WEB https://ikuhotamura.studio.site/
Mail dondonsodatsuyo@gmail.com
Twitter @metya_sodatuyo
Instagram @dondon_sodatsuyo

現在、音楽や美術などをはじめとした人々の文化的な営みに、クライアントワークスとして携わる機会が多いです。そうした物語や表現をデザインで支え続けたいと思い、私自身の視座を交えながら日々アウトプットを行なっています。今後の展望として、現状の軸としている音楽や美術関係のお仕事も大切にしつつ、書籍の装丁などをはじめとした、より様々な分野のデザインに携わりたいと考えています。

『lute Selection thumbnail series』lute／配信ジャケット／D／2021-2022
luteのサブミッションプログラム『lute Selection』にて、2021年より配信サムネイルのデザインを不定期に担当しています。アーティストの音源や過去のジャケット、経歴などを参考にしつつ、私がデザインをすることで新たな情緒的価値を生み出すことを目標に制作しています。

『Coldhot DJ Background Movie set 2022.07』Coldhot／モーショングラフィックス／D+MO／2022
音楽×NFTのイベント『VVAVE3』にて、Coldhotの DJ ライブの背景映像などを制作しました。

Q. 休日の過ごし方は？

Coldhot『Dotmetry』／配信ジャケット／AD＋D／2022
SKYTOPIA、Swing Yaこと Frascoのタカノシンヤ、ngtkntrらによる新グループ、Coldhot
の2nd Single『Dotmetry』の配信ジャケットをデザインしました。東京のエレクトロニック・
ミュージック・シーンでそれぞれキャリアを積んできた3人による世界観の一貫性を意識しつつ、
グループのシンボルロゴや他作品の配信ジャケットのデザインも担当しています。

WARPs UP『acoustic cover trilogy』Avex Inc.／配信ジャケット／D／2021
日中混合の4人組ボーイズグループ、WARPs UPのアコースティックカヴァー3部作の配信ジャ
ケットをデザインしました。

AI OTSUKA REMIX PROJECT『さくらんぼ（Kan Sano Remix）』Avex Inc.／
ミュージックビデオ／D／2021
大塚愛のリミックスプロジェクト、『さくらんぼ(Kan Sano Remix)』のMVへグラフィッ
クワークを提供しました。平成を彩った国民的楽曲を、私自身の当時の記憶やイメー
ジも交えながら、グラフィカルな色面と構成で表現しました。

AD＋MO. Kakeru Mizui, I. Aya Sakamoto

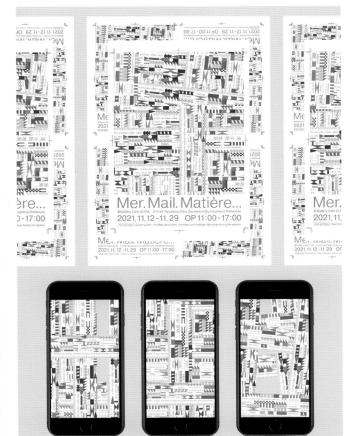

『Mer, Mail, Matière, , ,』Gallery Cafe ULTRA, Koudai Mukaiyama & Takuya Sakamoto／ビジュアル
デザイン（ポスター・アニメーション）／AD＋D／2021
広島県尾道市の Gallery Cafe ULTRAにて行われた展示、『Mer, Mail, Matière, , ,』のビジュアルデザ
インを担当しました。展示に使用する備品としてデザインしたマスキングテープを用い、告知ムービーや
ポスターなどの各種媒体のモチーフとして展開しました。

A. 友人と食事に行くことが多いです。

野田久美子

Kumiko Noda

アートディレクター / グラフィックデザイナー

1988年愛知県名古屋市生まれ。愛知県立芸術大学 美術学部デザイン・工芸科 デザイン専攻卒業。都内の広告制作会社、デザイン事務所を経て、2018年に株式会社柄（ほぞ）設立。カメラマンの夫、うさぎのパルムと都内で暮らしながら、アートディレクター・グラフィックデザイナーとして活動中。

紙や印刷物の手触りや温もり、制作物が人の手に渡った時の感動を想像しながら、シンプルで長く愛されるものづくりを心がけています。一方、ブランディングなどプロジェクトの根幹から関わる際は、語るべきストーリーを見据え、コミュニケーションやアウトプットに「筋を通す」ことを意識しています。今後は仕事や制作を通し、日本ならではの美意識やモノづくりの技術を、海外にも発信できるデザイナーになりたいです。

WEB　　　　https://www.nodakumiko.com/
Twitter　　　@nodakumi
Instagram　 @nodakumi

Designer

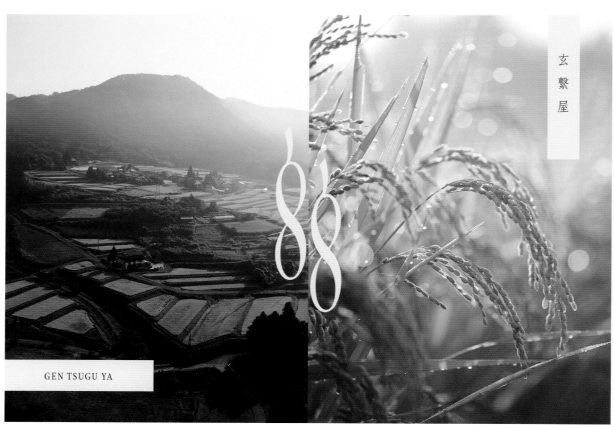

玄繋屋

GEN TSUGU YA

「玄繋屋」株式会社ツナギ／VI、パッケージ／AD＋D／2022
KV、WEB、パッケージなど、制作媒体が様々ある中で、ブランドや商品に込められたストーリーが一貫して伝わるよう、トータルにアートディレクションを行いました。

Q. 好きな言葉は？

「CI=KAR-ITA」一般社団法人阿寒アイヌコンサルン/パッケージ/AD+D/2021
商品のコンセプトである「環」をテーマに、天面の文様をアイヌの工芸作家とコラボレーションするなど、新しいアイヌのモノづくりを感じさせるデザインを目指しました。

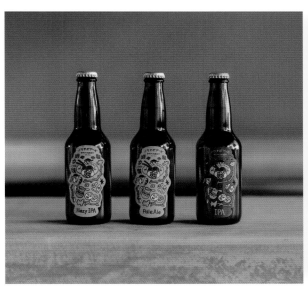

「みぞのくち醸造所」株式会社ローカルダイニング/VI、パッケージ/AD+D/2022
醸造所ができる場の個性を生かしながら、ビールを飲む人も飲まない人も、どちらもワイワイと楽しめるデザインを心がけました。

「マドレーヌ」梅林堂/パッケージ/D/2022
既存の和のイメージを刷新し、ビジネスやお土産として贈答したいなと思える、シンプルな中にも華やかさのあるデザインを目指しました。

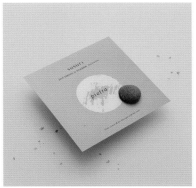

「展示会DM」susuri/DM/D/2018
スクラッチ印刷したDMと、展示会のテーマである「小石」を同封し、削ることで展示会名がわかるという遊び心をデザインに込めました。

「朔望」個人制作/印刷見本/D
PURINT PUB出展作品。月と影の2版を作成し、影の版を少しずつずらして箔押することで、月の満ち欠けを表現しました。

A. 神は細部に宿る（God is in the details）

樋口裕二

Yuji Higuchi

アートディレクター / コミュニケーションデザイナー

多摩美術大学グラフィックデザイン学科卒業後、（株）電通入社。中長期的な視点でのブランドやビジョン開発、それを具現化するブランディングや、商品開発、UI/UXデザインなどのサービス開発、デザインを起点にして幅広く活動。D&AD、Adfest、AD STAR、Tokyo ADCノミネートなど国内外での受賞多数。

WEB　　　　https://higuchiyuji.com/
Mail　　　　info@higuchiyuji.com
Instagram　　@higuchiyuji

【好きなデザイン】
• 誰かの役に立っていること
• 居心地がよいこと
• ストーリーを感じること
• 長く愛されること

Designer

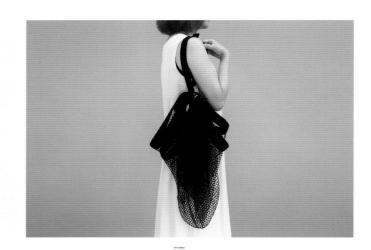

「e-umi miyagi」河北新報／ロゴ・ポスター・プロダクト／CD+AD／2021
新聞社の環境問題プロジェクト。漁業が盛んな宮城県で廃棄される漁網を回収し、洗浄と染色をしてエコバッグを製作し販売。収益を環境保全団体へ寄付しました。
C. 早坂尚樹、C+PL. 天畠紗良、D. 片塦いずみ、PR. 久高一洋、平澤あずさ

「鳳陽 白だるま」内ケ崎酒造店／パッケージ／CD+AD+D／2021
縁起物のだるまに見立てて瓶にシルク印刷をしています。再会を祝うときのお酒として商品企画とデザインを担当しました。

Q. 休日の過ごし方は？

「Keep Standing」広告電通賞事務局／ポスター／AD／2019
変化が激しい社会を過酷な波で表現し、立ち向かい必死に波の上に立ち続ける企業をサーファーに見立てました。企業やブランドが世の中に存在し続け、立ち続けることの美しさを表現しています。
CD. 八木義博、筒井晴子、C. 上遠野茜、D. 大槻耕平

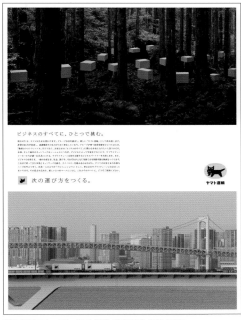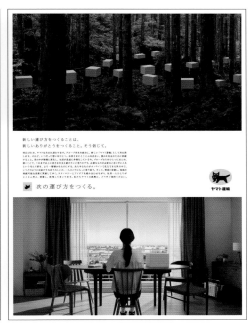

「次の運び方をつくる」ヤマト運輸／新聞広告／AD／2021
社会を動かす原動力として、環境にも働く人にもサステナブルなエコシステムを築いてゆく。森の中に黄色い箱が流れ、連なり、新しい物流をえがくことで、"新しい物流のエコシステムをつくる"という意志を表現しています。
CD. 吉川隼太、C. 小川祐人、D. 山口央、山本和、佐々木恵太郎、PH. 加藤純平

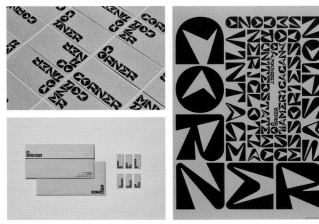

「CORNER」Corner／ロゴ・ポスター・アプリケーションツール／AD+D／2021
ヴィンテージを扱うファッションショップのVIを制作しました。お店の名前とロゴを印象的に残そうよう、「コーナー」を意識したVIです。

「ふくいとらっど」福井県／プロジェクト+プロダクト／CD+AD+PL／2021
福井県の伝統工芸をより身近に感じてもらうためのブランドです。若い方に伝統工芸品に親しんでもらえるようプロダクトを開発しました。ポップなイラストは、創作あーちすと「のん」さんに描いていただきました。
C. 山田英理人、D. 鐘田佳広、高宣文、清水優、PH. 市川森一、DI. 佐野明政、鈴木修司、PL. 太田友梨、相田高史、I. のん

A. たまに、フットサル。観るよりやる方が好きです。

ビューリー 薫 ジェームス

James Kaoru Bury

プロダクトデザイナー

1987年大阪生まれ。2010年、多摩美術大学プロダクトデザイン学科卒業。TOTO株式会社、プロダクトデザインスタジオ Hers Design Inc.で住宅設備、家電製品、生活雑貨などのデザイン経験を経て、2020年に自身のスタジオを設立。「洗練されたストレスフリーな生活文化」をテーマに、プロダクト、デザインストラテジー、インテリア等の幅広い分野のデザインを手掛ける。

WEB　　　　http://jameskaorubury.com/
Twitter　　 @jameskaorubury
Instagram　@jameskaorubury

私の役割は、「ユーザーの住環境の向上」と「ビジネスの向上」という2つの向上を生み出すことです。ユーザーに豊かな暮らしを提供でき、満足していただける事によって初めてビジネスは成功します。大企業のインハウスデザイナー経験とデザイン事務所で培ったスキルを活かして、徹底的なリサーチとスタイリングを行い、パートナーの成功に導きたいと考えています。

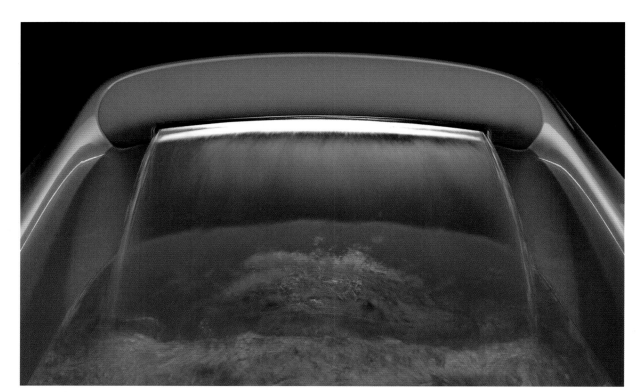

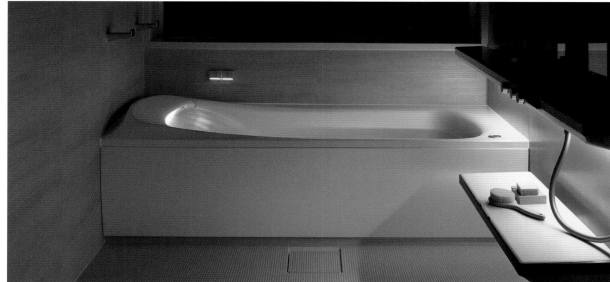

「システムバスルームSYNLA」TOTO株式会社／プロダクト／デザインチームとしてシステムバスルームの浴槽デザインを担当／2018
最上級のリラックスを提供する為に、新機能である「肩楽湯」を曲線的で柔らかな造形で包み込み、情緒的で機能感を感じさせないデザインを目指しました。

「Chouchin Candle」ペガサスキャンドル株式会社／プロダクト／セルフブランドプロジェクト（企画+D+販促）／2018
全て蝋で出来ており、2種類の蝋を使い分ける事によって中で溶けていき、ゆっくりと提灯の表情が現れるキャンドルです。買った時が一番美しいのではなく、使っていく度に美しくなっていく、愛着の持てるプロダクトを目指しました。

「CARBIFY Suitcase」Giesswein Walkwaren AG／プロダクト／企画+D／2020
旅行に行く際に、スーツケースはファッションの一部となります。スーツケースが主役なのではなく、あくまでも旅行者が主役になるような、どんな環境にも馴染むスタンダードデザインを目指しました。

PH. Julia Rosa Reis

A. 娘とハンバーガーとパンケーキを食べにいきます。

廣﨑遼太朗

Ryotaro Hirosaki

グラフィックデザイナー

1996年生まれ。25歳。デザイナー。名古屋市立大学 芸術工学研究科を修了。現在はデザイン事務所にてグラフィックデザイナーとして勤務。その傍ら花や人物などのグラフィックを制作。

Mail　　　　rytrhrsk@gmail.com
Instagram　@ryotarohirosaki

花などをモチーフに、伸びやかな曲線とシンプルな面で構成したアートワークを展開しています。シンプルだが繊細な表現を心がけ、特に、繊細さを損なわないためにアウトラインや線の造形へのこだわりを大切にしています。今後は引き続き自主制作をしつつ、展示をできたらと思っています。また、装丁やパッケージなどのお仕事で、自分のグラフィックを展開できたらと思います。

Designer

「白いお花とガラスの花瓶」自主制作／ポスター／D／2021
堂々とした構図だが屈折や花の模様によって繊細な動きを感じる、シンプルで落ち着いた印象のお花のポスター。

「黄色い小さなお花たち」自主制作／ポスター／D／2022
一輪を一本の線で描いたお花のポスター。いくつかの花瓶に挿してあげることで小さなお花が集合する「かわいらしさ」を表現した。

「黄色い小さなお花たち」自主制作／ポスター／D／2022
切り分けることができるお花のカードをイメージして制作した一枚のポスター。シリーズが並ぶコレクション的な良さをビジュアルにした。

Q. 好きな言葉は？

「黄色いお花」個人依頼／ポスター／D／2020
お花ならではのプロポーションを活かした構図のB1のポスター。網掛けの線表現と色面の親和性を活かした繊細な表現と大胆な構図によってシンプルすぎないバランスを保った。

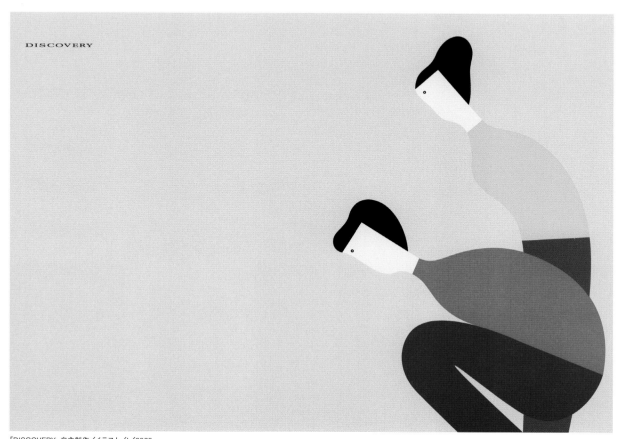

DISCOVERY

「DISCOVERY」自主制作／イラスト／I／2020
男女二人が何かを発見したシーンをイラストにした。発見した方向に大きな間を設け、要素を削ぎ落としてシンプルに仕上げることで、想像する余白を残した。

A．ツモ

深地宏昌

Hiromasa Fukaji

デザイナー / グラフィック・リサーチャー（視覚表現研究者）

1990年大阪府生まれ。京都工芸繊維大学大学院デザイン学専攻修了。プロッター（ベクターデータを変換・出力する機器）を用いてデジタルとリアルの境界に生じる偶発的表現をつくり出す手法「Plotter Drawing（プロッタードローイング）」を軸に、新しいグラフィック表現の研究を行う。カンヌライオンズ、ザ・ワン・ショー、ニューヨークTDC賞、D&ADアワードなど受賞多数。

WEB	https://hiromasa-fukaji.com/
Twitter	@fukajihiromasa
Instagram	@hiromasafukaji

プロダクト分野では既存の枠を超えてアート寄りのものをつくるなど、新しい試みに挑戦するデザイナーが増えていますが、グラフィック分野では、そうした新しい動きが少ないように感じています。グラフィックデザインも、時代性を反映させながら進化していくことが必要だと思います。個人としてはデジタルとフィジカルの間に生まれる表現領域に可能性を感じており、今後も継続的に研究・実験を試みていきたいと思っています。

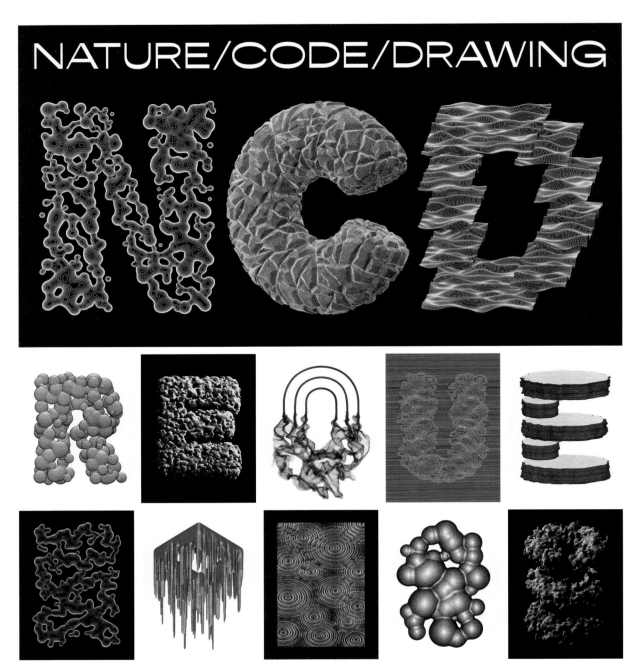

「NATURE/CODE/DRAWING」個人制作／ポスター／AD+D+Plotter Drawing／2022
自然界のあらゆる形をプログラミングによって意図的に再現し、グラフィック・タイポグラフィに落とし込む新しい表現に挑戦した展示「NATURE/CODE/DRAWING」の作品シリーズ。独自手法「プロッタードローイング」による、デジタルとアナログの間の独特な質感をデザインに取り入れた。
PG. 堀川淳一郎

Q. 好きな言葉は？

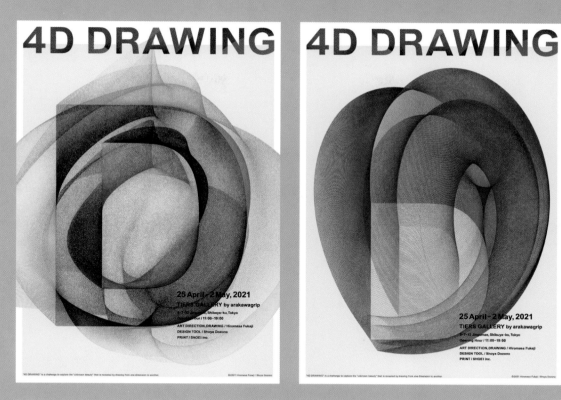

「4D DRAWING」個人制作／ポスター／AD+D+Plotter Drawing／2021
x・y・zの3軸から成る3次元空間に対して、さらに一軸を加えることで定義される「4次元空間」。展示「4D DRAWING」では、4次元空間上のオブジェクトを可視化するオリジナルのデザインツールを開発。4次元で図形を動かすことにより形成される軌跡グラフィックをコントロールし、独自のタイポグラフィをデザインした。
PG. 堂園翔矢

水内実歌子

Mikako Mizuuchi

グラフィックデザイナー / イラストレーター

1988年新潟県生まれ。PAPIER LABO.で様々な印刷加工技術の経験を経て、2023年より独立。印刷物、ブランディング、パッケージ、ロゴ、WEBのデザイン。書籍、広告、パッケージ等のイラストレーション制作の活動を行う。

対象の本質やストーリーを見つめつつ、あそびを感じられるような軽やかな表現であることを意識しています。

WEB　　　　https://www.mizuuchimikako.com/
Mail　　　　mizuuchi.mikako@gmail.com
Instagram　@mikako_mizuuchi

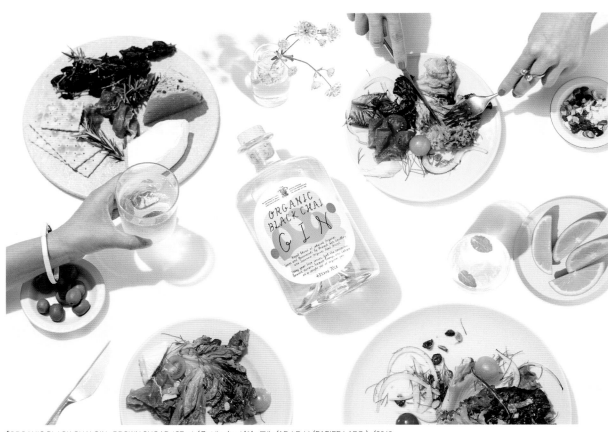

「ORGANIC BLACK CHAI GIN」BROWN SUGAR 1ST. al／ラベル、キービジュアル／AD＋D＋I (PAPIER LABO.)／2019
14種類の有機スパイス、ハーブから蒸留されたジン。ふくよかに広がる、豊かな香りを表現しました。
PH. 小野奈那子

「RGB Wrapping paper」PAPIER LABO.／Wrapping paper／D／2019
The Chinati Foundationで Dan Flavinの作品を観た経験から、光の三原色〈RGB〉の色の重なりが生み出す表現を印刷物で再現する試み。RGBを蛍光ピンク、蛍光イエロー、蛍光ブルーに置き換え、オフセット単色機で2色掛け合わせて印刷しました。

「REEL & Bienvenue Studios Exhibition"FORM"」REEL／DM／D (PEPIER LABO.)／2022
革製品ブランド〈REEL〉の展示会DM。意図しないハンドカットの端革の形状を大胆に箔押し印刷。アルミ版の片側を直接手で削ることで、揺らぎのある線を表現しました。

「まばたき」内田紗世／DM／D (PAPIER LABO.)／2022
内田紗世さんの個展「まばたき」のDM。まばたき（シャッター）の動きと速度感を表現しました。リソグラフ印刷。
PH. 内田紗世

Designer

Q. 好きな映画は？

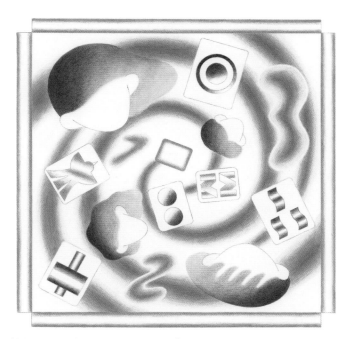

「麻雀という小宇宙／穂村弘 挿絵」株式会社 小学館『Maybe!』編集部／雑誌／I／2021
麻雀を小宇宙（銀河）として、人、牌、溶けていく時間が飲み込まれる様子を表現しました。
D. 六月、ED. 小林由佳

「フットボール批評issue26 挿絵」株式会社 カンゼン／雑誌／I／2019
フットボール競技でつかう身体、道具を表現しました。
D.tento、ED. 石沢鉄平

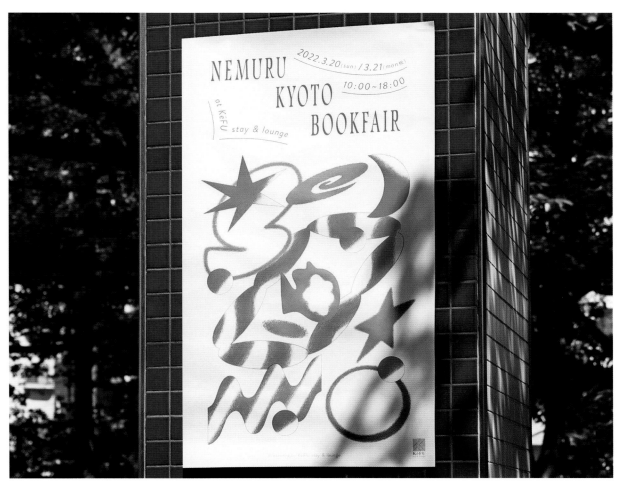

「NEMURU KYOTO BOOKFAIR」KéFU stay & lounge／ポスター／I／2022
「眠る」がテーマのブックフェアのメインビジュアル。無意識の中で生じる曖昧な現象（夢や空想）が眠りを介する中で膨れていく様子を表現しました。
CD. 小野友資、AD+D.ショートリード ジェシカ、画像提供. 喰田佳南子

A.「惑星ソラリス」「マッチ工場の少女」

三田地博史

Hiroshi Mitachi

新工芸舎 主宰

京都工芸繊維大学。大学院でデザインを学んだ後、株式会社キーエンスで製品デザイン業務に従事。現在は株式会社YOKOITO 新工芸舎の主宰としてデジタルファブリケーションを応用した新しいデザインや設計技法の開発を行う。デジタルファブリケーションが生み出す、コンピュータとアナログ世界の境界面に現代におけるモノの在り方を模索する。平成元年生まれ。

WEB　　　https://www.shinkogeisha.com/
Mail　　　mitachi.0510@gmail.com
Twitter　　@HiroshiMitachi

デジタルファブリケーションは分業化された職業としてのデザイナーを、分業化前の工芸家として再定義することを可能にし、パーソナルな規模感のデジタルを駆使した機械や材料との対話を可能にしました。それは産業的であった樹脂を工芸的に扱える可能性を示しており、新工芸舎ではデジタル時代の新しいものづくりにおける造形技法や表現、文化、環境問題と樹脂をめぐる材料のエコシステムを創り出すことを命題とし活動をしています。

「~SorobanLight」個人制作／照明／D+AW／2021
tildeシリーズの照明の中で最も早く商品化されたペンダントライト。tildeシリーズ特有の技法 "透かし編重ね" を用いた透け感とモアレが美しい照明。

「三色混平編重パンデミック型樹脂花生」個人制作／花生／D+AW／2022
"混ぜ" という技法を用いて見る角度によってRGBの各色がグラデーションで変化していく不思議な視覚効果を持った花生。名前はこの時代に作ったことの記録に。

Q. 休日の過ごし方は？

「長い砂岩のテープカッター」個人制作／テープカッター／D+AW／2021
3Dスキャンと3Dプリンタによって制作されるのせ物シリーズのテープカッター。美しい肌理をもつ明るい色の長い歪な形の砂岩に合わせてマスキングテープを構成した。

「伊達冠石のテープカッター」個人制作／テープカッター／D+AW／2021
3Dスキャンと3Dプリンタによって制作されるのせ物シリーズのテープカッター。伊達冠石の錆のある独特の表情を活かしながら、テープカッターを構成するパーツにはポップな印象のカラーリングを施した。

「~pen」個人制作／ボールペン／D+AW／2019
tildeシリーズの筆記具。編みのテクスチャによって独特の指感触りが心地いいボールペン。IF design award 2020 受賞。

A．ほぼ休まないが、休む時は旅行などのイベントがある時。

073

村尾信太郎

Shintaro Murao

木工作家 / デザイナー

1990年、東京都出身。武蔵野美術大学木工専攻卒業、東京藝術大学大学院木工芸専攻修了。家具のデザインから製作まで行う。2022年からインテリアブランド『MURPH』を設立。マーフという架空の人物の住む家づくりをコンセプトに、家具や生活に関わるオブジェクトの制作を行う。多様性を受け入れ、調和し、強くしなやかな芯を持つマーフの人物像を通して、日常の美しさを提案している。

多種多様なものたちが調和するものづくりを目指しています。『MURPH』を通して、さまざまな人や素材と関わりあいながら、家具やオブジェクトの制作を行なっています。また木材は、炭素が固定化された素材であるという見方があるように、木材を上手く使用することは、これからの環境問題に大きく関わってきます。その中でも国産材を使用することは、森を循環させ健全な状態を維持することに繋がるので、積極的に使用していきたいと考えています。

WEB　　　　https://www.from-murph.com/
Mail　　　　info@from-murph.com
Instagram　@shintaro_murao
　　　　　　@from_murph

「kulta mirror original」kulta（美容室）／ミラー／D／2019
東北沢にある美容室「kulta」のオープンに伴い制作を行いました。現在商品として制作している「kulta mirror」のオリジナルです（オリジナルは材質やディティールが微妙に異なります）。このミラーをきっかけに、自分の制作スタイルが作られたと思っているので、とても思い入れのある大切なミラーです。

Q. 好きな映画は？

「kulta small mirror」個人制作／ミラー／D／2021
「kulta mirror」より一回り小さなタイプです。自宅の姿見とし
ても使用しやすいサイズになっています。

「This__wall mirror」This__／ミラー／D／2021
松陰神社前にあるセレクトショップ「This__」の為にデザ
インした、真鍮のフックに引っ掛けるタイプのミラー。
「This__」での受注会では一番人気のある商品です。

「Flur」個人制作／スツール／D／2018
玄関に置いて場所を取らない、エントランススツールとして制
作。ブラック塗装後に面取りをすることで、木の素地のアウ
トラインが見えるデザインになっています。

「U-bookend」個人制作／ブックエンド／D／2020
本やオブジェクトとユニークに関われるアートピースです。3つのパーツをくっつけるとアーチの形
になります。

「proto series」個人制作／アートピース／D／2022
東京の多摩産材を使用したアートピースとして、オブジェやベンチ等の一点ものとして制
作をしています。国産材を使用することは、森を循環させ健全な状態を維持することに繋
がるので、積極的に使用していきたいと考えています。

矢野恵司

Keiji Yano

グラフィックデザイナー / アートディレクター

タイポグラフィやグラフィックに独自のルールを設け、媒体や空間に応じてどのように機能するのかという視点をもって取り組んでいます。ファッションのアートディレクションでは軸となるメッセージ性を共有しながら、内包する要素をヘアメイクやプロップで表現するのが得意です。首都圏だけでなく香川や地方の仕事にも携わっており、国や地域を限定せずに活動していきたいです。

株式会社 village® を経て2019年より独立。都市と出身地である香川を行き来しながら活動。グラフィックデザイン、タイポグラフィを基軸にVI、BI、パッケージ、ブックデザイン、WEB、商品開発、サイン計画、ブランディングなどを行う。「記憶と体現」をテーマにファッション、展覧会の宣伝美術、空間グラフィックなどを手掛ける。

WEB https://www.keijiyano.com/
Mail i.yanokeiji@gmail.com
Instagram @keijiyano_ginsan

「JINS × FUJISUBARU」株式会社ジンズホールディングス、富士スバル株式会社／パッケージ・製品デザイン／AD＋D／2021
運転中の視界がクリアに見えるドライブレンズの特性に着目し、正円の内側と外側で色の彩度・明度が変わるビジュアルアイデンティティを設計しました。パッケージは90度ごとに回転させたり裏面と交互に並べることで違った表情になります。

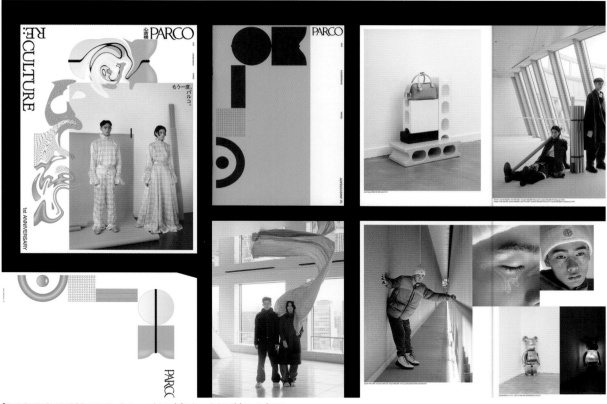

「SHINSAIBASHI PARCO 2021 Re: Culture」パルコ／ポスター・カタログ／AD+D／2021
大阪のカルチャーや人々を象徴するように身近なマテリアルと断片的な大阪の風景を織り交ぜました。コロナ禍でうまれる新たな視点をサブテーマに、"モノ"がもつ色や形にフォーカスしながらプロップをスタイリングしています。
PH. 熊谷勇樹、高橋絵里奈、ST. 山本マナ、HA. 麻生佑真、MA. UDA、CD+WR. RCKT/Rocket Company*

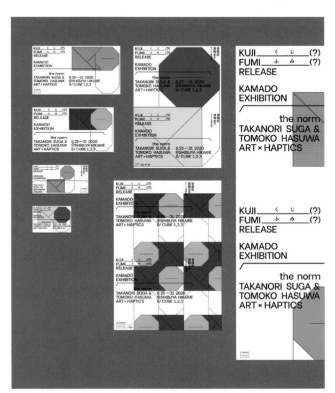

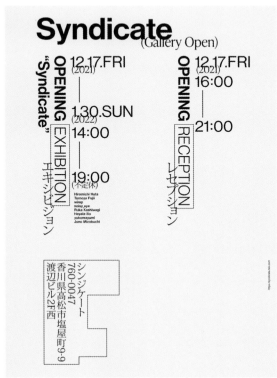

「KAMADO EXHIBITION the norm」KAMADO／宣伝美術・空間グラフィック／AD+D／2020
アートマガジンの周年記念と新しいサービスをリリースする展覧会の広報物。「くじ引き」と「手紙」の形をモチーフにしたグラフィックを、媒体や空間に合わせて組み替えています。

「Syndicate OPENING EXHIBITION」Syndicate／宣伝美術／D／2021
香川県にオープンしたギャラリーのためのフライヤー。レセプションと展覧会の情報が酷似している点を逆手にとり、並列に配置することでタイポグラフィのルールが際立つようデザインしました。

吉田雅崇

Masataka Yoshida

グラフィックデザイナー

1988年福島県須賀川市生まれ。武蔵野美術大学卒。lyrical school をはじめ、様々なアーティストやバンドのアートワーク、MV のグラフィックやグッズを手掛ける。アパレルブランドや店舗のロゴ等の製作も行い、BEAMS や PARCO、TOWER RECORDS、PUMA、SUNTORY など、ジャンルを問わずクライアントワークにも携わる。また SUEKKO LIONS© としても活動している。

- -

WEB https://vav.vc/
Mail mzabcdefg@gmail.com
Twitter @mzabc
Instagram @mzabc

ポップであってもそこに何か怪しい雰囲気が隠れていたり、既視感がありそうでも実は無かったり、日本語なのにどこか英語っぽかったり、はたまた、知っている言語の文字のようであって全く存在しない文字だったりと、何かに振り切らないようなデザインを意識しています。振り切らないことでこそ滲み出る気配のようなものを、手を動かして日々探っています。今後は、書籍やコミックスの装丁などをやりたいです。

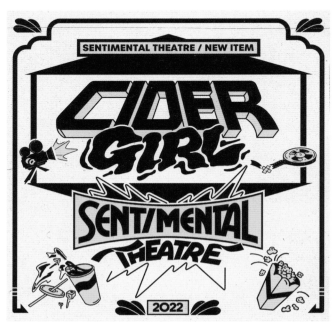

「サイダーガール TOUR 2022 サイダーのゆくえ-SENTIMENTAL THEATRE-グッズデザイン」サイダーガール／アパレル、雑貨／D／2022
映画館がモチーフだったので、映画のタイトルや、映画館の注意書きや案内表示、内装などをイメージしてデザインしました。「SENTIMENTAL」という言葉を直接的に表現するのではなく、一見関係なさそうに見えつつも何となくビジュアルから感じ取れる、ぐらいのバランス感を目指しました。

「タワーレコード ♡80's キャンペーン用グラフィック」タワーレコード株式会社／web ビジュアル、店頭ポスター／D／2020〜2021
80s すぎないロゴのデザインと、カラー構成を意識しつつデザインしました。2021年のものは2パターンで対にするということは最初から決まっていたので、対になった時にイラストの印象が一番良く見える全体のバランス感を探りました。

I. 江口寿史

lyrical school / L.S.

「lyrical school / L.S. アルバム用グラフィック」株式会社JVCケンウッド・ビクターエンタテインメント／CD／D／2022
バラエティに富んだ楽曲に合わせて、曲ごとのロゴ、および各楽曲に付随する架空のロゴ（企業、店舗など）を制作しました。なかなか CD を開封し、手元でブックレットを見るような時代ではないからこそ、フィジカルでの体験をイメージして細部まで作り込みました。

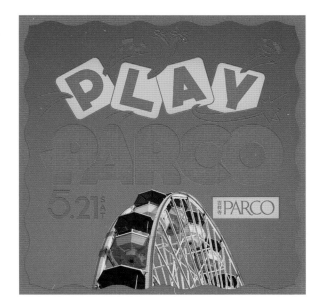

「吉祥寺PARCO [PLAY PARCO] イベントビジュアルデザイン」吉祥寺PARCO／webビジュアル、店頭ポスター／D／2022
屋上開催のイベントだったので、遊びに出かけるときの高揚感が出ているようなイメージで制作しました。屋外の移動型遊園地や、サーカスの雰囲気などを意識したデザインにしています。

「SUEKKO LIONS© MARK作品」個人制作、SUEKKO LIONS©／アクリル作品／D／2022
3人チームで様々な制作を行う SUEKKO LIONS© で制作した作品です。文字やアイコンをデザインとして作り込み、それを標識やサインプレートのフォーマットでアクリルで切り出し組み上げました。平面としてのデザインでは出てこない、立体に起こすからこそ出るディティールのまとまりや、物としての雰囲気などを意識して作りました。
AW. SUEKKO LIONS©

脇田あすか

Asuka Wakida

グラフィックデザイナー / アートディレクター

1993年生まれ。東京藝術大学デザイン科大学院を修了後、コズフィッシュを経て独立。あらゆる文化に対してデザインで携わりながら、豊かな生活をおくることにつとめる。また個人でもアートブックやスカーフなどの作品を制作・発表をしている。

文学、ファッション、音楽、アート、ジャンル関係なく、あらゆる文化に携わって生きていきたい。何より自分が素敵だなと感じられるものをつくれるよう、プライドを持ってデザインしていきたいです。

Instagram @wakidaasuka

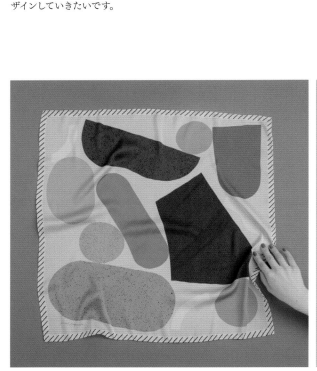

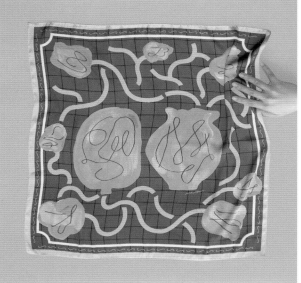

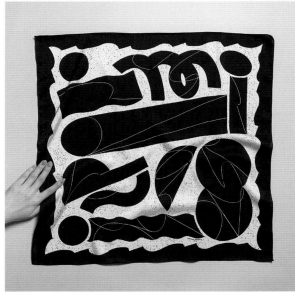

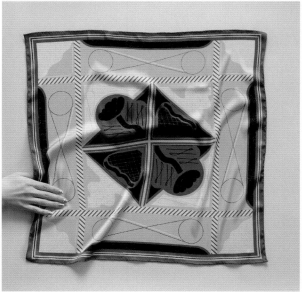

「pinkpepper scarf」個人製作／スカーフ／AD+D／2020〜2022
友人でありデザイナーである栗原あずさと共に学生のころから自主制作しているグラフィカルなスカーフ。

Q.
好きな言葉は？

Designer

「Lake in my heart」個人制作／ポスター／D／2022
代官山蔦谷での展示のテーマ "わたしの中のみずうみ" に寄せたグラフィック。リソグラフ印刷。

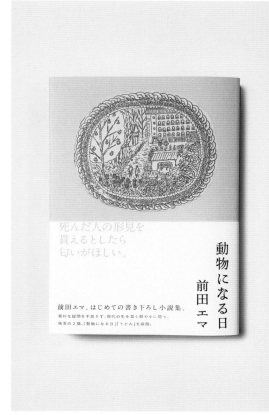

「動物になる日 前田エマ」ちいさいミシマ社／本／装丁／2022
エマちゃん初の小説、神経質なカバーをめくると端々に少女らしさを感じるようなブックデザインに。
装画. 大杉祥子

コラボする人たち

アーティスト / 写真家　　　　　絞り染め作家

小川 美陽 ✕ 清水 美於奈

プロフィール > P.90　　　　　　プロフィール > P.262

クリエイターが交ざり合い、共に制作することで、これまでにない新たなクリエイティブが生まれます。
コラボ作品はどのように制作され、クリエイターにどのような化学変化をもたらすのか。
写真家の小川さんと絞り染め作家の清水さんが、
2021年3月にコラボレーションした「shibori bag」の制作裏側をインタビュー。

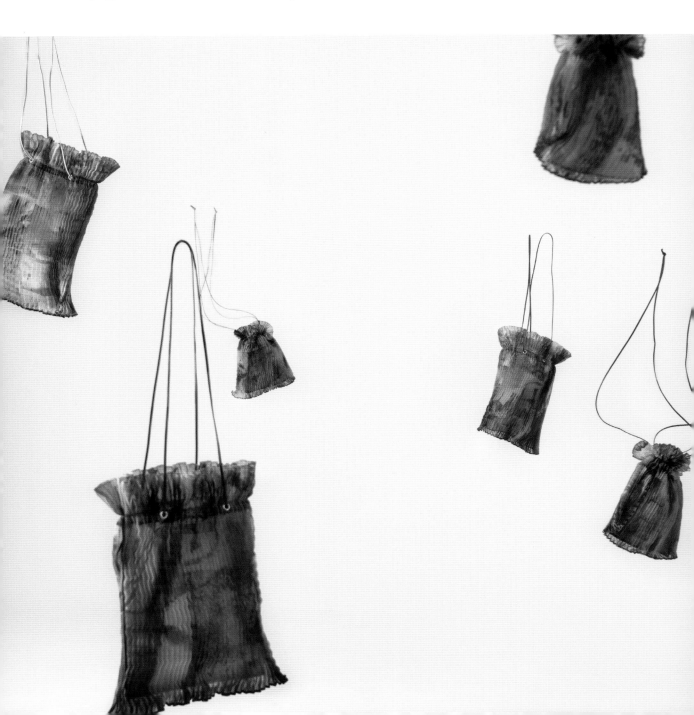

——お二人のそれぞれの活動について教えてください。

小川　私は関西を拠点に活動中です。ネガを炙るシリーズを今はメインに、時間や記憶に対してアプローチをする作品制作をしています。なぜ炙るのかよく聞かれるのですが、フィルム自体は当時の光を取り込んだものなので過去との物質的な接点だと思っていて、もっと自分の身近に置いておきたいと思った時にこの手法に辿り着きました。痕跡を与え、出来事として現在にアップデートすることは、今の自分を形成する過去の体験を大切に保持することに繋がると考えています。奈良県立大学に在学中、自分の好きなものを突き詰めた時に写真に興味が湧いて。カメラも持っていないのに一年休学してカナダのモントリオールに行きました（笑）そこにあったアナログのフォトスタジオで短期間ですがアルバイトとして働いて学び、帰国後に一年だけ土日の写真学校へ通ったのち、大学を卒業し現在の活動に至ります。

清水　私は関東を中心に絞り染め作家として制作活動をしていて、インスタレーションを中心とした作品制作と、観賞できるアートピースなどを制作するブランド活動の2つを行っています。"絞り染め"というと染めで模様を作るイメージがあると思うのですが、私はそこに熱を加えることで形状記憶する布の性質を取り入れて、染色と凹凸で作品を表現しています。力や熱を加えることで布に形を記憶させるという点で、私も「記憶」について考えながら制作することが多いですね。

——「shibori bag」のコラボレーションのきっかけは？

小川　出会う一年ほど前から私が一方的に美於奈さんの作品をSNSで拝見していて、コラボのお声かけはInstagramのDMでメッセージを送りました。以前、フォトスタジオで暗室作業をしていた時に、濃度などを自分の手でコントロールするところが染め物の作業に似ているなって思っていたんです。い

清水さんの絞り染め技法で作品「shibori 粒」を制作する様子

つか誰かと一緒に制作できることがあったら、染めをしている人と何かしたみたいと漠然と思っていました。

清水　メッセージを読んで、小川さんのInstagramから作品の写真を拝見した時に、意識的な感覚が合うというのを直感的に感じたのを覚えています。私たちが偶然にも「記憶」という同じテーマで制作しているというのもあったので、話をするよりも先に頭の中でこういう風に作ってみたいというイメージが想像できました。

小川　美於奈さんの色味とかが感覚的にすごく好きだなあというのは私もありましたね。その後東京に会いに行って、自分のポートフォリオを見てもらった時に、美於奈さん自身も写真を布に落とし込むことをされていたので、そういったことを一緒にやってみましょうとなりました。

——写真をプリントした布に絞りを加えてバッグにした「shibori bag」。バッグを作るというアイデアはどのように生まれた？

清水　お互い「記憶」をテーマに制作しているというのもあり、持ち運んで一緒に旅をする、時間を共にするものとして鞄という媒体がしっくりきました。

小川　プリントした写真は、私が自粛期間に制作した「Street View Surfing」という作品です。新型コロナの自粛期間で外出が出来なかった時、かつて過ごしたモントリオールの風景をgoogle mapのストリートビューで見て懐かしんでいました。しかし、その風景の撮影日を見るとすごく最近だったり、十年前だったりして、時空が歪んでいるんですね。自分が見たことのない景色なのに懐かしんで、気づいたら画面越しに写真を撮っていた。これってすごく怖い事だなと思いつつ、ネガを炙る際に画面越しの写真に対しては実際に自分が撮ったものに比べてすごく作業的になっている自分がいて、思い入れがないことがはっきりと認識できた。そこで、その画面のキャプチャと実際にモントリオールで撮影した写真を混在させて、記憶を修正/再編させる、という作品を制作しました。お声がけしたタイミングがコロナの流行がスタートした年だったので、この作品をコラボで活かせないかと思い提案しました。

清水　「shibori bag」の形態自体は普段から制作しているもののひとつなのですが、今回は小川さんの作品をプリントして絞るということで、ある意味暴力的な行為だなとも思っていて。

「Street View Surfing (2020)」Book and Movie (：13minutes) / Photo: 65

どういう絞り方をすれば元々の写真と絞りの抽象性のバランスを保てるかというのを考えました。小川さんの写真を崩しすぎない、でも凹凸感の良さを加えられるような絞りを模索したかったので、いつも行っている絞り方とは違う絞りを新たに開発して作りましたね。

小川 制作途中のバッグを見せてもらった時に、絞りを加えたバッグは予想以上に伸縮する素材で驚きました。絞りの見た目が綺麗なだけでなく、ものを入れると布が伸びて写真が見えるようになる、というのが面白かったです。絞るともともとの布のサイズから4分の1程度の大きさになってしまうので、作業の計り知れなさも感じました。

—— 完成後、コラボして良かった点、難しかった点は？

小川 普段、写真作品は額装するなど作品の体をなす状態で発表していましたが、今回は日常的に使えるものとして届けることができるというアウトプットの変化が新鮮でした。持ち運ぶことができる形で作品を制作したのは初めてだったので、テーマをより身近に感じられるのもいいですね。誰かと一緒に

作品を作ること自体が初めてだったので、自分の気持ちや「記憶」に対するイメージを相手に説明するのは難しかったなと思います。3〜4ヶ月ほどの制作期間でしたが、コンセプトやイメージのすり合わせなど、話し合いの時間が1番大きかったですね。

清水 良かった点は、ずっと一人でもくもくと作業することが多かったので、「記憶」への考え方や手法について視野を広げられたことです。あと、一緒に何か作るってシンプルに楽しい！という気持ちですね。その分、2人の意見を汲み取りながら作品をどういうバランスで共存させるかが難しいなと思い試行錯誤しました。

—— 今後、やってみたいコラボはありますか？

小川 まさに最近、美於奈さんともう一度なにかコラボしませんかという話をしていて。私が以前制作した大きな布の写真作品があるんですけど、それに誰かの手を加えて新しいものへ変容させるような作品にしたいなと思い、また美於奈さんにお声かけさせていただきました。

清水 再度お声がけいただいたタイミングは、私もちょうど自分の活動を見つめ直していた時でした。新しいテーマについて考えるきっかけをいただけるのはありがたいです。来年の年始頃には形にしたいなと思っているので、ぜひ今後も注目していただけたら嬉しいです！

「shibori bag」のために新たに開発した絞り

「shibori bag」のために新たに開発した絞り

Photographer

他と明らかにちがうとき、
そこで時間は一度止まる。

赤羽佑樹

Yuki Akaba

写真家

1987年栃木県生まれ。東京都在住。武蔵野美術大学大学院造形研究科修士課程写真コース修了。主な展覧会に「Ordinary than Paradise 何事もなかったかのように」（アキバタマビ21、東京、2021）、「error correction」（H.P. FRANCE WINDOW GALLERY MARUNOUCHI、東京、2018）など。2012年 EINSTEIN PHOTO COMPETITION X Vol.2 TOKYO CULTUART by BEAMS賞。

「見ること／認識すること」を主題に、写真というメディアを用いて認識のズレについて考察し制作を行っています。

WEB　　　https://akabayuki.com/
Mail　　　info@akabayuki.com
Twitter　　@y_akaba

Photographer

「resolution / reproduction」個人制作／写真／PH／2017
「見る」という行為において対象となる光。光を扱うこと自体を作品化する試みのシリーズ。光の三原色であるR（赤）、G（緑）、B（青）、それぞれの光をマスキングしながらワンシャッターで撮影し、その光を画像としてプリントに再現する。

Q 好きな映画は？

「Uncertain Objects」個人制作／写真／PH／2014
装置としての写真は、レンズを介した光を均等に受け入れ、画像という平面に変換する。その際、奥行きや出っ張り、スケールなどのディティールの認識を狂わせ、その物が何であるのかという読み取りを曖昧にさせることがある。付箋やメモパッドを立て、レンズを介して拡大・トリミングすることにより、上記を再現し「認識しづらい」写真を制作。

「margin of error（apple）」個人制作／写真／PH／2022
写真を撮り、撮った写真を人にみせて絵を描いてもらう。その絵をもとに写真を加工する。それを再度写真に撮るという一連のプロセスを通して、自身の認識と他人の認識の差異から、日常的に物事をどのように認識しているのか、その曖昧さを考察する。

「margin of error（cupnoodle）」個人制作／写真／PH／2021

「error correction」個人制作／写真／PH／2015
色紙の上に置かれた消しゴムや付箋、クレパスなどは、大抵の場合肉眼でみればその置かれた状態を認識することができる。その当たり前に認識できた状況が、写真により見る方向や視点を固定されることで、知覚にエラーが起き、認識が曖昧になることがある。知覚のエラーを意図的に起こす試み。

岩田量自

Ryoji Iwata

ディレクター / プランナー / 写真家

スマートフォンでの撮影から写真を始めたこともあり、撮影機材に執らわれることなく撮影をおこなっている。都市の収集写真をライフワークとし、都市の中で暮らす中で見つけた風景を日々収集し写真に収めている。都市風景を平面的、抽象的に捉えることを得意とし、写真だからこそできる表現を追求している。

1988年生まれ。東京都在住。早稲田大学芸術学校建築都市設計科卒。二級建築士。建築設計事務所での設計実務経験を通して得た独自の空間の捉え方を活かして、密集したビル群や都市と人のスケールを対比させた写真を撮り続けている。計画されて作られた都市の中に人間の無意識によって偶然生まれる風景を記録するフィールドワークも行っている。

- - - - - - - - - - - - - - - - -

WEB　　　　https://www.iwataryoji.com/
Twitter　　　@blueeeees
Instagram　@johnny777

「dense city」個人制作／写真／PH／2019
ビルが隙間なく見えるアングルから平行垂直を整えてグラフィカルに撮影することで、都市の密集美を表現している。

「slit light」個人制作／写真／PH／2019
ビル群の隙間から落ちる光は季節と時間によって変わり、その時々で様々な景色を作りだす。街を歩いている途中で偶然見つけた光景。

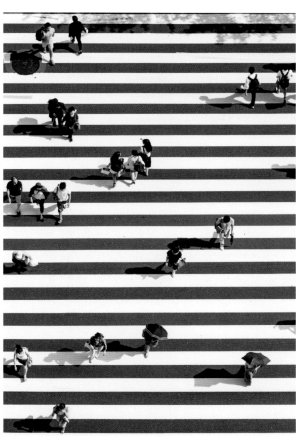

「walkwalkwalk」個人制作／写真／PH／2016
大都市東京ならではの風景のひとつ、大きな横断歩道をビルの屋外階段から俯瞰で撮影した。
行き交う人々を小さくすることで、横断歩道のスケール感を強調している。

「contrast of scale」個人制作／写真／PH／2019
都市における人と建築とのスケールの対比を表現している。客観的視点の印象を持たせるために望遠レンズで遠くから撮影した。

「waved city」個人制作／写真／PH／2020
波打つ水に反射するビル。水の都市東京ではいたるところでもう一つの都市景を楽しむことができる。

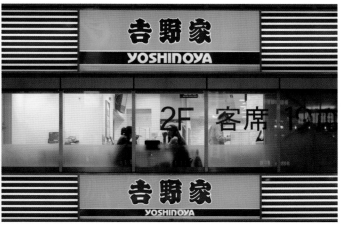

「yoshinoya」個人制作／写真／PH／2020
新宿で見つけた Edward Hopper の Nighthawks を思い起こさせる風景。2022年現在この光景はもう目にすることは出来ない。都市の代謝の速さを感じる。

A. 神は細部に宿る

小川美陽

Miyo Ogawa

アーティスト / 写真家

1996年 大阪生まれ。2020年 奈良県立大学卒業。平面のみならずインスタレーション、動画など、様々な手法で作品を展開中。個展「Story Fishing」(KG+ Gallery NEUTRAL、京都、2022)。「Not the moon, not the wind」(国際装飾株式会社 エントランス、東京、2022)。グループ展「Where abouts 2022 TOKYO by アトリエ三月」(ターナーギャラリー、2022)。

過去の出来事との時間的距離感に着眼し、記憶や時間をテーマに作品を制作しています。撮影後のフィルムは過去との唯一の物質的な接点として捉えています。そこに物理的に熱を加え、痕跡を与えて現在にアップデートすることで過去を身近に置いておくアプローチとしています。それは生きてきたことの証明として、現在の自分を肯定してくれるものです。今後は、枠に捉われず様々な分野のアートワークにも挑戦したいと思っています。

WEB https://miyoogawa.com/
Mail ogami0034@gmail.com
Twitter @ogami_1011
Instagram @ogaaa_mi

<div style="writing-mode: vertical-rl;">Photographer</div>

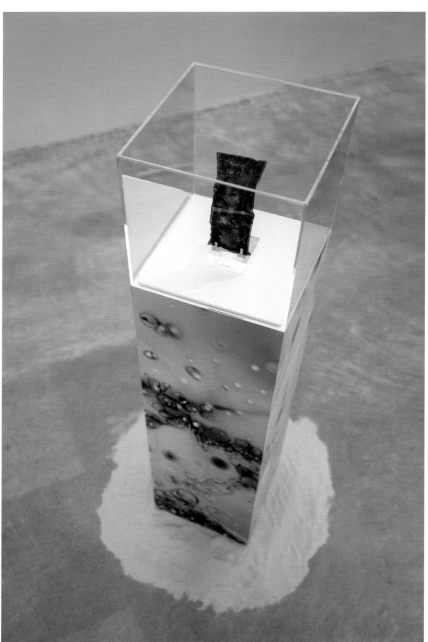

<div style="writing-mode: vertical-rl;">Q. 好きな映画は?</div>

「Not the moon, not the wind」(国際装飾株式会社 エントランス)個人制作／個展／AD+AW+MO+PH／2022

過去を身近に置いておくアプローチは、自身にとって波の動きを連想させる。寄ってもすぐに遠ざかる波線が過去の事象の間に存在し、その波の伸縮の度に自身の立ち位置を再認識させられる。それは決して重くはなく、ふと砂浜に立つ足に目を落とすような感覚であり、過去もすぐ側にあることを思い知らされ背中を押されることである。加熱後のネガフィルムから抽出した写真と、個人的記憶とこの場を成す記憶の日付たち。それらは都心の喧騒とは距離を置くこの建物のように、一枚の布を隔てて静かに交差しながら波を構成する。

「Street View Surfing」個人制作／book or movie（13minute）／PH／2020
緊急事態宣言が出た自粛期間中に、Googlemapのストリートビューで過去の旅を追った。その際気づけば画面上に映る景色をカメラで撮っていたことをきっかけに制作した作品。PC画面上を撮ったフィルムにいつもと同様に熱を加えていく中で、それらの体験はどこまでリアルと言えるのだろうかという疑問を実践した。実際に現地を撮った写真とあえて混同させて、バーチャルの方は実際にいたであろう日付に修正し、記憶を再編する行為の記録。

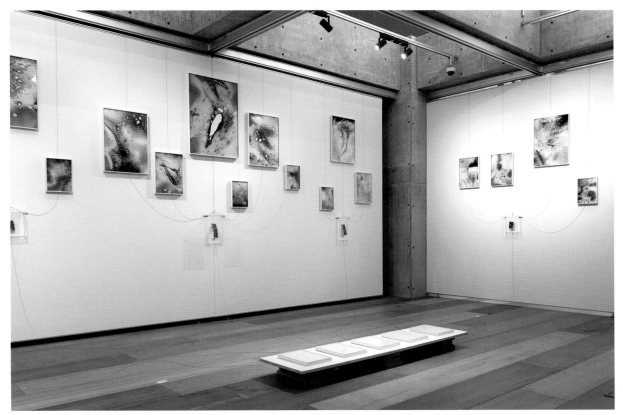

「Story Fishing」（Gallery NEUTRAL, KG+）個人制作／個展／PH／2022
写真にとって時間とは切り離せない要素である。しかし、時間とはただの概念であり、私達は様々な変化を基準に生きているという。ならば、過去の事象を閉じ込めた記録自体に変化を与える（本作ではネガ自体に熱を加えて変化を与えている）ことで出来事として更新されていくのではないか。そうやって過去の出来事をリールで巻き上げるように現在に手繰り寄せる。シャッターを押した当時の感覚に再び辿り着くことはないが、開いていくしかない当時との距離をつめることは可能であると信じている。

小野奈那子

Nanako Ono

フォトグラファー

兵庫県神戸市出身。関西大学卒業後、撮影スタジオならびに平間至主宰ギャラリーpippoにて勤務。2012年よりフリーランスとしての活動を開始する。主な撮影対象は物、空間、人物。また写真・詩・デザインを即興的に組み立てるユニット「MADO」としても活動する。

WEB　　　　http://nanakoono.com/
Mail　　　　mail@nanakoono.com
Instagram　@nanakoono_

構図や構成、モノや人の配置を整えたり、ずらしたりすることで、気持ちよさや違和感を生み出す試行錯誤を日々しています。ライティングは自然光とストロボ、時と場合によりけりですが、しっとりした光での撮影を得意としています。普段から幅広い対象の撮影をしていますが、空間に興味があるので、今後は建築関係の撮影にもより積極的に取り組みたいと思っています。

Photographer

Q. 休日の過ごし方は？

保護猫喫茶 necoma／オンラインストア／PH／2021
保護猫の活動を支えるために販売されたオリジナルブレンドコーヒー。新鮮で軽やかなイメージになるよう、物の配置をしていきました。

半麦ハット／ウェブサイト／PH／2020
異なった素材や色、形の組み合わせが印象的な建築。グラフィカルな要素や構図を探索し
ながら撮影しました。
設計. 板坂留五、西澤徹夫

MADO／本・ポストカード・シャツ／PH／2021
色フィルムでディフューズされた光と現れた影を撮影したシリーズ。

NEMAKI／ウェブサイト／PH／2021
寝具に纏わるプロダクトを提案するNEMAKIプロジェクト。空間と寝間着との関係性をテー
マに配置を検討しました。

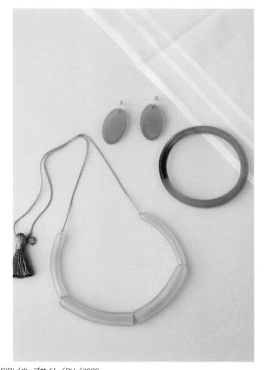

SIRISIRI／ウェブサイト／PH／2022
"Something Blue"（結婚式で花嫁が青いものを身につけると幸せを呼ぶという言い伝え）
のイメージカットとして、柔らかく多幸感のある光で撮影しました。

A. 好きなラーメン屋さんに行く。

金本凜太朗

Rintaro Kanemoto

写真家

1998年 広島県広島市生まれ。2020年 東京綜合写真専門学校卒業後、フリーランスとして東京を拠点に活動を開始。Webや雑誌など様々な媒体でジャンルを問わず撮影を行うほか、Zineの自主制作や写真展の開催など作家としても精力的に活動している。

日常生活の中にある見過ごされがちな事物を対象に、それをただ綺麗に撮るのではなくちょっと変わった視点で撮ってみたり、一見無機質に見えてもどこかユーモアや温かみを感じる写真になるよう意識しています。今後はクライアントワークにおいてもこの視点を生かしつつ、新たな表現に挑戦していければと思います。

WEB　　　　https://www.rintarokanemoto.com/
Mail　　　　rintarokanemoto@gmail.com
Twitter　　　@torintaro
Instagram　@torintaro

Photographer

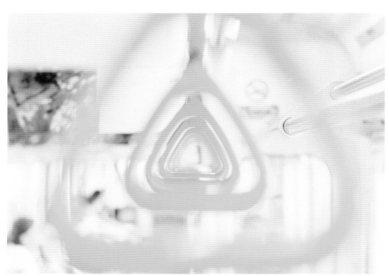

「Enoden」個人制作／写真／PH／2018
同じ形で連続する電車の吊り革に惹かれ、前ボケを生かしつつ真横から撮影しました。

「BOUCI」シリーズより。個人制作／写真／PH／2021
北海道の広大な畑に点在する倉庫をミニマルに撮影したシリーズ。

「ballpark」シリーズより。個人制作／写真／PH／2018
ルールをほとんど知らない状態で、野球の試合ではなく野球場そのものを観戦・撮影するシリーズ。

「2022 "03 Boostorg" collection」foof／ブランドルック／PH／2021
空調服をテーマにデザインされた服を3ルック撮影しました。都市の雑多な要素の中に溶け込みつつ、特徴的なシルエットが活きるようなビジュアルにしました。

Q. 好きな言葉は？

「現場図鑑」清水建設／公式Instagram／PH／2021
写真家が建設現場を自由に撮影するという企画に参加させていただきました。現場の色と形に着目して、狭い範囲でもその外を想像できるような構図を意識しました。

「義足用ゴムソール」Team Bridgestone／公式Instagram／PH／2021
背景は会社内のガラス壁を利用し、赤い三角形を大きく配置することで躍動感が出るような構成にしました。

「ネギ」個人制作／写真／PH／2021
実家にて、白いまな板に放置されていたネギを撮影しました。

「New York」個人制作／写真／PH／2018
ニューヨークのワールドトレードセンター駅にて、行き交う人達を上から撮影しました。

「Haa」ホームページ・SNS／PH／2021
中国茶専門店のイメージビジュアル。商品写真から特集記事まで、中国茶にまつわるコンテンツを幅広く撮影しました。中国茶と過ごす穏やかなひとときを写真でも感じられるような色味をイメージしました。

A.
冷夏

川村恵理

Eri Kawamura

フォトグラファー

美術系専門学校卒業後、スタジオ勤務や写真家 久家靖秀氏の助手を経て、2017年よりフォトグラファーとして独立。雑誌やカタログ等でのクライアントワークを中心に、人物・静物・風景の枠にとらわれることなく様々な対象を撮影する。第1作目の写真集「都市の肌理 touch of the urban skin」を出版したことから作家としての活動も開始。身近なアーティストや研究者の記録撮影なども手がけている。

WEB　　　　https://www.erikawamura.net/
Mail　　　　hello_umi@aztum.com
Twitter　　　@erikawamura_
Instagram　　@erikawamura_

自分自身の肉体も精神もそれまでの経験も、現場での一瞬のひらめきも、それら全てを余す事なく使うことが出来るこの仕事が好きです。

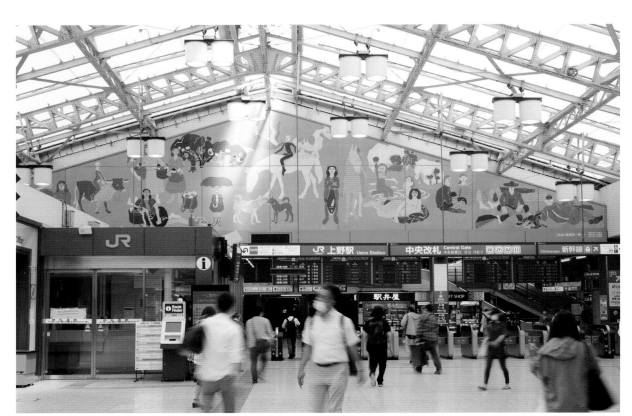

「HAND- Have a Nice Day! in Yamanote Line」JR東日本／冊子／PH／2020
山手線沿線での音楽とアートのイベント時に配布されたZINEにて掲載。上野駅中央改札口にある猪熊弦一郎の壁画「自由」を見た風景。
AD+D. 泉美菜子

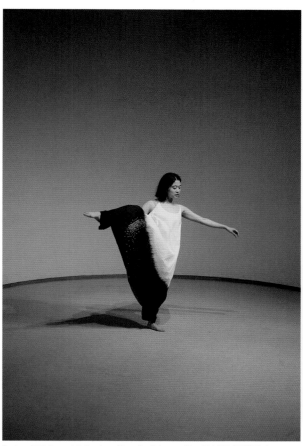

「quitan 2022 Second Collection」／シーズンビジュアル／PH+個人制作作品提供／2021
アパレルブランド「quitan」新作コレクション発表の為、デザイナー宮田ヴィクトリア紗枝氏との幾重にも重ねた対話より生まれたビジュアル。モデルを務めた松本更紗氏は、バロックダンサー・古楽器奏者として活動している。

「都市の肌理 touch of the urban skin」個人制作（PINHOLE BOOKS）／写真集／PH／2020
2019年時点の渋谷駅付近を撮影した本作。社会の移り変わりにより休まることなく姿を変える風景を眺め、人体に備わる代謝機能を想起した。季節の変わり目に皮が剥け毛が抜ける、幼い頃には歯が生え替わる。古くなった外壁を塗り替え壊れた部分を作り直していく都市のそれと、代謝によって見られる人体の様子がまるで似た動きのように感じ、時間の流れや実際に目視可能な現象こそ異なってはいるが、一つの状態に留まる事が出来ない本質に共通点を持つと仮定し発表した。主なモチーフである「都市」の写真から、本来持つはずの無い「肌理」が浮かび上がる。

A．「わたしはロランス」「BABEL」

草野庸子

Yoko Kusano

写真家

フィルムがメインでの撮影をしております。

福島県出身。桑沢デザイン研究所卒業。2014年キヤノン写真新世紀優秀賞選出後、現在東京を拠点に活動している。写真集に『UNTITLED』『EVERYTHING IS TEMPORARY』『Across The Sea』『YOKOKUSANO/MOTORA SERENA』など。

Mail myonheru@gmail.com
Instagram @yoko.kusano

Q. 好きな映画は？

「Everything is Temporary」個人制作（Pull the Wool）／写真集／PH／2017

「Across The Sea」個人制作（Roshin Books）／写真集／PH／2018

A．最近見たものの中では「メモリア」アピチャッポン・ウィーラセタクン監督

栗田萌瑛

Moe Kurita

写真家

よい光、よい時間、をおさめていきたいと思っています。フィルム、デジタル、動画、拘らず同じ気持ちで臨みます。野菜が好きです。

1994年東京都生まれ、長野県育ち。武蔵野美術大学造形学部工芸工業デザイン学科陶磁専攻卒業。写真家　泊昭雄氏に師事。

WEB　　　　　http://www.moekurita.com/
Instagram　　@moekurita

「prunes」個人制作（2022年秋発売予定写真集収録予定）／書籍／PH／撮影：2019、発売予定：2022
フランスのちいさな町を訪れたときの写真をまとめています。周りに生きるものたちに目を向けた、ゆっくりとした時間をおさめています。

Photographer

Q. 好きな言葉は？

「prunes」個人制作（2022年秋発売予定写真集収録予定）／書籍／PH／撮影：2019、発売予定：2022
フランスのちいさな町を訪れたときの写真をまとめています。周りに生きるものたちに目を向けた、ゆっくりとした時間をおさめています。

「PIETRO A DAY」ピエトロドレッシング／ポスター／PH／2019
ピエトロドレッシングの手がけるスープのお店、PIETRO A DAY。オープン時のポスターです。
あたたかい気持ちになるスープの雰囲気をそのままに伝えました。
AD. 太田江理子

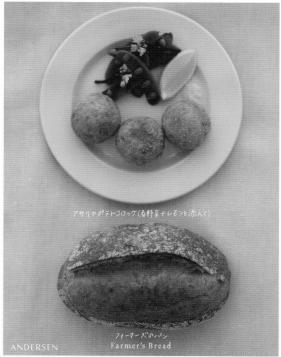

「ANDERSEN ファーマーズブレッド×夕食」ANDERSEN／ポスター／PH／2022
夕食に、パンを。畑から食卓までつながるパンを作っているアンデルセン。お料理の写真も
取り入れた新しいシリーズです。
AD. 副田高行、D. 綿田みすず、料理. 渡辺有子

小室野乃華

Nonoka Comuro

写真家

さまざまな物、事、人が持つドキュメンタリを大事にしています。朝から夜、晴れから雨、
冬から春、日によって変化する太陽の光が好きです。どんな写真も飾りたくなる一枚を
心がけています。

1992 北海道生まれ
2016 武蔵野美術大学陶磁専攻卒業
2016 本多康司氏師事
2019 独立

WEB　　　　http://www.comurononoka.com/
Mail　　　　mail@nonokacom.com
Instagram　@comuro_no

Q' 好きな言葉は？

かが屋の新春ネタ初め一週間興行「寅」／ポスター／PH／2022
D. Mayuka Narita

「ザ ロイヤルパーク キャンバス 札幌大通公園」三菱地所／写真 (客室に額装)／PH／2021
D. 乃村工藝社、PD. FLATLABO

minä perhonen→keisuke kanda "cream soda"／写真／PH／2022
MD. Moeka Shiotsuka (羊文学)、HM.Risako Yamamoto

「one cup」個人制作／発色現像方式印画／PH／2019

A.
朝

柴崎まどか

Madoka Shibazaki

フォトグラファー

1990年生まれ、埼玉県出身、東京都在住。フリーランスフォトグラファーとして数々の映画スチールの他、雑誌、広告、カタログ、アーティスト写真など幅広く活動。代表作は、俳優笠松将を一年に渡り追った写真集『Show one's true colors.』。

記憶の片隅から掘り出されたような、ノスタルジックかつエモーショナルな作風で、人物のもっとも魅力的な瞬間を切り取ることを得意としています。人肌の質感や、空気の湿度を大切に表現することを意識しています。

WEB https://www.shibazakimadoka.com/
Mail shibazakimadoka@gmail.com
Instagram @shibazakimadoka

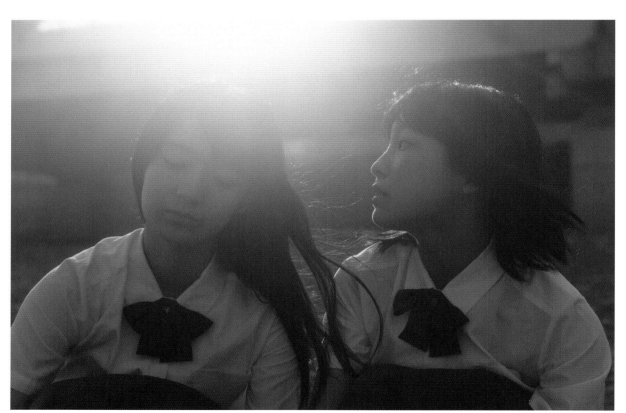

映画『左様なら』石橋夕帆監督作／ポスター／PH／2019
宣伝美術全般のデザインを担当させていただいた映画で、企画会議やオーディションにも参加させていただき、原作のごめんさんや監督と綿密に世界観を共有し撮影に挑みました。

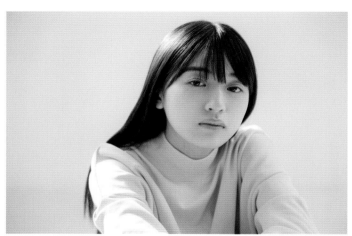

「茜音」宣材撮影／プロフィール写真／PH／2021
役者の鈴木茜音さんにご依頼いただき、プロフィール撮影を担当しました。彼女の憂いを帯びた印象的な目元や、肌の透明感を意識して撮影しました。

「境界線」私が撮りたかった女優展vol.2／写真／PH／2020
私が撮りたかった女優展に参加した時の作品です。女優の佐藤玲さんと撮影しました。東京2020オリンピックを控え、目まぐるしく変わっていく東京、変わっていく場所と変わらない場所が交差する境界線を彷徨い揺れ動きながら、それでも生きていく私たちの等身大を撮影した作品です。

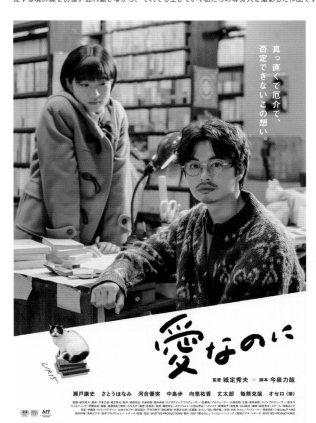

映画『愛なのに』城定秀夫監督作／ポスター／PH／2022
脚本・今泉力哉×監督・城定秀夫のタッグ作品のポスタービジュアルの撮影を担当しました。さまざまな愛の形を描いた作品で、主人公はうだつのあがらない本屋の店主、そんな主人公にまっすぐな愛を向ける女子高生の、絶妙な関係性を意識して撮影しました。

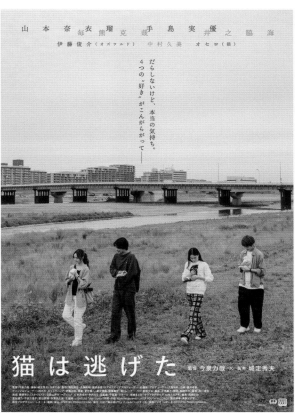

映画『猫は逃げた』今泉力哉監督作／ポスター／PH／2022
脚本・城定秀夫 監督・今泉力哉のタッグ作品のポスタービジュアルの撮影を担当しました。4人の男女のもつれにもつれた関係が、猫をめぐってさらにもつれていってしまう物語で、そんな4人の絶妙な距離感が出ているシーンを撮影しました。

A.「インスタント沼」

田久保いりす

Iris Takubo

写真・映像作家

自治体のプロモーション映像や写真の撮影を手がける他、職員向けSNS運用研修や写真講座等を行い広報力の底上げをサポート。特別な風景ではなく地域の四季を日常の目線から切り取ることが得意。今後はより多くの自治体と関わりながら、登山やロングトレイルなどのアウトドア要素を盛り込んだ地域の自然観光プロモーションにも携わりたいと思っています。

1991年 神奈川県生まれ。祖父が遺してくれたフィルムカメラがきっかけとなり写真表現をはじめる。写真で地域を盛り上げたいと福井県、徳島県に移住し、自治体の広報活動や冊子・映像の制作に携わる。2021年に写真・映像作家として独立し、東京と山梨で二地域居住をしながら日本全国のクリエイティブワークをサポート。現在はロングトレイルと登山に夢中。自然の中で過ごすのが大好き。

WEB https://iristakubo.work/
https://note.com/iristakubo/
Mail iristakubo.photography@gmail.com
Instagram @iris_takubo

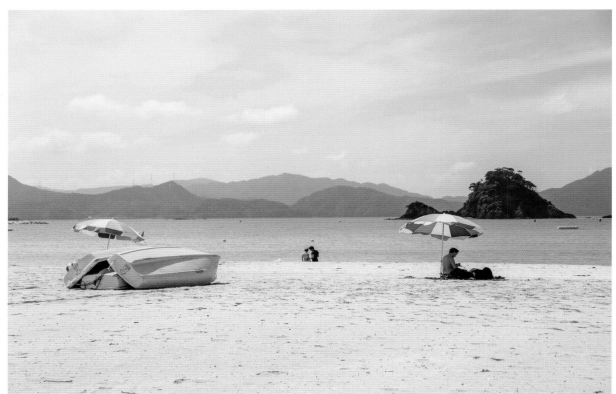

Q. 好きな言葉は?

「2nd HOMETOWN - 故郷じゃないのに愛しい町」福井県高浜町・高浜町文芸協会／個展／PH+DI／2018
2年間の高浜町での生活で撮り溜めた、愛しい町の日常の風景を90点展示。地域の良さを地元の方々に再認識してもらうきっかけとなった、私の活動の原点となる大切な個展となりました。

「MOUNTAIN」個人制作／WEB／PH／2018〜
低山からアルプスの山々まで、私は自然の中を歩くのが好きです。登山は山頂を目指すイメージが強いですが、森の中をただ歩いているだけで楽しい。木々のざわめき、鳥の囀り、歩き進めると変化していく植生。私にとって山とは、本能を解放して自分を取り戻す大切な場所です。

「移住プロモーション映像」徳島県那賀町／映像／CA+PL／2020〜2021
徳島県の山間部に位置する、四季の自然がとても美しい那賀町。那賀町に移住した方々、那賀町で働く地域の方々を取材して移住を促すプロモーションCMの制作を行いました。

「移住プロモーション映像」山梨県韮崎市／映像／CA+PL／2021-2022
現在私が東京との二拠点生活をしている山梨県の韮崎市。パワフルに、そして楽しく地域を盛り上げていこうという人が多い地域。移住者の日常の目線や生活を意識して映像化しました。

「ROADTRIP」個人制作／WEB／PH／2021〜
学生の頃から、ずっと日本の様々な地域を旅してきました。尊敬する民俗学者、宮本常一さんのように自分の足で歩いて感じ、記録に収める。生涯を通して日本の地域をこれからも記録していきたいと思っています。

A. 一年に一度、名残惜しく過ぎてゆくものに、この世で何度めぐり合えるのか（星野道夫さんの言葉）

107

田野英知
Eichi Tano

写真家

1995年、徳島県生まれ。幼少期より写真を撮り続け、広告代理店勤務を経てフリーランスとして独立。雑誌・メディア等の撮影を主に、人と暮らしの変遷を記録する「記録写真」を行う。全国書店・オンラインサイトにて『汽水』発売中。

写真を撮るために移動することは作品制作以外ではほとんどありません。日々の暮らしの中で、無意識に自然に現れたふと目に留まる光景を、いつかの自分のために撮り残しておく、あえて言葉にするならそんな感覚が近いような気がしています。

WEB https://www.eichitano.com/
Mail eichitano.info@gmail.com
Twitter @eichitano
Instagram @eichitano

Photographer

個人制作／写真／PH／2021

Q. 休日の過ごし方は？

個人制作／写真／PH／2017

江﨑文武 Ayatake Ezaki／写真／PH／2021

個人制作／写真／PH／2021

個人制作／写真／PH／2022

個人制作／写真／PH／2016

A. 家族とゆっくり過ごしたり、本を読んでいます。

七緒

Nao
写真と文

1987年生まれ、神戸市出身。上智大学新聞学科卒業後、雑誌編集者を経て2017年独立。クライアントワークの他、役者・前田敦子とタッグを組み「前田敦子の"月月"」撮影、雑誌『あわい』創刊など作品制作にも精力的に取り組んでいる。東京・清澄白河在住。

ポートレートを中心に、アイドルからライフスタイルまで幅広く撮影しています。大事にしているのは等身大の姿を切り取ること、写真と文を組み合わせた情緒ある表現。編集者としての経験を活かして、企画から携わることも多いです。ジャンルや媒体、規模にかかわらず、気軽にお声がけください。

WEB　　　　　https://naotadachi.com/
Mail　　　　　mail@naotadachi.com
Instagram　　@naotadachi

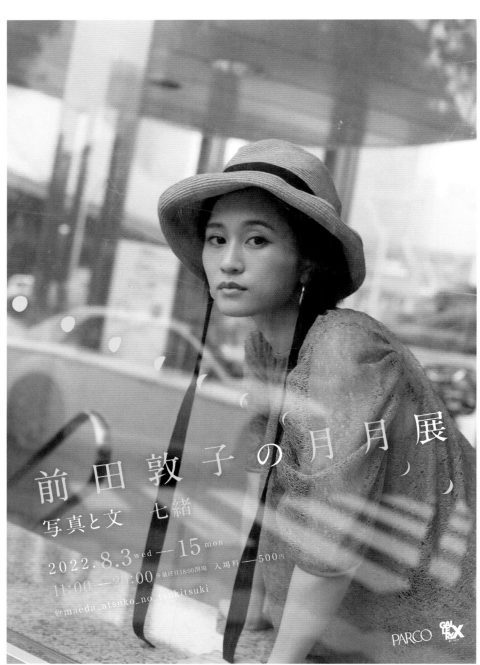

「前田敦子の"月月"展」渋谷PARCO／展覧会／PH＋WR／2022
役者でもアイドルでもない、人間・前田敦子を毎月撮り下ろすプロジェクト。もともとファンだった私が企画を持ち込み、2021年1月にスタート。仕事場からプライベートまで密着し、今年8月渋谷PARCOで展覧会を開催しました。@maeda_atsuko_no_tsukitsuki

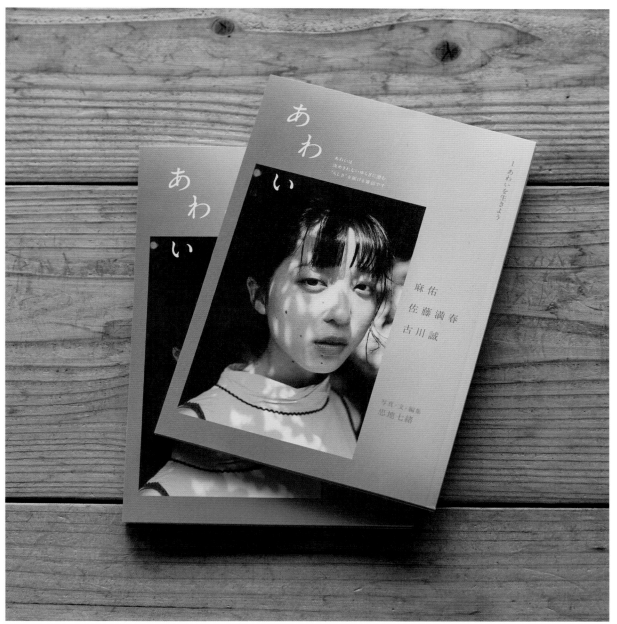

『あわい』個人制作／雑誌／PH＋WR／2021
ゆらぎに潜む自分らしさをテーマに創刊したインディペンデントマガジン。麻佑、構成作家・芸人の佐藤満春、編集者・小説家の古川誠を写真と文で紹介しています。

「ヒャッカのある暮らし」日本百貨店／WEB／PH＋WR／2021-2022
愛情とこだわりを持ってものを選び、心地よく使う人のスタイルを紹介する連載「ヒャッカのある暮らし」の写真と文を担当しました。

Photographer

A．近所の老夫婦が営んでいるコーヒースタンドに、家族で行く。

中野 道

Michi Nakano

写真家 / 映像監督 / 執筆家

1989年アメリカ ノースカロライナ州生まれ。東京在住。上智大学院文学研究科修士課程修了。2015年から写真家・映像監督として様々なフィールドで活動中。2020年6月、全一性をテーマにした写真集「あかつき」を発表。2021年にはエッセイの展示を行った。

WEB　　　　https://www.michinakano.com/
Mail　　　　mitchnakano@gmail.com
Instagram　@michinakan0

見ている人の感情や、辿り着く結論を一つの場所へ持って行くものより、その時の自身の気持ちの揺らぎを投影しながら感じてもらえるものを作りたいと思っています。自分の場合は、ヴィジュアル表現よりも先に言葉があります。今後は文章など、言葉だけでの活動も広げてゆきたい。

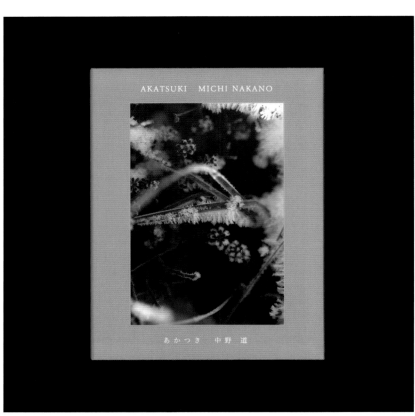

「あかつき」／書籍／PH／2020
自身初の写真集。2015年から撮り始めたプロジェクトをまとめた本です。装丁はデザインスタジオ Siun のアートディレクター小酒井祥悟氏が手がけています。布張りのハードカバーをスイス装にて仕上げてもらいました。全一性、いのちの繋がりを軸にイメージが連鎖してゆくようなレイアウトになっています。

and wander 2021AW／ルックブック／PH／2021
冬の北海道、函館にて撮影しました。二泊三日で美しい冬の函館を体感できたことが心に残っています。

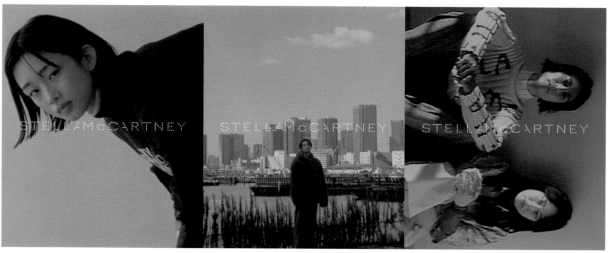

Stella McCartney Shared Three／キャンペーンヴィジュアル／監督+PH／2021
Stella McCartneyのキャンペーンムービーを監督、撮影しました。起用したのは友人でもあるdeadbeat paintersの2人、以前に同ブランドの撮影で出会った俳優の窪塚愛流さん、予てより好きだった女優の河合優実さんの三組。コマーシャルにしては珍しく、フィニッシュまでが4ヶ月ほどと長いプロジェクトでした。スタッフ、キャストとも密に関わり、とても濃い撮影になりました。同時に写真の撮影も担当。

羊文学 'our hope'／アートワーク／PH／2022
友人のバンド羊文学のアルバムアートワーク。2021年の11月からしばらく活動を休止していた自分にとっては復帰戦となる撮影でした。3ヶ月ぶりの撮影なのと、被写体が友人であることもありいつも以上に真剣に向き合ったプロジェクトだったと思います。アルバムのブックレットを通して見てもらいたい一作。

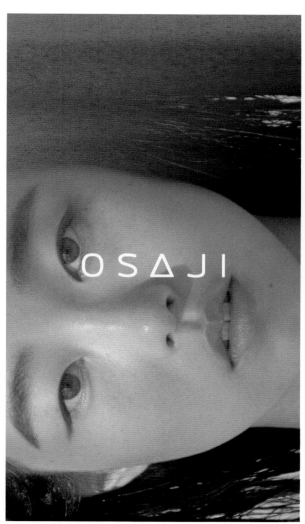

osaji 2021SS「境界線」／キャンペーンヴィジュアル／監督+PH／2021
ヘアメイクの秋鹿裕子さんに誘って頂き、このプロジェクトに参加することができました。キャンペーン用の写真と映像の両方を担当。映像は16mmフィルムで撮った4：3画角のものを、9：16の縦の中に複数レイアウトし構成しました。

野口恵太

Keita Noguchi

ビジュアルアーティスト

クリエイティブスタジオPLANKTONを運営。主な業務として撮影ディレクション、アートブック制作、撮影、映像制作、私家出版やレンタル暗室など。写真集FLOWER（NEUTRAL COLORS出版）、PLANKTON No 1（PLANKTON出版）。展示「無自覚の美」Book an Sons 東京 2021年。「FLOWER」Gallery Pictor 鎌倉 2020年。「老城青島」Qingdao post museum 中国 2015年。

- -

WEB　　　　https://www.keitanoguchi.com/
Mail　　　　keitanoguchi@gmail.com
Instagram　@solwara

私自身のアートの出発点は幼少期の油絵にあります。その経験は写真を撮る時でもどこか絵画的なアプローチに表れている気がしています。被写体の選択や使う素材などはいつでもコンセプトから出発して表現方法を模索します。フィルムからデジタル、映像制作、シルクスクリーンやアートブック制作など様々な手法を用いて制作をします。2022年11月に神奈川県三浦市にあるギャラリー凪にて新作『BLIND』の展示予定。

Photographer

「FLOWER」個人制作（NEUTRAL COLORS）／写真集／PH／2021

Q. 好きな映画は？

「FLOWER」個人制作（NEUTRAL COLORS）／写真集／PH／2021

「KINFOLK」／雑誌／PH／2015

「PLANKTON No1」個人制作（PLANKTON）／写真集／PH／2018

濱田 晋

Shin Hamada

写真家

知らない場所へ行くために、出会ったことのない人に会うためにカメラはとても便利です。
撮ることに捉われず、見ることを忘らぬよう心がけています。

ポートレイト、取材、ドキュメンタリーの分野で撮影を行う。
また、2022年より思考実践「HAMADA
ARCHITECTS™」を始動。フリーペーパーの発行、プロ
トタイプ制作、お茶飲み、物々交換など、様々な手段を
横断し既存の社会システムへの対抗を始めている。インディ
ペンデントレーベル BY ONE PRESS の一員でもある。

WEB https://shinhamada.com/
Mail h@shinhamada.com
Instagram @shinhamadastudio

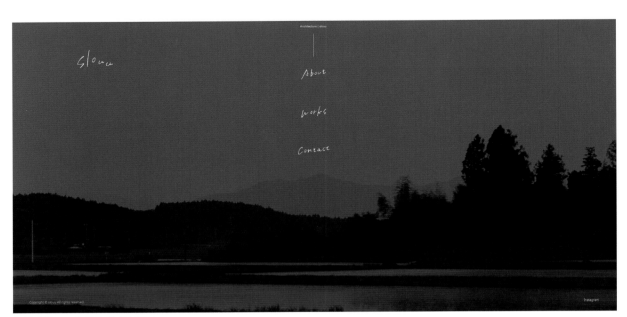

「無題」建築 slouu／WEBサイト／PH／2022
建築 slouu の HP 制作に際して撮影を行なった。建築家が生活している場所へ行き、その土地の空気を感じながら撮影を行なった。slouu.jp

「ECHO」個人制作／写真集／PH／2021
2021年10月に開催された TOKYO ART BOOK FAIR2021に際して制作した写真集。"見ること"と"聞くこと"は、互いに重要な意味を持つような。持たないような。
D. 服部一成

「Tokyo」stacks／写真集／PH／2022
国内外の様々なアート表現をキュレーションし、出版や展示、マーチャンダイズの制作を手掛ける STACKS BOOK STORE から2022年に出版された写真集。「落ち着きのないこの街にシャフトドライブで繰り出せば、時間の止まった景色が見えた。Paris coffee は無くなって、友達はずっとそばにいる。Tokyo」

「4:3／2:1」個人制作／ビジュアルブック／PH／2022
金允洙（キムユンス）監督による短編2作品のスチール撮影を行い、それらをまとめたビジュアルブック。2022年6／3〜6／5の3日間、渋谷のユーロライブにて開催された短編作品上映会に際して制作・販売した。デザインは白い立体。

「HAMADA ARCHITECTS™」個人制作／プロジェクト／思考実践／2022
フリーペーパーの発行、プロトタイプ制作、お茶飲み、物々交換など、様々な手段を横断し既存の社会システムへの対抗を開始。ステイトメントを寄稿してくれた美術家・石毛健太の言葉を借りれば、"市井から端を発するフィールドワークの逆襲"である。

平木希奈

Mana Hiraki

写真家 / 映像作家 / アートディレクター / プロップスタイリスト

1994年生まれ。東京都在住。多摩美術大学油画専攻卒業。写真作品制作から始まり、現在は映像制作、アートディレクション、プロップスタイリングなども一貫して行うフリーランス。2021年より合同会社KIENGIにフォトグラファーとして参加。君島大空、mekakushe、satomimagae、笹川真生 等のアーティスト写真やジャケット、MVを制作。

絵画を学んでいた経験から、構図・質感・絵作りはその影響があり、意識的に取り組んでいます。現実をそのまま映し出すのではなく、幻想・空想のスパイスを散りばめて構築し、写真に閉じ込めます。クライアントワークでは、まずファンになることを試み、プロジェクトの背景や思いだけでなく、パーソナルなお話等を伺い彼らが大切にしているものを尊重することを心がけています。

WEB　　　　https://hirakimana.com/
Mail　　　　cab0.n7h@gmail.com
Instagram　@cabosu_lady_

「room in the deep」個人制作／写真／PH+AD+ST／2022
これまで匿名性のある作品を繰り返し作ってきました。人物の造形ではなく、空間が孕む光の描写や色彩に焦点を当て、人物とその周りに存在するものを同等に写します。この作品では、硝子素材のグラスや花瓶を集めることで空気に輪郭を持たせたいと思い制作しました。
MD. mina ito

「真珠の旬」個人制作／写真／PH+AD+プロップスタイリング／2022
西洋絵画における聖母マリアのアトリビュートを食事のように配置した still life に女が立っている＝「処女崇拝の否定」をコンセプトに制作しました。フォトグラファーShinYatagaiと共同撮影。
PH. Shin Yatagai、ST. Nozomi Kenmochi

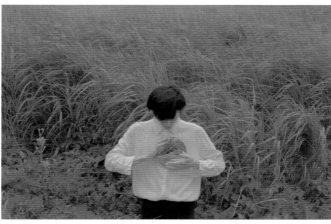

「五番目の季節」君島大空／写真／PH+AD／2021
音楽制作をしながらタルコフスキーのノスタルジアを何度も再生しているという話を聞き、どこまでも続きそうな緑の中で撮影しました。現実のようでどこか存在しない場所のような幻想を色彩や鏡で表現しようと試みました。

「Amniotic fluid」個人制作／写真／PH＋AD／2021

セルフィー。コロナウイルスによって日常生活が不自由になり始めた頃、引き籠ることしかできなかった私は海と浜についてよく思いを巡らしていました。人間の祖先を生んだ母なる海と、貝殻や珊瑚などかつて生きていたものたちの痕跡が眠る浜辺。ここに生と死のあわいや命の連なりを感じるから安心するのだと思います。匿名性のあるセルフィーは何度か撮影してきました。質感や造形を曖昧にすることで写真の持つ暴力性が丸くなるのではと感じています。

「Waltz for Canaria」笹久保伸feat.Antonio Loureiro／ミュージックビデオ／監督＋CA＋AD＋MD／2022

秩父前衛派ギタリストである笹久保伸さんは「美」について「痙攣的なもので／誰も触れることすらできないもの」と仰っています。人は内側に、誰にも開示し得ない部屋を持っていると思います。それは誰にも触れられない、大切なものを仕舞っておく場所、本当に一人の場所です。私はその場所へ、自由への祈りを込めて映像を作りました。

「ためらいあいいたい」笹川真生／ミュージックビデオ／監督＋美術＋DI＋CA／2022

楽曲のエピソードや詞から、無機質と有機物が混ざり合うイメージを浮かべました。主人公がマネキンから原動機関である心臓を貰い食べるという一見グロテスクな行為は、この世にもういない人の命は、今生きている人が繋いでいけるということを表現したかったのです。

MD. 笹川真生, CA. 石原慎, 照明. 佐藤円, 衣装提供. SUI, 助手. 生沼さき

Fujikawa hinano

Hinano Fujikawa

写真家

東京生まれの写真家。WEBメディアでの撮影・文章、ブランドのルック撮影、映画のスチールなど表現できる場を大切にしています。「日常と非日常の中にある曖昧さ、そして感情を丁寧に表現したい」と思っています。2022年3月、展示「まばたきもせず、」をにじ画廊にて開催。

自身の作品では、フィルムカメラでの撮影を中心としています。カラフルだけどpop過ぎない、ヘンテコだけど透明感がある、シンプルの中に少し温度を感じる世界観が好きです。また現在活動している、クリエイターユニット "mawaru" では「つくる人とかう人、そこにまわる写真」というコンセプトで、お店や作品、商品の写真および映像制作をしています。

WEB　　　　https://hinanofujikawa.com/
Mail　　　　hasqhayato@yahoo.co.jp
Instagram　@nanono1282
　　　　　　@mawaru_photo

Photographer

「愛のくだらない」（監督：野本梢）／パンフレット・WEB・劇場ポスター等／PH／2021
田辺・弁慶映画祭にて異例の弁慶グランプリと映画.com賞をダブル受賞した作品。主人公がもがきながら這い上がる様子を、作中に出てくる「水」をキーワードに撮影しました。

「イーストトーキョーライフ」LUMINE KITASENJU／Instagram／PH／2020-
ルミネ北千住の公式Instagramコンテンツにて、東東京の魅力を発信するお店やスポットの撮影を担当。訪れたくなるようなスポットをフィルムカメラで撮影しています。
D. Japan Life Design Systems

「NICO STOP」Nikon Imaging Japan Inc.／WEB／PH＋WR／2021-
WEB記事と記事内の写真を担当しています。写真とカメラに関するメディアなので、ターゲット層に合わせたNikonのカメラ機材を用いた撮影と文章を作成しています。

Q. 好きな言葉は？

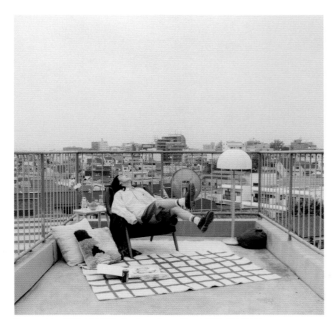

「フアユー feat AFRA」YAMORI／アートワーク・アーティスト写真／PH／2022
生活感をもたせた空間を屋上で表現したアートワークです。音楽からイメージを落とし込み、リラックス感と街を意識しました。

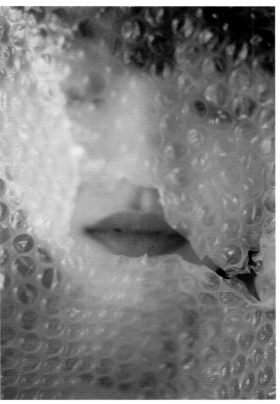

「touch」個人制作／展示作品／PH／2021
2022年3月に開催した展示「まばたきもせず、」より。展示作品すべてを手焼きプリントし、展示をしました。人と人とが触れあう距離にある時に生まれる温度感を意識した作品です。

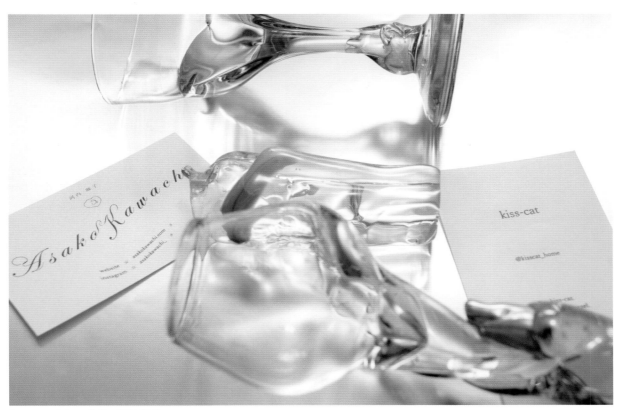

「kiss-cat」asako kawachi／ウェブ／PH／2022
ガラス作家asako kawachiさんの作品をクリエイターユニット "mawaru" で担当しました。透明感と美しさを意識して、作品が持つラインのしなやかさを表現しました。

A. 「happy go lucky」心配性なので、このぐらい力を抜いていこうぜ、と自分に言い聞かせると丁度いいバランスになる気がしてます。

山口梓沙

Azusa Yamaguchi

写真家

1995年東京都生まれ。多摩美術大学美術学部グラフィックデザイン学科卒業後、印刷会社に勤務し、印刷物や本の製造設計を行う傍ら、写真作品の制作を行う。どこにでもあるモチーフをスナップの手法で撮影し、写真集にまとめる事を制作の軸としている。

自然光を用いて、対象物の自然な姿を、スナップの手法で撮影しています。モチーフのディティールや手触りを、凝視する視点で捉え、どこにでもある物なのに、既視感の無いイメージを作ります。また、写真を複数枚くみ合わせることで、物語を想起させる、豊かなイメージを作り出す事を得意としています。撮影から編集、印刷物の設計ディレクションまでを行うことが出来ます。

WEB https://azusayamaguchi.com/
Mail azsymgc@gmail.com
Instagram @ymgcazs

Photographer

I KNOW IT'S REAL, I CAN FEEL IT.
Azusa Yamaguchi PHOTO EXHIBITION

2021.11.12[Fri] - 11.24[Wed]　11:00~17:00（日曜休廊 弊社指定日は休館）

epSITE

「山口梓沙 個展『I KNOW IT'S REAL, I CAN FEEL IT.』」エプサイトギャラリー／DM／PH／2021
自身の個展DM。2枚の写真を組み合わせ、空間に展示された写真同士が、隣や向かいでそれぞれに響き合い、複雑に関わり合うことで生まれる豊かさを意図しています。

子育てと制作

「子育てと制作 座談会の記録」黒田菜月／パンフレット／PH＋ED／2022
子育てをしながら制作を行う人たちの課題や悩みを共有する座談会の、記録パンフレット。アーティストが手に取るものなので、商業的すぎるイメージを避けつつ、素朴さや親しみやすさを演出できるよう写真や文字組みを意識しました。「子育て」がテーマですが「女性向け」ではないので、そう思わせないようなデザイン・印象付けを行いました。

Q. 好きな映画は？

「静かな部屋」個人制作／写真／PH／2017

「肌」個人制作／写真／PH／2022

「青い椅子」個人制作／写真／PH／2022

A.「リトル・ダンサー」

山根悠太郎

Yutaro Yamane

写真家

1998年生まれ。島根県出身。2018年より東京祐氏に師事。2021年4月に独立。2022年7月よりTRON management所属。自身の作家活動の他、ポートレートを中心にファッションをはじめ、ジャンルを問わず活動。2022年1月に写真家の川原﨑宣喜氏と共同で写真展「解夏」を開催。写真集「解夏」を刊行。

必然的な写真より自然な流れの中で生まれる偶然的な写真が美しいと思っています。自分の写真が消費されていかないように、誰かの中に残っていく写真でありたいです。今後もクライアントワークでは自分らしさを大切に、パーソナルワークもしっかり続けていきたいです。

Instagram　@yutaroyamane

Photographer

ettusais 2022SS 株式会社 エテュセ／店頭・ウェブ／PH／2022
春夏を通してスモーキーなカラーがテーマでした。お花やオーガンジーを絡めながら春夏らしい透明感は残しつつムードのある写真に仕上がりました。
CD. Miku Nishizawa (LVTN)、HM. Madoka Abo (Shiseido)、ST. NIMU、MD. Ikumi Matsuki (light management)、P. kazepro inc.

Q. 好きな言葉は？

COUDRE 2022 株式会社 MIKIRI／ウェブサイト／PH／2022
少しノスタルジックな日常の中に金子さんのスタイリングが溶け込むような写真になりました。
AD. Yuki Kuroda (SNOWBLINK)、D. Atsushi Beppu (SNOWBLINK)、HM. Akemi Kibe (PEACE MONKEY)、ST. Aya Kaneko MD. Nanami (luuna management)

「解夏」パーソナルワーク／写真／PH／2021
パーソナルワークとして何気ない日常の中のちょっとした幸せを撮り溜めています。写真家の川原﨑宣喜氏と共同で開催した写真展「解夏」でもそういった日々の中の写真を中心にセレクトしました。http://nobuki-kawaharazaki.squarespace.com/

横山創大

Sodai Yokoyama

写真家

広島県生まれ。2015年 都内スタジオ勤務後、横浪修氏に師事。2017年 独立。雑誌、カタログ、広告等で活動。

仕事やパーソナルワーク、相互に刺激し合って良い影響をし合えればと思っています。
進行中の個人のプロジェクトがあるので、それを形にできるよう頑張ります。

WEB　　　　http://sodaiyokoyama.com/
Mail　　　　sodaiyokoyama@gmail.com
Instagram　@sodai0531

Photographer

Q. 休日の過ごし方は?

「aging」／写真／PH／2020〜2021
経年をテーマに2020年頃から撮影を始めたプロジェクトです。今では40組程のご家族に協力して頂き、毎年撮影させていただいています。

フォエバー17才。

青春は思っているよりも短い

答えはひとつじゃない

きみたちには
情熱、希望、そして未来がある

ココロとカラダを動かそう

いつでも遊びにおいで

SPACE ATHLETIC
tondemi

フォエバー17才。

青春は思っているよりも短い

答えはひとつじゃない

きみたちには
情熱、希望、そして未来がある

ココロとカラダを動かそう

いつでも遊びにおいで

SPACE ATHLETIC
tondemi

Photographer

A. ゆっくりしています。

BANDAI NAMCO [SPACE ATHLETIC TONDEMI] ／写真／PH／2020
CD+AD. 勢井浩二郎（デキスギD.K.S.G）、ST. 田畑アリサ、HM. 下永田亮樹

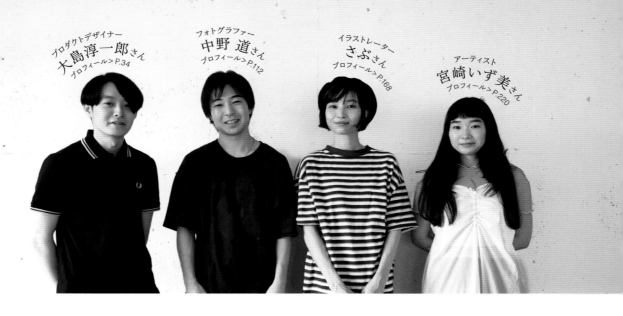

プロダクトデザイナー
大島淳一郎さん
プロフィール> P.34

フォトグラファー
中野 道さん
プロフィール> P.112

イラストレーター
さぶさん
プロフィール> P.168

アーティスト
宮崎いず美さん
プロフィール> P.220

どうしてつくる人になったの？

デザイナー×フォトグラファー×イラストレーター×アーティスト
ジャンルを超えたつくる人4名の対談

本書で紹介する"つくる人"は一括りにできないほど、それぞれが多様な活動をされています。
そんなクリエイターたちはどのような想いでつくる人を目指し、制作を続けているのでしょうか？
今回は、各章からジャンルの異なる新進気鋭の4人のクリエイターに対談していただきました。
4人が考えるつくることの理由や、これからの時代を一緒につくる仲間として今後の未来についても語り合いました。

"つくること"に興味を
持ったきっかけは？

大島 父が家具などのものづくりする人で、昔から図工の授業が好きでした。なので進路を考えた時、自然とものづくりをする人になりたいなと思っていて、芸術大学に進学しました。そこの大学教授のプロジェクトで、家具の見本市であるミラノサローネに出展させてもらったことをきっかけに海外の家具や個性的なデザインに興味を持つようになったと思います。

さぶ 私も大島さんと同じく、祖父母がものづくりなど、好きなことを1日中やっているような人で。それに影響を受けてか、友達と遊ぶより絵を描いたりしてひとりで遊ぶのが好きな子供でした。当時からつくったり描いたりしている時間は、どこか安心するというか、自分の考えがまとまる時間だな〜と思っていましたね。

宮崎 私は高校で写真部に入ったのがきっかけですね。そこから興味が広がって美大の映像学科に進学しました。一年生の時に写真の課題があって、写真部の

時にやっていたポートレートを撮りたいなと思ったんですけど、大学では友達がいなくて（笑）仕方ないのでセルフポートレートを始めたのが今の制作につながっています。

さぶ 宮崎さんはセルフポートレートのイメージがかなりありますけど、人を撮れないことがきっかけで

宮崎さんの初期作品

さぶさんの初期作品

セルフを始められたんですね！

中野 自分もフォトグラファーとして写真を撮っていますが、元々は本が好きで文学部にいたんです。そこで出会った大学の教授が自分の好きなことをやって楽しそうにしていたのが印象的で。自分の世界を発信して、こういう世界もあるんだよって誰かに伝えて、その人も楽しくなってくれたらいいな、自分もそんな人になりたいなって思うようになったんです。そこから大学院に行ったり演劇をやってみたりした中で、写真に出会いました。いろいろな写真集を見て、文章以外でも感動できるものってあるんだなって思いましたね。写真を撮る中で、道に落ちている他愛もないものとか、小さな虫とかを見つめていると、もう一回自分の子供時代をやっているような感覚があります。

ものづくりにつきまとう「邪念」と、それぞれのつくる理由。

さぶ もう一回子供時代をやっている感覚、すごくわかります。私は絵の学校を卒業してイラストの仕事をするようになってから上手くいかなくて悩むことがすごく多かったんですけど、今思えば邪念が凄かったんですよね（笑）売れたいとか、有名になりたいとか、効率よく仕上げたいとか。

でも、10年前に子供が生まれてすごく救われて。子供がどんぐりを必死に集めて楽しんでいる姿とか、大人にはない発想とかを見ていると、「売れなくても、続けられなくても、楽しければいいじゃん。」って、バーンと邪念が取れるようになったんです。そこからは、自分の気の向くままに絵を描いたり裁縫にチャレンジしたり。どうしたら自分の本当の気持ちや作りたいものをダイレクトに表現できるかを考えられるようになったなって思います。

大島 すごい…。邪念を力に変えて制作することもあるので、僕はまだその域に達していないです（笑）さぶさんの話を聞いていると、僕はものづくりに対して「自分が楽しめるか」よりも、「自分のデザインがどこに適しているか」「自分はどの役割ができるのか」みたいな、第三者の目線で見ている気がしました。

中野 その俯瞰した視点が大島さんの良さでありすごいところだなって思います。自論なんですけど、0から1を作るのが得意な人と、1から10にするのが得意な人がいると思っていて。自分は、集中力がないし飽き性だから1を10に広げるのが苦手なんです。何かを思いついて、とりあえずやってみるのは好きで得意なんですけど、もうこの時点で結構満足しちゃっていて。でも大島さんの作品を見ていると、0の地点から、クオリティを上げるとか誰かに伝える10の地点までひとりで持っていけるひとなんだなって思いました。

大島 ありがとうございます…そういう視点で考えると面白いですね。

宮崎 私も中野さんと同じで0から1で満足しちゃうタイプですね。それに私はアーティストなので、アウトプットの理由が完全にエゴなんですよね。デザイナーさんは受け取り手がいて、プロダクトが生活の中で機能する必要があるから、自分の感情以外の俯瞰した視点が必要なんだと思います。

さぶ 私もエゴですね（笑）でも、そうやって面白おかしく、自分の楽しいことを思い切りやっていくことが私のできる役割なのかもなんて思いました。私の活動を見てくれた人がちょっとでも肩の荷を下ろして、楽しい気持ちになってくれたらいいな。

大島 デザイナーとアーティストでつくる理由は異なりそうですが、僕はエゴの表現に憧れがある気がします。多分僕以上に俯瞰してデザインをできる人は他にもたくさんいて、そういう人はもっと受け手が広いプロダクトを作れると思うんです。でも僕はそういう人とアーティストの中間くらいで、ちょっと個性を出せるものとか、空間を飾れるものを作りたいなと思っています。プロダクトデザインを主軸として考えながらも、一歩さがったときに少し広く見えてくる世界観に興味

大島さんの初期作品

中野さんの初期作品

があるのかなと思うんですよね。

さぶ 私も世界観を伝えたいって気持ちがまずありますね。個展をする時、最初に展示空間に流す曲のプレイリストから考えたりします。

宮崎 プレイリストから!? 珍しいですね。

中野 そういう話を聞いていると、クリエイターって自分が理想とする世界や自分が居たい世界がまずあるんじゃないかな。手法は違えど、みんなそれぞれが「こういう世界があったらいいな」の一部を作っているというか。

大島 確かにそうかもしれないですね。その「理想とする世界」の表現は僕の場合プロダクトデザインがメインですけど、とらわれずに手法も飛び越えて表現してもいいんだよなって思ったりもします。

つくりたいものとクライアントワーク。

中野 自分がつくりたいものもある中で、クライアントワークについてはどういう風に考えていますか?

宮崎 クライアントによって、アーティスト感全開で好きにやっちゃって!って方と、しっかり冷静にディレクションして制作して欲しい場合があると思うんですけど、それを理解してちょうどいい塩梅でつくるのは難しいな…とは常々思いますね。

大島 僕の場合、何度もプレゼンしたり修正したりしていると、アイデアが迷走してしまう時があるので、ひとりで作った方が楽だな…なんて思うこともあるんですけど、ディスカッションを重ね続けることで絶対にひとりだと辿り着けないデザインになることも多いので、大変だけど大事ですよね。

さぶ 自分のつくりたいものをつくれる環境とクライアントワークの2本が良いバランスであるといいですよね。自分だけで突き進んで制作するのも楽しいけど、クライアントワークで世間とすり合わせしながら作れるのも面白いし。

中野 とはいえ、今は自分でストアを開設したりSNSで発信して販売することもできるから、一概にクライアントがいないと成り立たないって状況ではなくなってきていますよね。

さぶ 私たちの世代って、そういった独自で発信していく感覚にアップデートできるかの切り替え世代でもあるな〜って思いますね。最近よく聞くメタバースとかNFTとかも、難しそうでよくわからないんですけど、でも今後の世代の人たちは当たり前になっていくものだから、私もなるべく触れていきたいなって思います。

楽しくて仕方がない!そんな人がもっと増えたら。

さぶ みなさんと話をしていると、私が母親だからっていうのもありますけど、みなさんみたいに好きなことを楽しんでいるような先生がもっといたらおもしろいな〜なんて思いました。こういう人に出会うだけで、未来の子供達の考え方とか選択肢が変わりそうだなって。

中野 自分でやっていることが楽しくて仕方ない人を見ると「自分もそうなりたい!」って思いますよね。自分が立派な人になる必要は全然なくて。こう言ったら語弊があるかもですが、適当そうな大人が人生楽しんでいる姿を見ると「自分でもあの人になれるかも!」なんてことを思ってもらえるんじゃないかと。自分もそんな人たちに人生を変えてもらったから。そういうふうにワクワクさせられるような大人になりたい。

さぶ 本当にそう思います。面白いことをしている大人の姿を子供たちが見たら、もっと楽しい人が増えて、楽しさの循環が生まれますよね。遊び感覚で色々なことに挑戦できる世の中になったらもっと面白いだろうな。

中野 そんな世界にしていくために自分にできることは、色々なことに挑戦して常に楽しいことに前向きに取り組むことかなって思います。みなさんみたいに面白く人生をやっているひとと一緒に、そんな世界を作っていきたいですね。

Illustrator

潜る。息は苦しいけど、見つけてしまうときがある。

akira muracco

Akira Muracco

イラストレーター

イラストレーター。静岡県浜松市出身・在住。1993年生まれ。2014年よりイラストレーターとしての活動を開始。書籍装画、CDジャケット、パッケージを主にイラストレーションを提供している。2020年にはHBwork川名潤による入選。同年にギャラリールモンドでの個展を開催。

女の子のモチーフを描くことが多いです。幾何学的な形を用いて、かわいらしく描くことを意識しています。今後は、海外出版の書籍装画や、大好きな音楽にまつわるものにイラストレーションを提供したいです。

WEB https://www.akiramuracco.me/
Mail info@akiramuracco.me
Instagram @akiramuracco

Illustrator

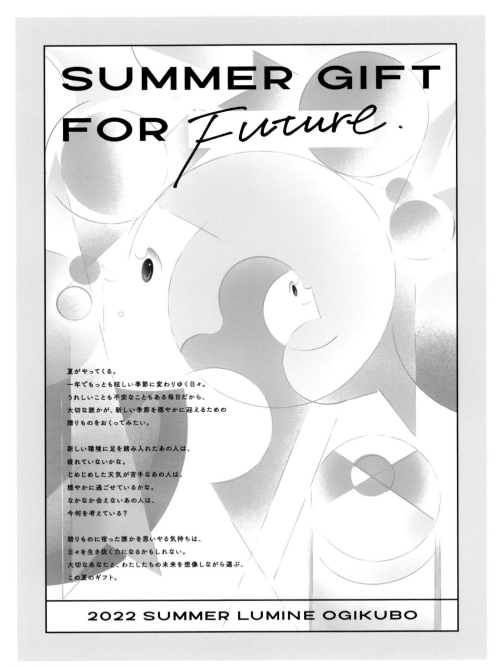

「Summer gift for future.」ルミネ荻窪／メインビジュアル／I／2022
夏のギフトにまつわる施策でのご依頼でした。夏の爽やかさを意識して制作しました。
PR+ED+C. 野村由芽 (me and you)、PR+ED. 竹中万季 (me and you)、AD+D. 栗原あずさ、ED+WR. 大下杏子

Q. 好きな映画は？

「"舟"-さとうもか」EMI Records／ユニバーサルミュージック／配信用音楽ジャケットイラストレーション/I/2022
古い楽譜のような風合いでというご希望があったので、特に色合いを意識しました。

「群像」講談社／文芸誌表紙／I/2021
いろんなこちらの希望をデザイナーさんの川名さんに汲み取っていただけたので、かなり自由に制作できました。
D. 川名潤

「"話がしたいよ"-大前粟生」U-NEXT／電子書籍装画／I/2021年
D. 佐藤亜沙美

「comet」オリジナル／パーソナルワーク／I/2022
軽い印象を描き表すように意識しました。

A.「アンドリューNDR114」(1999年)

いえだゆきな

Yukina Ieda

イラストレーター / デザイナー

武蔵野美術大学日本画科卒業。広告制作会社でのデザイナーを経て、フリーランスに。幻想の入り混じった風景画を得意としています。イラストを使用したグラフィックデザインも制作。

景色をグラフィカルに描いています。配色や透明感を褒めていただくことが多いです。今後は、グッズ制作にも挑戦して世界観を広げていきたいです。

WEB　　　　https://yukinaieda.wixsite.com/work
Mail　　　　yukinaieda@gmail.com
Instagram　@yukinaieda0314

「やわらか夏季限定パッケージデザイン」株式会社梅林堂／パッケージデザイン／I+D／2022
少年の夏の一日を3つのパッケージ全体で表現。お饅頭作りの技術が生かされている「やわらか」の特徴を活かしてノスタルジーにキュンとするパッケージを目指しました。

「CREA 2021年 秋号」文藝春秋／雑誌／I／2021
コラムニストのジェーン・スーさんの推し活に関するエッセイの挿絵です。何かにはまることを「沼」と表現するので、ジェーン・スーさんが沼を覗いている様子を描きました。美しい色彩や印象的な構図で奥深くもドロドロした沼にならないように気をつけて描きました。

「個展DM」個人制作／DM／I+D／2021年
個展「たむけ」のためのDMです。色々な形の作品が並ぶ展示だったので、作品のシルエットをレイアウトして、何かありそうという期待感を感じるデザインにしました。

「マウンテンガールズ・フォーエバー」株式会社エイアンドエフ／装画／I／2022
山を通して見えてくる5人の女性のオムニバスストーリーということで、5色で山を描きそれぞれにとっての山を表現しました。山のイラストというとワイルドなものが多いですが、女性に手にとっていただきやすいようなキュンとする配色を目指しました。
ED. 武田淳平、D. 西村真紀子（アルビレオ）

「名刺」個人制作／名刺／I+D／2021
1枚のイラストを分割して、10枚の名刺を作成しました。1枚で見ても成立するように構図を工夫しました。交換の際に、実は1枚のイラストなんですよ、と話のネタになります。

A.「おもひでぽろぽろ」

nico ito

Nico Ito

イラストレーター

1996年東京生まれ。武蔵野美術大学空間演出デザイン学科を卒業後、フリーランスのイラストレーターとして幅広く活動中。空想の世界を描き続けている。

架空の世界でのワンシーンを描き続けています。最初に使用するモチーフを決め、性質、特徴などの細かいディティールを設定。そこからそのモチーフが主役のストーリーを展開してしています。違和感とポップさのバランスを意識し、時代感を捉えられないような作品を目指しています。

Mail itonicooosn@gmail.com
Twitter @nicooos_n
Instagram @nicooos_n

「春はここから」GUCCI／イラスト／I／2022
花を生み出すバッグ。ここから春が広がっていきます。

「VANSをはいてあそびにいこう」VANS／イラスト／I／2021
VANSを履いて家から飛び出し、思う存分あそびます。夜には形が変わるほど。

「ジュエリー工場」個人制作／イラスト／I／2021
自然にジュエリーがつくりだされる世界。ここではジュエリーは取り放題！

Q. 好きな映画は？

「わたしの日常」WePresent／イラスト／I／2022
わたしは毎日パソコンに向かっています。そばにはいつも猫がいます。画面の中では昔飼っていた猫にも会える。

「LIFE」個人制作／イラスト／I／2021
卵を生み落とすお花。すべての生命の生みの親です。

「自我」個人制作／イラスト／I／2022
お利口犬型ロボットに自我が芽生えて大暴走。愛犬の散歩には注意です。

A．「トゥルーマン・ショー」

ウラシマ・リー

Lee Urashima

アートディレクター / イラストレーター

心地よい線や色、バランスをなるべく自然体で感じとるように心がけています。自分の好きなものを知ることはとても大切なので、デザインやイラストレーションに限らずそういったものを常に探しています。ふんわりしたイメージで終わるのではなく思い描いた通りにピリオドまで打てる人でありたいです。

大手アパレル会社のアートディレクター、グラフィックデザイナーを経て2023年より独立。グラフィックデザインではロゴタイプ、マークデザインを得意とし、空間を含めたアートディレクションも行う。イラストはアナログとデジタルの双方を使用して制作する。麻婆豆腐とトムヤムクンヌードルが好き。コーヒーはホットでブラック派。

Mail urashimalee@gmail.com
Twitter @urashimalee
Instagram @urashimalee

「Nan-Kyoku」MOUNT tokyo企画 Cinema Talk 出展作品／illustration／I／2021
映画「南極料理人」から着想したイラストレーションです。真っ白な氷の世界で目立つためというシンプルな理由で使われるオレンジはアラートオレンジと呼ばれ、南極でもっとも目立つ色らしいです。

「A Lovely Daily Life」haconiwa主催 SUPERMARKET 出展作品／illustration／1／2022
シルクスクリーンプリントで刷られたスーパーのかごと水彩で描かれた生鮮食品のイラストレーション。マスプロダクトのかごと、一つとして同じものはない食料品の対比を描きました。

「Morning」カフェギャラリーきのね企画 1DAY 出展作品／illustration／1／2021
朝をテーマに描いた作品です。テーブルの上のグラスに朝日が射し、水滴が光っています。

「My Pace」個人制作／illustration／1／2022
雨の日もいいじゃない。自分のペースでね。

A. 食材を買い込み手間暇をかけて晩御飯を作ります。

unpis（ウンピス）

Unpis

イラストレーター

福島県いわき市生まれ。武蔵野美術大学基礎デザイン学科卒業。広告、書籍、パッケージ、壁画などのイラストを中心に様々な分野で活動中。ニュートラルな線とかたち、少しウフフとなる表現を心がけています。

パッと見はシンプルで明快、よく見ると「？」と気になる部分があったりコンセプトに気付くことができるような、しかけのある絵を描きたいと思っています。モチーフは身の周りのものを選ぶことが多く、日常の景色の中で見つけたおもしろいシーンや現象から着想を得て制作しています。今後は日用雑貨やインテリアのような生活に近いものに関わるようなお仕事や活動をしてみたいです。

Mail wa.unpis@gmail.com
Instagram @wa_unpis

YOU IN「ムードベアリングティー」Gunosy／パッケージ／I／2021
気分に合わせて選べる「ムードベアリングティー」のパッケージイラスト。お茶を飲むシーンやムードをイメージしながら9種類のフレーバーに合わせたイラストを描きました。
AD. 福嶋佳苗、D. 伊藤翔平、PH. bird and insect Shuntaro

「misdo ネットオーダー」株式会社ダスキン／広告／I／2021
スマートフォンの中にレジと店員さんを描き、ネットからドーナツを注文できることを表現しました。広告のお仕事では目に入りやすく、分かりやすいイラストを意識しています。
AD. 茗荷恭平、烏野亮一、CD. 鈴木桑、C. 可児なつみ、D. 苗村宗史

「DISCOVER」グラフィック社／作品集／I／2021
初めての作品集です。自分のイラストレーションの軸である「日常の中の現象」をテーマにした新作20点と既存作、クライアントワークを収録しました。タイトルの「DISCOVER」にはCOVER（覆い）＋DIS（取り去る）＝「発見する」という意味があり、見た人が知識や経験という固定観念の覆いを取り去り、日々の中にある景色の面白さや美しさを発見するきっかけになるような作品集にしたいという意図を込めました。
AD+D. 熊谷彰博、PH. 小川真輝、ED. 橋本彩乃（グラフィック社）

Q. 好きな言葉は？

「who」個人制作／イラストレーション／I／2021
作品集「DISCOVER」のために制作した作品。反射の現象をモチーフに、顔の前にかざした鏡に対面の人物が映っている様子を描きました。「自分」の存在の不確定さを表現しています。

「ガラスとフルーツのある静物」個人制作／イラストレーション／I／2021
日用品をモチーフにすることが多いのですが、その中でもグラスなどのガラス製品は特によく描くものの一つです。反射や透過などの現象を表現でき、シンプルでかわいらしい優秀なモチーフです。

大河紀

Nori Okawa

アーティスト / イラストレーター

岡山県出身、東京都在住。多摩美術大学グラフィックデザイン学科卒。広告PRビジュアルやパッケージ、アパレルや装画・挿絵など、様々な媒体のアートワークを国内外にて幅広く手がけている。2020年 HB File Vol.30 日下潤一特別賞／第22回グラフィック1_WALL 上西 祐理奨励賞／第215回 ザ・チョイス入選。

- -

Mail nori.okawa.713@gmail.com
Instagram @nori_okawa

のびのびと気持ちの良い形と構図であること、穏やかさと激情の二面性を持つこと、愛を詰め込みまくることを大切にしています。テイストの特徴は、無機質な形と極端なディテールのコントラスト。抽象的な表現を通し、受け手自身を投影できる絵を目指しています。新たに立体や映像のお仕事、更には美術館や万博にも存在したいです。よく描きよく寝てよく愛犬と遊び、幅広い仕事を受け、更に自分の絵の可能性を広げていきたいです。

Illustrator

Q. 好きな言葉は？

「狼煙す絵画」個人制作／イラスト／I／2022
「君が星になるまで ミイラ共に幕開け」愛する世界と繋がる祈りとして、日本と世界の神々の仲睦まじい様子を描きました。日本と世界の神々をテーマにした個展＠SPIRAL

「GOODBOY,もっと酔い」個人制作／イラスト／I／2021
愛おしいものに、天地がひっくり返るほど酔いしれること、この世の至高。大好きな酒ビールと愛犬ビールにまつわる愛溢れまくった個展。テーマは「酔い」＠渋谷PARCO

「地鳴る絵画」個人制作／イラスト／I／2021
瞬間的な今この時代、私が描くべきは、この地に立つ心を鼓舞させたいという意志である。JAPANをテーマにした個展＠HB gallery

「In Your Life」有限会社 二軒茶屋餅角屋本店 伊勢角屋麦酒／ラベル／I／2022
沢山の商品の中で輝けるよう強気なスタンスで作成しました。ビールを飲んだ細胞が、喜びで華やかな細胞分裂を起こし、軽やかにスキップしている様子を表現しました。

「9.5割ポジティブ占い」ザ・ハフィントン・ポスト・ジャパン株式会社／ウェブサイト／I／2020
この占いを見てくれた人がハッピーになるような、ダイバーシティで明るくポジティブであることを大切にした12星座のイラストを描きました。

A. 今から飲み行く？

大塚文香

Ayaka Ootsuka

イラストレーター

レーザープリンターを使い、版画のように色を重ねて絵を描いています。色のズレや重なりを楽しみながら制作しています。

1989年滋賀県生まれ、東京都在住。京都精華大学デザイン学部卒業。『HB Gallery File Competition vol.30 永井裕明賞。雑誌や書籍などのイラストレーション中心に活動。

WEB　　　　https://ayakaotsuka.tumblr.com/
Instagram　@ayakaootsuka

「Chili」個人制作／イラスト／I／2021
植物シリーズとして描いたもの。文字とイラストが馴染むよう意識して制作しました。

「Kite」個人制作／イラスト／I／2021
タイの凧。レトロな雰囲気になるよう意識して描きました。

「シバザクラ」個人制作／イラスト／I／2021
植物シリーズとして描いたもの。お花がかわいい形だったので花瓶を無骨なものにしました。

「ブラウス」個人制作／イラスト／I／2020
大きなサイズのオリジナルポスターとして制作したものです。

「トロロアオイ」個人制作／イラスト／I／2021
植物シリーズとして描いたもの。こちらも文字とイラストが馴染むよう意識して制作しました。

A.
適
度

大津萌乃

Moeno Ootsu

イラストレーター

茨城県出身。多摩美術大学卒業。書籍の装画・挿絵、広告イラスト、MVアニメーションなどを手がけています。

なめらかな線で簡潔に描くことを心がけています。服飾に関心があり個人制作では変わった服を纏った人物を描くことが多いです。パッケージ関連の仕事に憧れがあるので機会があれば嬉しいですが、ジャンル問わずさまざまな仕事に挑戦したいです。

WEB　　　　https://ootsumoeno.tumblr.com/
Mail　　　　ootsumoeno@gmail.com
Instagram　@ootsumoeno

Illustrator

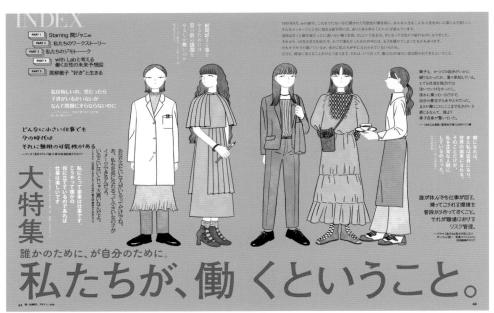

「働く人」講談社／雑誌 挿画／1／2021
女性誌 with の仕事をテーマにした特集の見開きイラスト。ピンクは可憐さ・女性"らしさ"の演出に安易に使われるイメージがあり最近では避けられることもありますが、そんなイメージを覆す絵を描きたいと思い、あえてこのテーマでピンクを使いました。職業ごとのファッションにもこだわりました。

「朝」株式会社アラクス／広告 イラスト／1／2021
「今日は無理しない、無理しない。」というメッセージを軸に展開された医薬品のキャンペーン広告。共感を持ってもらえるような等身大の「無理しない日の朝」を描きました。

「シーン」光村図書／情報誌 装画／1／2022
教員向け教育情報誌がリニューアルにあたり表紙イラストを担当することに。青を基調に平凡な日常から非日常に誘われるイメージで、さまざまなシーンを描きました。

Q. 好きな言葉は？

「セイウチ」個人制作／イラスト／1／2022
生き物と人をテーマにした個展での作品。人だけでなくセイウチにも服飾品を身に付けさせたのですが、デザインを考えるのが楽しかったです。

個人制作／イラスト／1／2021
装飾を廃したモチーフを描こうと思い制作した絵です。

「セイウチ」と同展示での作品。剣の柄にソフトクリームが載り、その上を蟻が這っている奇妙な絵です。

A.　お先はまっキラ

落合晴香

Haruka Ochiai

イラストレーター / デザイナー

紙に描いた筆跡を切り取り、再構成するドローイングの制作をしています。また、出来上がったドローイングをさらに写真に収め、編集を加えることで、イラストレーションと写真の中間表現を試みています。

1997年、大分県生まれ。東京都在住、長岡造形大学視覚デザイン学科卒業。植物のイラストを中心に広告やパッケージへのイラスト提供を行う。第209回 The Choice 入選。MUSIC ILLUSTRATION AWARDS 2020 ノミネート。

Mail　　　　ochiaiharuka44@gmail.com
Twitter　　 @ochiaiharuka
Instagram　@botanical_garden44

「The Secret Garden」個人制作／ZINE／I+AW／2022
ポップアップブック「Walking Course」のシリーズ1作目、散歩で歩きたい空想の場所をイメージしています。

「浮いた春」個人制作／壁面にコラージュ／I+AW／2021
切り絵を壁面にコラージュしてつくった花畑です。色彩豊かで穏やかな春の雰囲気が伝わるように制作しました。
PH. 伊藤萌希

Illustrator

Q. 好きな映画は？

148

「in the room」個人制作／立体作品／I+AW／2022
日々描いているドローイングを標本箱を模した箱に詰めました。プッシュピンでパーツを留め、一つ一つ丁寧に制作しました。
PH. Keng Chi Yang

「日本茶郵便『ボタニカル』」株式会社茶通亭 おいしい日本茶研究所／パッケージ／I／2022
和柄で使用されている植物の形をイメージした総柄を描きました。パーツがそれぞれ不思議な形になるよう心がけました。

カタユキコ

Yukiko Kata
イラストレーター

ヴィンテージ風のイラストが得意。どこか遠い宇宙にもう
ひとり、自分と繋がっている人が存在していて、その人の
生活を想像する……というのが創作のテーマだったりします。

心がざわざわするような、ちょっと不思議な雰囲気の作品を心がけています。女性のし
なやかなポーズや、ヴィンテージな雰囲気を出すのが得意です。今後はさらに世界観を
感じていただけるように、とあるWEBコンテンツを制作予定です。

WEB https://www.theremine.com/
Mail yk@theremine.com
Twitter @katyukik
Instagram @katyukik

「あのひとの夢」個人製作／デジタルイラスト／1／2022
夢をみる。手が届きそうで届かない、宇宙にうかぶブラウン管……。あの人が映る。不安定な、あのひ
との夢。

「新しい世界へ」ものがたり珈琲 絆屋／珈琲のパッケージイラストレーション／
1／2022
新しい世界へ一歩踏み出す勇気を出す女性をイメージ。期待と不安が入り混じる
なか、彼女の未来が明るいものでありますように。

「ある冒険」個人製作／デジタルイラスト／1／2021
城の外に冒険に出る方法は、あの秘密の部屋に隠された、カーテンの向こう
側……。

「とある婦人シリーズ」個人製作／デジタルイラスト／1／2022
宇宙で思い思いに過ごす婦人たちのポートレイト。

「今日のお夕飯は地球です」個人製作／デジタルイラスト／1／2021
さて地球をいただくには、どうすれば良いでしょう。

「ある装置」個人製作／デジタルイラスト／1／2021
何処かへ逃避したいと考えたことはありませんか？　そんな時、この「ある装置」がお役にたつことでしょう。

A. 趣味の絵を描いています。

カチ ナツミ

Natsumi Kachi

イラストレーター

1993年岐阜県生まれ、東京都在住。2016年 愛知県立芸術大学美術学部デザイン学科卒業。web制作会社でデザイナーとして勤務、現在はフリーのイラストレーターとして企業のプロモーション動画の作成、ジャケットのアートワーク、書籍のイラスト、オリジナルZINEの作成、販売などの活動を展開中。

WEB　　　　https://www.natsumikachi.com/
Twitter　　　@natsumi_kachi
Instagram　　@natsumi_kachi

情景を描くことが多いのですが、見たことはないがどこか懐かしさや記憶の中にあるようなものになるよう心がけています。基本的にデジタルで制作していますが、作品として出力する際はリソグラフで印刷し、手触り感のあるものになるよう仕上げて、デジタルで作成した中にもモノとしても魅力が感じられるようなものを目指しています。今後は日本国内に限らず海外での仕事に携わり、作品を通してより多くの方々と交流していきたいです。

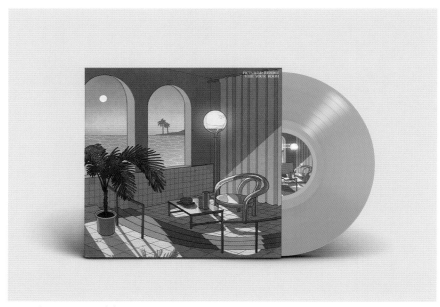

「Vibe Your Room」Pictured Resort／レコードジャケット／I／2022
バンドのサウンドとマッチする世界観で統一された架空のリゾート地の風景を描きました。楽曲の良さをより引き立てるようなイラストを目指し制作しています。

「Hurry Nothing」Pictured Resort／レコードジャケット／I／2021
楽曲の世界観の情景をイメージして制作しました。実際に楽曲を聴いた人のイメージに寄り添えるイラストを目指しました。

「みちにわマルシェ」錦二丁目エリアマネジメント会社／ポスター／I／2021
イベント用のポスター。実際のイベント会場を楽しく華やかなイメージになるよう制作しました。

Q. 好きな言葉は？

「STRANGER」個人制作／ZINE／I+D／2021
イラスト作品集。リソグラフで出力しどこか懐かしい手触り感が感じられる雰囲気を目指し制作しました。

「CLOUDS/LOUNGE」個人制作／ポスター／I／2021
リソグラフのイラストポスター。出力した際の色味が綺麗に出るよう製版データの調整をこだわりました。

A．やる気のある者は去れ

カワグチタクヤ

Takuya Kawaguchi

イラストレーター

熊本県生まれ。大学で写実絵画を学び、会社員を経て2019年よりイラストレーターに。モノクロをメインにシンボリックな表現でさまざまな媒体のイラストレーションを描いています。

モノクロでシンプルな構図、ジンボリックな形を心がけています。造形的なつながりからアイデアを活かしたイラストレーションも得意です。パーソナルワークではインテリアなど住空間にまつわるものを作っていきたいと考えています。

Mail monokurokakimasu@gmail.com
Instagram @tac_kk

Illustrator

「卵守花紋」個人制作／絵／2022
お寺で行った個展作品。卵を守る鳥を花に見立てた紋。

「鳥蕾紋」個人制作／絵／2022
お寺で行った個展作品。鳥の羽と尾を開花しそうなつぼみに見立てた紋。

「花紋」個人制作／絵／2022
お寺で行った個展作品。帯化した花を描いた紋。

Q. 好きな映画は？

154

「三鳥巴」個人制作／絵／2022
お寺で行った個展作品。誰の卵か、本当の親をめぐる三角関係を描いた紋。

「花紋」個人制作／絵／2022
お寺で行った個展作品。帯化した花を描いた紋。

「福巴」個人制作／絵／2022
お寺で行った個展作品。フクロウの羽ばたきを巴に見立てた紋。

KIMUKIMU

Kimukimu

イラストレーター

1998年静岡県浜松市生まれ。武蔵野美術大学大学院版画コース修了。カドのない作品をイラストレーション、銅版画、壁画にて制作している。オリジナルブランドを立ち上げ、渋谷PARCO、ラフォーレ原宿など商業施設、百貨店にてポップアップショップを出店している。

Mail kimu0324uni@gmail.com
Twitter @kimukimu_324
Instagram @kimukimu324

なぜカドのない作品を作っているのかをよく聞かれるのですが、物はもちろんですが言葉や行動にもカドが存在していて日常で傷ついてしまうことがあります、そんなカドを削って丸くしたい気持ちから制作を始めました。今は書籍、ディスプレイの仕事をしてみたいです。

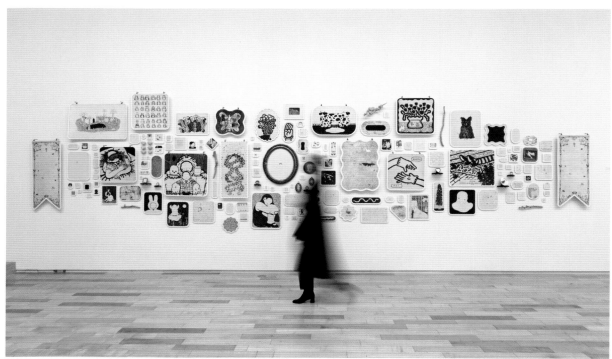

「somewhere over the rainbow」個人制作／銅版画／2022
修了制作の作品です。「オズの魔法使い」をコンセプトに制作した全て銅版画のインスタレーション、優秀賞をいただきました。
撮影．加藤貴文

「frames」個人制作／銅版画／2021
蚤の市やアンティークショップでなるべくカドのない額を探して、額をもとに銅版画を制作しました。

「raionn」個人制作／イラスト／2021
カドのないキャンバスを作ろうと思い色んな素材で研究をして、なんとか理想の形になりました。サーカスの炎をくぐるライオンの絵です。

「ninngyo sticker」個人制作／イラスト／2021
夏に向けて制作したグッズ、チューリップはよくモチーフで使っていて人魚のカラーと合う配色に気をつけて制作しました。

A.　YouTube、Netflixを永遠にループして、夕方家を出て近くの焼き鳥屋さんで夕飯を購入してビールを飲みます。

popupstore「HOME SWEET HOME」ラフォーレ原宿／イラスト／2022
コロナ禍で自宅で過ごす機会が増えたので、おうち時間で使えるグッズを中心に揃えたポップアップをラフォーレ原宿で一週間ほど開催しました。

くらちなつき

Natsuki Kurachi

イラストレーター

2016年に武蔵野美術大学油絵学科を卒業後、フリーで
活動開始。広告やブランドとのコラボレーション、雑誌、
商品のパッケージなど様々な媒体にイラストを提供してい
ます。

ファッショナブルな人物や植物のイラストを得意としています。スタイリッシュでありなが
らもどこか優しい雰囲気になるよう心がけて制作しています。

WEB http://natsukikurachi.wixsite.com/illustration
Mail natsukikurachi@gmail.com
Instagram @natsuki_kurachi

「22時の冷蔵庫」Vol.37 ホワイトチョコミルク餅／株式会社マガジンハウス ginzamag.com／Webサイト／1／
2022
一人暮らしの女性が仕事終わりに家で簡単に作れるスイーツを紹介している連載です。Vol.37では恋人を家
に招いて一緒にスイーツを食べようとする様子を描きました。楽しげな印象が伝われば嬉しいです。
テキスト. 西村隆ノ介

CATHY DRESS with NATSUKI KURACHI / YELLOW Jancidium／テキスタ
イル／1／2022
国際女性デーを記念してJancidiumとコラボレーションしたワンピースです。
ミモザを鮮やかに描かせていただきました。

Q. 好きな映画は？

植物マーケットイベント「Plants Collective」キーヴィジュアルBONUS TRACK／SNS・ポスター／I／2022
植物をテーマにしたマーケットのキーヴィジュアルです。老若男女問わず好感を持っていただけるような雰囲気になるよう心がけて描きました。

「on the table」個人制作／SNS／I／2022
机の上のモチーフと人物を組み合わせた少しユーモアのあるイラストです。

no title／個人制作／SNS／I／2022
友達と食事に行った時のような何気ない楽しい時間を描いてみたいと思い制作しました。

小泉理恵

Rie Koizumi

イラストレーター / グラフィックデザイナー

新潟生まれ静岡育ち。制作会社などのデザイナーを経て、並行してイラストレーション活動を開始しました。

どこかの国の誰かの暮らしの一幕ということを大枠のテーマとして制作しております。本、暮らし、音楽や映画など、好きなことに関わるお仕事がしてみたいです。また密かな目標として、以前旅行したときに見た情景などを題材にしたり、今のようにしっかり絵を描いてみようと思わせてくれたきっかけの1つでもあるフィンランドに絵で関わることができたらいいなと思っております。

WEB　　　　https://riekoizumi.com/
Mail　　　　riekoizumi.k@gmail.com
Twitter　　　@rie_koizumi_
Instagram　　@rie_koizumi

Illustrator

Q. 好きな言葉は？

「small tea room」個人制作／イラスト／I／2021
陶芸家の友人が作る中国茶器と一輪挿しをモデルに描きました。より印象的になるよう、普段より強めにパースを崩すことを試みました。

「hill road」個人制作／イラスト／1／2022
旅行先で見た坂道を歩くカップルをモデルに描きました。柔らかな雰囲気だけど甘くなりすぎないよう色選びに注力しました。

「hot air balloons in the sky」個人制作／イラスト／1／2022
同じく旅行先の海辺の高台で見た景色をモデルに描きました。視線やモチーフから色々想像してもらえたらいいなという思いで構図を考えました。

A.　驕らず、人と比べず、面白がって平気で生きればいい。

小林千秋

Chiaki Kobayashi

イラストレーター / グラフィックデザイナー

何気ない日常のワンシーン、身近なものをモチーフとし、コンピューターグラフィックを連想させるようなシンプルで単一なラインによって簡略化されたドローイング作品を中心に制作を行う。

福島県生まれ。武蔵野美術大学を卒業後、グラフィックデザイナー・イラストレーターとして活動を行いながら、アーティストとしても作品の制作を行う。

Mail　　　　　chiaki.kobayashiwork@gmail.com
Instagram　　@kobayashi__chiaki

「at the window」個人制作／イラストレーション／I／2022
2022年3月中目黒VOILLDにて開催された個展「Throw」での展示作品。

「shopping bag」個人制作／イラストレーション／I／2022
2022年3月中目黒VOILLDにて開催された個展「Throw」での展示作品。

「modern theatre」WWW／デザイン・イラストレーション／D+I／2022
WWWが主催するライブイベントの告知ビジュアルを担当。

「おいしいごはんが食べられますように」講談社／書籍／I／2022
小説に登場する食べ物をモチーフにした装画を担当。
著者. 高瀬隼子、装丁. 名久井直子、編集. 堀沢加奈

A.「はちどり」「逃げた女」

「SHANTAN」／デザイン・イラストレーション／D+I／2021
どこか知らぬアジアの国をイメージして、器と菓子の重なりを楽しむ、いろいろ編み出す菓子
レーベル「SHANTAN」のロゴ・パッケージデザインを担当。
AD. 土谷未央

「Egg over rice」TEMPRA MAGAZINE／イラストレーション／I／2021
フランス発、日本のカルチャーを紹介する「TEMPRA MAGAZINE」No.6にて、作家・翻訳家・
フードライターの関口涼子さんが卵かけごはんについて書かれたコラムのイラストレーション
を担当。

midori komatsu

Midori Komatsu
イラストレーター

1995年生まれ、石川県金沢市在住。ポップかつシュールなイラストとカラフルなカラーリングが特徴的であるイラストレーター。雑誌、広告、ファッションブランドや大型フェスへのイラスト提供などイラストは多岐にわたる。

目にした時にワクワクしたり、楽しくなるようなイラストが好きなので、明るくポップな色をよく使用しています。イラストに限らず、こんなものあったら可愛いなと思ったら実際に作るようにしています。今後は、子どもがいるのもあり絵本の制作にチャレンジしていきたいです。

Mail　　　 midori.komatsu9@gmail.com
Instagram　@midori.komatsu

Illustrator

Q. 休日の過ごし方は？

「power」個人制作／イラスト／I／2021

「OSHIRI RAG」個人制作／ラグマット／I／2021
お尻の形のラグがあったら可愛いなと思い制作しました。カラーリングにこだわりました。

「心理テスト」Numero TOKYO／イラスト／I／2022
心理テストの選択肢がより伝わるように構図とバランスに気をつけて描きました。

「ONE PARK FESTIVAL 2022」／ビジュアルイラスト／I／2022
福井県で開催される音楽フェスティバル。福井県のご当地となるシンボルを多々使用。

「ALPHABET CHART」個人制作／耐水性アルファベットシート／I／2021
お風呂の壁に貼り、子どもと学べるアルファベットチャートを制作しました。キャラクターにお尻をつけることで楽しく学べるよう工夫しました。

A. 家族と過ごし、夜は決まって焼肉を食べにいきます。

sanaenvy

Sanaenvy
ピクセルアーティスト

1996年生まれ。沖縄県出身。2020年大阪芸術大学デザイン学科卒業後活動を始める。現在は沖縄を拠点にピクセルアート作品を制作。主にギャラリーでの展示、その他ブランドとのコラボ、CDカヴァー・アート等を手がける。

作品は主にデジタルで描いたピクセルイラストを2、3層のレイヤーに分けて透明なアクリル板にシルクスクリーンで線のみを印刷しアニメのセル画のように裏側からアクリル絵の具で着色しています。見ていて「ふふッ」と笑えるようなイラストを描いてます。シンプルですが、作品を見てくれる人を楽しませたい、ちょっとハッピーにさせたい気持ちで制作しています。

WEB　　　　https://sanaenvy.tumblr.com/
Mail　　　　sanaenvy@gmail.com
Twitter　　　@hey__duck
Instagram　@hey__duck

「狭い宇宙で恋人と」個人制作／イラスト／1／2020

「胸に焼き付ける」個人制作／イラスト／1／2020

「ここが楽園」個人制作／イラスト／1／2020
『夢』をテーマに永遠に続いて欲しいとき、ずっとこうしてたいと感じる瞬間を標本のように箱の中に閉じ込め、小さな箱の中でひとつの世界が永遠に続いていくようなイメージで制作しました。

「duck house」／『RISOLOGY2022』展示作品／I／2022
『DIYを楽しむ』をテーマに制作したリソグラフ作品。

「happy duck」／2021個展『happy duck』メインビジュアル／I／2021
アヒルをテーマにした展示会のメインビジュアル。ポップで少し不気味な雰囲気を出しました。

さぶ

Sub

イラストレーター / ハンドメイドアーティスト

1987年神奈川県生まれ。神奈川在住。クライアントワークから、自身のイラスト制作、手芸作品などを制作し発表しています。

インパクトのあるデザインとノスタルジーな雰囲気が幅広い世代に愛されています。自分のフィルターを通した一度見たら忘れられないレトロを表現しています。パッケージイラストと空間デザインなどの店舗デザインもやっていきたいと思っています。

WEB　　　　https://www.suddokkoi.com/
Mail　　　　subdokkoi@gmail.com
Twitter　　　@subchanforever
Instagram　 @subchanforever

「夏限定アソートBox」THE RAMUNE LOVERS／パッケージ／I／2021
夏限定のフレーバー、ピーチヨーグルト・ライチ杏仁・パインココナッツを動物に仕立てて夏の爽やかさを感じるイラストを制作。

「夏限定アソートBox」THE RAMUNE LOVERS／パッケージ／I／2021

「山脈DOG」個人制作／Tシャツ／I／2022
ネオレトロな雰囲気のインパクトあるデザインTシャツのイラストとして制作。

「虎の子三兄弟と、混ざりたい虎の子」個人制作／毛糸作品／D＋I＋AW／2021
ヴィンテージ毛糸を使い、従来のラグにはなかったデザインの毛糸作品を制作。

「健康快樂」ヨットヘヴン／アルバム／I／2021
90年代のポップスが聞こえてきそうな爽やかなイメージで制作。

A．家族とお出かけか、Netflix観てる。

竹井晴日

Haruhi Takei

イラストレーター / グラフィックデザイナー

1995年生まれ。埼玉県出身。東京都在住。東京造形大学グラフィックデザイン専攻卒業。パッケージ、雑誌、商業施設の広告イラストやアパレルレーベルのアートワークなどを手がけるほか、作家としても活動。

WEB　　　　https://takeiharuhi.theshop.jp/
Mail　　　　takeiharuhi@gmail.com
Instagram　@takeiharuhi

2021年よりイラストレーターとして活動をはじめ、雑誌やパッケージのイラストを担当するほか、個展やポップアップイベントなどで作品を発表しています。人物やモノを描くデフォルメの効いたタッチに、のびのびとした豊かな色調を合わせた表現を得意としています。

「CREA 2022 年冬号」文藝春秋／雑誌／I／2021
女性のメンタルや不調をテーマにした特集。窓辺で休む女性を柔らかなタッチで表現しました。
D. 佐野久美子、ED. 磯田未来子（文藝春秋）

「TEA TIME paradise」knof／イベントキービジュアル／I+D／2022
焼き菓子とパン、小さな美容室のお店「knof」にて、3日間限定のコラボイベントのためのビジュアルを制作しました。

「おふろおりがみ」幼稚園・ぺぱぷんたす006／幼児雑誌／I／2022
お風呂に浮かべて遊べる船が作れるおりがみのイラストを制作しました。ジャングルで暮らすふしぎな民族の親子と生きものたち。
AD. 脇田あすか、ED. 笠井直子（小学館）

Illustrator

Q. 休日の過ごし方は？

「たのしみ」（TEA TIME paradise / knof）／イラストレーション／I／2022
knof のイベントのための展示作品。

「ひとり」（個展SWEET APARTMENT）／イラストレーション／I／2021
自身の個展のための展示作品。

「ギョーザデートのお供には？」LINE MOOK『Toss!』vol.202／スマホメ
ディア／I／2022
餃子モチーフのグッズを使ってデートを楽しむさまざまなカップルを描きました。

A．推しのアイドルをみる・公園でお散歩・昼寝

土屋未久

Miku Tsuchiya

画家 / イラストレーター

1991年愛知県生まれ。制作・展示と並行しながら書籍の装画・挿絵、イベントビジュアル、パッケージ、ロゴなどのクライアントワークに取り組む。

頭の中で粘土のようにこねたモチーフたちを、自身の空間に配置し、絵に描きおこしています。低い彩度のなかで、ざらざらとした質感を感じるような、匂いや体温を感じるような絵をかくことを意識しています。絵を通して、自分も他者も見たことのない知らない場所へ連れていきたいです。

WEB　　　　http://tsuchiyamiku.com/
Mail　　　　tsuchiya.miku@gmail.com
Instagram　@mi9neru

「The Ayurvedic Ritual」kiitos 株式会社三栄／雑誌・挿画／I／2022
アーユルヴェーダ特集での扉絵。あらゆる人・動物・植物たちが同じ大地で、それぞれの時間を過ごす様子を描きました。

「バータン○○市」うかぶLLC／チラシ・ポスター／I／2021
鳥取県倉吉市のショッピングセンター：パープルタウンで開催する市場の広報ヴィジュアル。
幅広い世代の方が同じ空間で共に楽しめることを意識しながら制作しました。

「私が本からもらったもの 翻訳者の読書論」書肆侃侃房／装画・挿画／I／2021
秋の夜長にゆったりと読書しながら語り合う様子をシンプルに表現しました。
装幀．成原亜美

Illustrator

Q．休日の過ごし方は？

「kiu 祈雨」株式会社めのや／パッケージ／I／2021
出雲の野草と玉造の温泉水でつくったスキンケア。商品に使用されている素材を大切に抱きしめながら、明日に祈る安らかな様子を絵にしました。
D. 関翔吾

「ドリップバッグ」珈琲豆ストア コモン／パッケージ／I／2021
名古屋 藤が丘にあるコーヒーロースター。店主の方の、コーヒー豆と向き合う姿がとても印象的だったので「豆と向き合う、見守る、人に伝える」を意識し、絵にしました。
D. 岡田和奈佳

「BASE ART CAMP」一般社団法人 BASE／チラシ／I／2022
ビジネスパーソンに向けた芸術的実践型ワークショップのヴィジュアル。険しい山道を開拓していく人々の姿を私の解釈で描き下ろしました。
プログラムディレクター，矢津吉隆、AD+D. 北原和規（UMMM）

A．絵を描き、散歩します。

てらおかなつみ

Natsumi Teraoka

イラストレーター

絵を見てくださった方に「うちの犬に似ている!」と嬉しい気持ちになっていただけると嬉しいです。 ご年配の方や小さなお子さんまでに気に入っていただけるような優しい絵を描きたいです。

1993年生まれ。犬の絵、動物の絵が得意です。雑貨デザイン、本の表紙や挿絵、お店のロゴマーク、お菓子のパッケージ等を手がけます。

WEB　　　　https://www.teraokanatsumi.com/
Twitter　　 @teraoka_natsumi
Instagram　@teraoka_natsumi

Illustrator

「てらおかなつみ作品集 犬のいる生活」玄光社／表紙絵／I／2020

「てらおかなつみ作品集 犬のいる生活」玄光社／裏表紙絵／I／2021

Q. 休日の過ごし方は?

個人制作／イラスト／I／2022

DE CARNERO CASTE／カステラ焼き印・のし紙／I／2022

「Tuché」グンゼ／靴下／I／2022

「吉澤嘉代子の日比谷野外音楽堂」／メインビジュアル・グッズデザイン／I／2021

A．犬と一緒におでかけしています。

冨永絢美

Ayami Tominaga
画家

長崎出身。京都を拠点に活動中。自身で描いた筆触をコラージュの素材（通称タッチモチーフ）にし、色彩や構図の調和を思考しながら、軽やかで色彩豊かな絵画を制作する。主な個展に、「Arrière Plan」（ニュースタアギャラリー、大阪、2021）「Ayami Tominaga Exhibition」（酢橘堂、京都、2021）、「キルハル Cut & paste」（スナバギャラリー、大阪、2020）など。

Mail ayamitominaga1017@gmail.com
Twitter @ayatommy
Instagram @ayamitominaga_art

「部屋に飾れるかどうか」を意識して制作しています。その上で自分の持つ色彩や構図などの感覚的な部分を表現しています。質感も大切にしているので、実物をご覧いただいた方には、よく「触りたくなる」「おいしそう」とおっしゃっていただけます。本屋さんへ行くと自分の絵が小説の表紙になったら…とたびたび妄想しています。絵を通して、そんな風に社会に馴染んでいけたらより最高です。

「untitled 2021-38」個人制作／絵画／AW／2021
得意な色というのがあるんですが、ピンク系を背景にすることがよくあります。そこにタッチモチーフの個性や色をどう配置するかじっくり考えながら制作しました。

「untitled 2021-42」個人制作／絵画／AW／2021
制作当時、すごく山に行きたくなって。その思いがそのまま画面に出ている気がします。

「untitled 2021-89」個人制作／絵画／AW／2021
最近は白背景の絵も多いです。藤田嗣治の乳白色に憧れているからかもしれません。

Q. 休日の過ごし方は？

「untitled 2021-72」個人制作／絵画／AW／2021
背景の色にあったタッチモチーフをチョイスして、キャンバスの上に適当に散らばせました。するとなにかにピンと来て、偶然できたこの配置を崩さず少し手を加えて完成させました。偶然できたモノは意図的に避けてきた私にとってこれは珍しい作品です。

「untitled 2021-73」個人制作／絵画／AW／2021
コロナ禍でずっと自宅にいて、なにかに癒されたいと思いながら日々制作していました。自分自身がこの絵に癒されました。

「untitled 2022-005」個人制作／絵画／AW／2022

A. 最近はマインクラフトしてます。

中島ミドリ

Midori Nakajima

イラストレーター

目を惹くカラーに、遊びと毒のある世界観を得意とするイラストレーター。雑誌、書籍、広告、アパレルブランド、アーティストのMV等に作品を提供。アクリル画や陶器作品の制作など幅広い活動を行っている。

絵の中にちょっとした違和感を滲ませることが好きです。お仕事では真面目に描くときもありますが、個人的には自分が面白がれるものを描きたいと考えています。そういうところが、「かわいいけど、ブラック」という評につながっているのかなと。ただ、やりすぎないようには意識しています。今後は大きい絵を描きたいので、まずは場所の確保と体力づくりから始めたいです。

WEB　　　　https://midorinakajima.com/
Mail　　　　aokimidoridori@gmail.com
Instagram　@midorinakajima_

「ANOTHER ROUND」THISTIME／ナードマグネット "アナザーラウンド" ジャケット／I／2022
"アナザーラウンド" という曲のテーマが旅だったので、ヒッチハイクしている旅人を描きました。
タイポグラフィー. TYD™

「Yellow」RAINBOW ENTERTAINMENT／Subway Daydream "Yellow" ジャケット／I／2022
海外のスクールバスが曲のモチーフになっているので、イラストでもメインでバスを描きました。
"アナザーラウンド" のイラストとのつながりを少し意識しています。
タイポグラフィー. TYD™

「新大関・御嶽海」文藝春秋『Number』1050号（2022年5月19日号）／雑誌／I／2022
スポーツにまつわる数字についての連載のイラスト。新大関・御嶽海の活躍を華やかに表現しました。
AD. 桝田健太郎

「無題」株式会社アイセイ薬局／ヘルス・グラフィックマガジン「思春期・更年期」号 カット／I／2022
大人が子どもに性にまつわる質問をされたときにどうコミュニケーションをとるべきか、がテーマのページのカットです。遊びを入れつつ、とっつきやすいようポップに仕上げました。
CD. 門田伊三男（アイセイ薬局）、AD. 三原麻里子（アイセイ薬局）、堂々穣（DODO DESIGN）、D. 舩田彩加（DODO DESIGN）

さとうもか「魔法」MV／ミュージックビデオ／I+AD／2022
アーティスト・さとうもかさんの新曲「魔法」のMVはイラストだけでなく、構成から演出まで担当させていただきました。魔法によって、主人公が妖精、人魚、宇宙人、巨人と変化していき、最後には人間となるというような壮大なストーリーになっています。弾むような可愛らしさのあるポップな曲調なので、全体的にグラデーションを加え、キラキラとしたファンタジックなカラーリングにしました。
クライアント. EMI Records

A. ええやん

中野由紀子

Yukiko Nakano
画家

1989年東京都生まれ、多摩美術大学大学院 美術研究科絵画専攻 油画研究領域 修了。主な展覧会に「少し遠いところに」(MOONSTAR Factory Ginza、東京、2022)、「Emerging 2018中野由紀子 展『見すごしているもの』」(TOKAS本郷、東京)。受賞・助成歴に「第20回グラフィック1_WALL」審査員奨励賞 菊地敦己選 (2018)、「第31回ホルベイン・スカラシップ」奨学生 (2016)、「トーキョーワンダーウォール2016」入選。

WEB https://nakanoyukiko.com/
Mail yn.0420.yn@gmail.com
Instagram @nakanoyunyukiko

油絵を中心に、ドローイングを切り取った紙の作品を構成してインスタレーション作品も制作しています。記憶をたぐり寄せることによってできあがる風景と実際にみてきた風景の違いや、夢・記憶の曖昧さに興味があり、再構成することで浮遊感のある風景を描きたいと思っています。今後は絵画制作を中心に、本の装画や、海外での活動もできたらいいなと思っています。

Illustrator

「歩いて行けるところ」個人制作／キャンバス・油彩 (サイズ 1,300×1,620mm)／AW／2020
藍画廊にて開催された個展用作品。「ちょっと前までよく書いていた夢のメモを、最近になって少しずつまた書くようになりました。歩いて行けるところの風景、自転車で行けるところの風景、寝ていて行けるところの風景を、描きたいと思いました。」

Q. 好きな映画は？

「いつもの場所」個人制作／ミクストメディア／AW／2020
museum shop Tにて開催された個展用作品。

「近い人（ベランダとタオル）」個人制作／キャンバス・油彩（サイズ 1,940×1,620mm）／AW／2021
アキバタマビ21にて開催された、北村 早紀、吉國 元、石原 絵梨、赤羽 佑樹、中野 由紀子の5名によるグループ展「Ordinary than Paradise 何事もなかったかのように」の作品。

「あまり知らないところで」個人制作／画用紙・アクリル絵具（サイズ可変）／AW／2022
亀戸アートセンター（KAC）にて開催された個展のインスタレーション作品の一部。

「少し遠くの島」MOONSTAR／キャンバス・油彩（サイズ 455×380mm）／AW／2022
MOONSTAR Factory Ginzaにて開催された個展用作品。

「あの時と、この日」個人制作／展覧会風景／AW／2021
GalleryYukihiraにて開催された個展の展覧会風景。

中村 ころもち

Koromochi Nakamura

イラストレーター

1992年生まれ。東京学芸大学大学院教育学研究科美術教育専攻修了。第219回ザ・チョイス入選。

Mail　　　　koromochi930@gmail.com
Twitter　　@koromochi930
Instagram　@koromochi930

ノートに描きためた線画をもとに、デジタルで着色した絵や、陶の立体作品を制作している。動植物がモチーフとなることが多い。形の歪みや質感の面白さを意識しながら描いている。今後も様々な機会を通して、制作の幅を広げていきたい。

「座る」個人制作／イラスト／1／2020
グループ展「え×がく展vol.6—暮らしの中へ—」展示作品。生き物のような、切株のような。

Illustrator

Q. 好きな言葉は？

「洋梨」個人制作／イラスト／I／2021
グループ展「on the table―幸せな食卓―」展示作品。洋梨と植物と不思議なポーズ。

「三羽」個人制作／イラスト／I／2022
個展「neutral」展示作品。三羽の鳥がsambaを踊る。

「花」個人制作／イラスト／I／2022
不思議な図形で囲われた花。

「人と魚」個人制作／イラスト／I／2022
さらっと引いた1本の波線がTシャツと水面に見えた。

A.
適当

中村桃子

Momoko Nakamura

イラストレーター

主に女性と植物を描くことが多いです。表情やシチュエーションには、ストーリー性を感じてもらえるよう、余韻や余白を大切に描いています。

1991年、東京生まれ。グラフィックデザイン事務所を経て、イラストレーター／アーティストとして活動。広告、装画、雑誌、音楽、アパレルブランドのテキスタイルなど。

Mail　　　　momo.mo.shi.mo@gmail.com
Instagram　@nakamuramomoko_ill

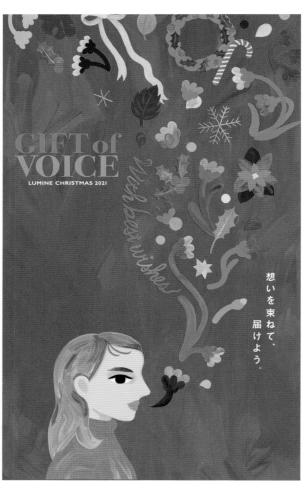

「GIFT of VOICE　LUMINE CHRISTMAS 2021」株式会社ルミネ／クリスマスヴィジュアル／I／2021
2021年のルミネ全館でのクリスマスヴィジュアルになります。「声を贈る」がテーマだったため、誰かを想う気持ちを「声の花」として、女性から想いが芽吹いて花がひらいていくイメージで描きました。
A. JR East Marketing & Communications,Inc.、CD+P. TAKI CORPORATION、AD. YY inc.

短編小説「マリーの愛の証明」（川上未映子著書、TEMPURAmagazine）
／フランスの雑誌「TEMPURA」内挿絵／I／2021
お話を読んで、マリーの美しさと強さを表現しました。

個展「nude」個人制作／個展のメインヴィジュアル／I／2020
人の内面（裸）みたいなものを描きたくて水面に浮く女性を描きました。

個展「DIARY」個人制作／個展のメインヴィジュアル／I／2021
本屋さんでの個展だったためストーリー性を感じる絵をテーマに描きました。
D. 金本紗希

「働く私の日常言語学」株式会社資生堂／WEB花椿挿絵／I／2022
毎号の対談テーマに対して補足と想像力のお手伝いになる絵を心掛
けて描いています。

A. 絵には不自然を ことば（気持ち）には自然を

並木夏海

Natsumi Namiki

画家

東京都出身　多摩美術大学絵画学科日本画専攻卒業

反復する形を持つものの景色をよく描きます。主に岩絵の具で和紙に描いていますが、鉛筆など他の画材やデジタルの絵も描いたりします。今後は陶芸などの立体や3Dで普段描いている物を作ったり、東京以外での展示、植物や静物を描く仕事をやってみたいなと思っています。

WEB　　　https://327723.tumblr.com/
Mail　　　nn.32772@gmail.com

Illustrator

「ivy」月刊美術批評WEBマガジン／レビューとレポート表紙（見出し画像）／I／2020

「うちわたす」個人製作／イラスト／AW／2017

Q．好きな言葉は？

「景色」個人製作／イラスト／AW／2018

「はっぱ」個人製作／イラスト／AW／2020

「ラン」個人製作／イラスト／AW／2021

NOI

NOI

グラフィックデザイナー / イラストレーター

東京都在住。デザイン会社を経て、2018年よりフリーランスのイラストレーター／グラフィックデザイナーとして活動をはじめる。現在クライアントワークを中心に、アーティストグッズやアパレルブランドのデザイン、ロゴデザインなどを手がけている。

「中性的な作風」と言われます。自身の性格が自然と表れているのかもしれません。色合わせは生活の中から見つけています。目を惹く場景はすぐ記録し、作品づくりに役立てています。最近 gif アニメーションを制作する機会があり、イラストを動かすことの楽しさを知りました。今後積極的に制作していきたいです。

Mail noineru@gmail.com
Instagram @noi_works

「DAISY T-SHIRTS」Homecomings／グッズT-SH／I+D／2020
前向きな花言葉をもつデイジーをモチーフに、Homecomings の楽曲「Hull Down」の歌詞の一文を添えています。花びらひとつひとつの動きにこだわりました。

「SUMMER T-SHIRTS」Homecomings／グッズTシャツ／I+D／2021
パチパチはじける夏感あるイラスト、old な雰囲気をレイアウトや配色で表現しました。

「Where is the Dog?」CommonNoun／ワッフルドルマン Tee／I+D／2021
CommonNoun 2021 Autumn/Winter "DOG" より。シルクスクリーンプリントに合うデザインを意識し、シルエットになった犬などのモチーフをpopな配色でレイアウトしました。

山香社／パッケージ／I／2022
京都府北部・久美浜の山中にopenした珈琲焙煎・豆販売店『山香社』のパッケージに使用されるイラストを制作しました。自然の中から珈琲の香りが漂う雰囲気を描いています。

「山と雪」山と雪農園／パッケージ／I+D／2021
南魚沼産コシヒカリのパッケージに使用されるイラストを制作しました。新潟県一村尾から見える八海山と景色をモチーフにしています。

A.
楕
円

norahi

Norahi

イラストレーター / アーティスト

1987年生まれ。桑沢デザイン研究所卒。音楽・映画関連、雑誌、CDジャケット、アパレルブランドのビジュアル制作など様々な媒体で活動している。線画やペインティングなど表現方法は様々。2017年よりシーズンレスなブランド「ukabuapparel」を立ち上げる。2022年9月末よりアトリエストア「ukabustore」を都立大学駅前にオープン。

WEB https://norahiukabuworks.shop/
Mail ncrqfilikemspa@gmail.com
Instagram @norahi

私にしか選べない色組や、のびのびと気持ち良く描く線を常に意識して制作しています。また、自分の作品たちを身につけるものなどに落とし込んでいくことが楽しく、2017年よりukabuapparelというオリジナルブランドを展開しています。最近では、ホラー小説やホラー映画を起点にしたお仕事（装丁やポスターアート等）にも興味があります。ご依頼募集中です！

「YU MEI HUANG × norahi コラボレーションラグ」／ラグ／イラストレーション、タフティング／2022
台湾出身でヨーロッパを拠点に活動するアーティストYU MEI HUANGとのコラボレーションラグ。norahiが16点のイラストを起こし、MEIのスタジオでラグを制作しました。創作過程でたくさんの人が関わってくださり実現しました。コラボレーションをすることにより創作の幅が広がったことが嬉しいです。
P. YU MEI HUANG studio、Assistant. CHUN HUI LIAO、CHEN TA HSIEH、PH. CHUN HUI LIAO、PM. fruit hotel taipei (ann)

Illustrator

Q. 好きな映画は？

「ノクチビアーズビールラベル3種」株式会社ローカルダイニング みぞのくち醸造所／
ビールラベル／1／2022
賑やかな溝の口の街を思い浮かべて、街の雰囲気に合う明るい音楽を聴きながら（ビー
トルズのイエローサブマリン！）のびのびと楽しく描きました。2022年の春からスター
トした醸造所でしたので、これからさらに醸造所やクラフトビールを作り上げていく、
作り手の活気や和もイメージしています。
A. RONKIWA LLC.、Production. 株式会社Camp、Brand Strategist（Concept Making, Naming）.
藤枝慶（Banryu inc.）、DI. 金田ひかり（Camp Inc.）、AD+D. 野田久美子（HOZO Inc.）、PH. 馮 意欣

「TENDRE "GOOD BY COAST TEE"」RALLYE LABEL／Tシャツ／1／2021
新木場スタジオコースト閉館に伴い開催されたTENDREのライブ "GOOD BY COAST BY TENDRE"
（BYEではなくBYには意味有。）のオフィシャルグッズとしてTシャツのイラストレーションを担当しました。
歴史あるホールを "着て" 思い出せたらいいなと思い、いつでも着たくなるビジュアルを意識しました。

「#投票ポスター2021」個人制作／デジタルデータ／1／2021
表現と政治が企画運営する "#投票ポスター2021" に参加した際に制作したポスタービジュアルです。政治に
対するとっつきにくさは自分自身でもあったので、まず「この絵はなんだろう？」から入ってもらえるようなビジュ
アルにしようと考え、字の要素はほとんど無くしました。
企画運営. 表現と政治

「YARD hairsalon 2周年記念バンダナ」YARD hairsalon／バンダナ／1／2021
熊本の建軍にある美容室 "YARD hairsalon" の2周年記念として制作したバン
ダナのイラストレーションを担当しました。店内のお写真を見せていただくと、
木を基調としていて植物が豊富にあり、クリーンなイメージがありつつ個性も
ある素敵な店内でしたので、バンダナ自体の生地色とインク色の配色も植物
のグリーンカラーに、ピンクで少し個性を出しました。

「sweatshirt」Common Noun／スウェットシャツ／1／2021
共通のテーマ（Common Noun）に対し、自由に表現する、をコンセプトに
掲げたアパレルブランドへの絵の提供です。着ることで成り立つデザイン、着
た時の見え方やコーディネートまで考えながらイラストレーション制作しました。

はらわた ちゅん子

Chunko Harawata

アジアの喧騒や日本の路地にインスピレーションを受けながら、ネオンサインそのもののデザインやネオンサイン調のイラストレーションを制作しています。

「ネオンサイン」であることを前提に、街に溢れる雑踏や猥雑さ・そこに潜んでいる少しのさみしさを感じるイラストを描いたりデザインを行っています。デジタル制作のため、サイズやレイアウト、アニメーションへの可変性も高く、表現メディアや展開アプリケーションの幅が広いことが特徴です。街にある実際のネオンサインが一つでも多く・永く輝いてくれることを一番の目標に、自分にできることをやっていきたいと思います。

WEB　　　　https://lit.link/chungxkang
Mail　　　　chung-kang@hotmail.co.jp
Instagram　@chung_kang.0302

「ゆのまちネオン」個人製作／イラスト／I／2021
温泉街をテーマにした個展のメインビジュアルとして描いた作品。日本ならではのあやしさ・かわいさ・いやらしさを意識して描きました。

「夜衝」ユーロライブ／フライヤー／I／2021
コントライブの告知ビジュアル用イラスト。「夜衝（やしょう）」は台湾の言葉で、若者が連れ立って山や海に夜遊びに行くことを表します。

「心斎橋PARCO 心斎橋ネオン食堂街一周年記念ビジュアル」心斎橋PARCO／フライヤー／I／2022
3月にオープン一周年を迎えた、大阪心斎橋PARCOの心斎橋ネオン食堂街。とにかく派手に！目出度く！ギラギラに！の気持ちで製作しました。

「奈良」奈良蔦屋書店／フェア限定アイテム／I／2022
春に開催したフェア用の告知ビジュアルやグッズに展開。奈良の名物や伝統のエッセンスを詰め込んで、思わずお花見に出かけたくなるようなイラストに仕上げました。

「Manga Mutation」「Future Chaotic」「Backstreets Playground」グリー（株）／オフィスアート／D／2022
それぞれタイトル通りのテーマを持った複数のフロアに設置いただいたネオン調のLEDライトです。ガラス管製のネオンに近い印象になるようディテールに気を配りました。
施工. アオイネオン（株）、Photo. REI KINOSHITA

深川 優

Yu Fukagawa

イラストレーター

滋賀県育ち神奈川県在住。アンニュイな人物イラストを中心に広告・雑誌・書籍など様々な媒体で活動中。ギャラリールモンドにて個展 2016「待ちあわせ」、2018「あいちゃん」、2020「東京」を開催。趣味は漫画を考えることとスワローズの応援。蕎麦は暖かいのより冷たいのが好み。

WEB　　　　 https://yu-fukagawa.tumblr.com/
Mail　　　　 mail@fukagawayu.com
Instagram　 @yu_fukagawa

日常のちょっとした違和感を切り取りたいと思っています。女性を描くことが多いのでより柔らかい線が引けるように心がけています。色鉛筆で線を引き、着彩はそれぞれの色を透明のラベルシールに印刷しスクリーントーンのように切り貼りしています。今後は作品集や漫画など自主制作のものも並行して作っていきたいです。

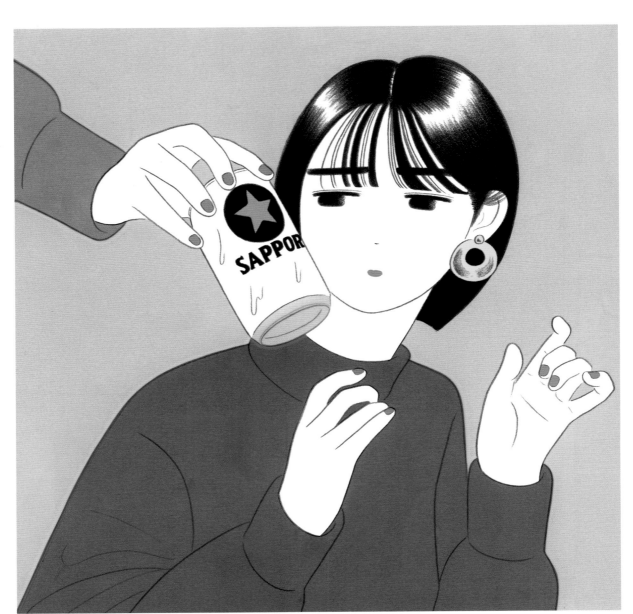

「BITTER!」LUCKY TAPES／配信ジャケット／I／2021
サッポロビールとタイアップの曲だったので缶ビールをモチーフに苦さを表現できるように描きました。配信イラストということでサブスクの中の小さい表示でも認識してもらえるよう大きく女の子を配置しました。

Illustrator

Q. 休日の過ごし方は？

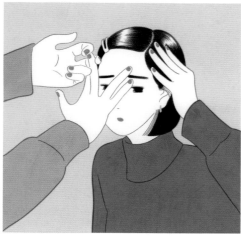

「東京_1」個人制作／I／2020
個展「東京」での作品。当時レコードのイラストを描きたいと思っていたので、
レコードの正方形に合わせて制作したものの一つです。

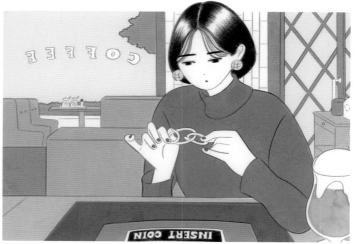

「東京_2」個人制作／I／2020
個展「東京」での作品。知恵の輪がなかなか外れない様子を描きました。

「東京_3」個人制作／イラスト／I／2020
個展「東京」での作品。静かな電車の中でカチカチと知恵の輪を鳴らす女の子を描きま
した。

「あの子は美人」著フランシス・チャ（早川書房）／装画／I／2022
韓国が舞台の若い女性がでてくる小説だったので、奥深さのある美人を心がけて描きました。い
つも描いている世界観と通づる部分が多い小説だったので上手く落とし込めたのかなと思ってい
ます。

HOHOEMI

Hohoemi
イラストレーター

2020年からSNSを中心に作品を発信。紙媒体、アパレル、飲食などとのコラボのほか、ILLUSTRATION2021、ネオレトロイラストイラストレーション掲載、表参道ROCKET、渋谷PARCO COMINGSOON 企画展、グッズ販売など、幅広く活動。

自分の思う『可愛い』を一番大切にしています。シルクスクリーンの版を作る方法で絵を仕上げているので、デジタル作品ですがアナログ感が出るような色の重なりやズレを意識しています。クッキー缶やお菓子のパッケージのデザインと、ずっと気になっていたタフティングをやってみたいです。音楽バンド、クリープハイプさんと一緒にお仕事をすることが夢です。

Mail　　　hohoemi.illustration@gmail.com
Twitter　　@hohoemichan25
Instagram　@hohoemichan25

「ゾゾと楽しむクリスマス」zozotown／ウェブサイトメインビジュアル／1／2021
アドベントカレンダーのようなワクワク感やクリスマスらしいモチーフ、配色で仕上げ、タイトルのデザインは冬らしい手編みニットの形で、一部のイラストはコンテンツに沿ったものを制作しました。

「morning morning morning」個人制作／イラストレーション／1／2022
2022年6月〜7月に渋谷と大阪で開催された個展のメインビジュアル。

Illustrator

Q. 好きな映画は？

Lucie,Too FOOL

「Fool」THISTIME Lucie,Too／CDジャケット／D／2021
Foolは愚か者という意味で、コロナ禍で暇な時にささくれをいじってしまうというメンバーのお話を元に、引っ張って飛び出てしまったどうしようもないささくれのイラスト、掴み所のない不安定な気持ちをイメージしてイラスト、タイトルロゴを制作しました。

「カバーソングチャンネルおひさま」あさぎーにょ／MV／I＋MO／2021
『おひさま』というYouTubeチャンネルに載せるMVで使用される素材の制作をしました。作ったアニメーションの内容は曲とあさぎーにょさんの世界観を表現した動くジャケットのようなイメージで、イラストを描き、一部分が動くgifアニメーションを制作しました。

STRAWBERRY BREAD

ICHIGO MILK

ICHIGO CHAN NO PUMPS

ICHIGO CHAN NO PAJAMA

HAMIGAKIKO

STRAWBERRY HOUSE

「ICHIGO CHAN HOUSE」個人制作／イラストレーション／I／2022
どこかにいる苺の好きな女の子を想像して制作しました。

A.「アメリ」

197

水越智三
Tomomi Mizukoshi
イラストレーター

1992年練馬生まれ。多摩美術大学グラフィックデザイン学科卒業。近年ではアジア圏での人気が高まり、国内外の雑誌やwebコラムへのイラストレーションのほか、ファッションブランドとのコラボレーションなども手がける。主な個展に「SOUR GARDEN」（2020／台湾）、「ベビー犬とおとな」（2022／東京）、などがある。

生活していて見つけたものを利用して色彩構成をしています。デフォルメをしたり色の組み合わせを考えるのが好きです。フラットできれいで、少し怪しい画面づくりが得意です。

WEB http://tomomimizukoshi.com/
Mail mimizukoshin@gmail.com
Instagram @pure_tomato_

「ひとり暮しの手帖 特集とびらイラスト」POPEYE2021年3月号初出（マガジンハウス）／雑誌／I／2021
ひとり暮しの部屋特集ということで、好きなものに囲まれてボーッとできる部屋を描きました。
AD. 神戸太郎

Illustrator

Q. 好きな言葉は？

「BranD magazine issue51（中国語版）」BranD magazine HK／雑誌／I／2020
香港のデザイン誌です。メロンがスイカを好んで食べているという作品で、元々はオリジナルでしたが気に入ってもらえて表紙として使用されました。銀色の紙に印刷されていてインパクトのある仕上がりになったと思います。

「Bubble Bunny collection」3ge3 project／洋服、日用品／I／2021
中国のファッションブランドとのコラボレーションです。春になって眠くて仕方ないうさぎと彼らを包む草花を描きました。アクセサリーやセーター、食器などいろんな商品に展開されました。

「NAKADAI & MONOFACTORY handbook」株式会社ナカダイ／ハンドブック／I／2020
リサイクルやリユースについての知識が詰め込まれたハンドブックです。真面目な内容に少しユーモアを足したい、という事で依頼を受けました。ゴミのパーツを描いたり、様々な立場の人々を描き分けるのが楽しかったです。自分自身も勉強になる仕事で、買い物の仕方や捨て方などを考えるきっかけの一つになりました。

AD. TAKAIYAMA inc.

mimom

Mimom

3D Illustrator

多摩美術大学プロダクトデザイン専攻修了。3Dソフトを使い、日常風景や架空の世界を描くデザイナーとして東京都を拠点に活動。柔らかくマットな質感や、デフォルメした造形を得意とし、広告やパッケージビジュアル、アパレルグッズなどを手掛ける。

ミニチュアなどの小さな立体や、好きなものをギュッと詰め込んだ箱庭のような世界観に惹かれます。自主制作で絵の一部をフィギュア化したことをきっかけに、立体作品にも興味があります。フィギュアやオブジェ、ショーウィンドウ等にも挑戦したいです。

WEB　　　　　https://www.mimomweb.com/
Twitter　　　　@m_mimom
Instagram　　 @mimom_insta

Illustrator

Q. 好きな映画は？

「学校案内」学校法人原宿学園　東京デザイン専門学校／学校案内冊子、プロモーション動画／3DCG+MO／2022

「今日の掛け算」三菱電機株式会社／ウェブコンテンツ／3DCG／2021

「森のかくれんぼ」株式会社ポケモン／アパレル商品／3DCG／2021

「無印良品札幌パルコ Renewal Open」PARCO CO.,LTD.／TVCM、広告／3DCG+MO／2020

「making」個人制作／イラスト／3DCG／2022

A.「クレヨンしんちゃん　爆発！温泉わくわく大決戦」

宮岡瑞樹

Mizuki Miyaoka

イラストレーター / グラフィックデザイナー

1992年愛媛県生まれ。2016年愛知県立芸術大学卒業。尾崎行欧デザイン事務所を経て2022年からフリーランスで活動しています。

作品やお仕事を見た方に少しでもポジティブな気持ちになっていただけるように、柔らかい色やすっきりとした形を選ぶよう心がけています。デザイン事務所での経験を活かし、イラストレーターとグラフィックデザイナーの両立を目指したいと思っています。

Mail miyaokamizuki38@gmail.com
Instagram @miyaoka_mizuki

Illustrator

「Twilight」weakness／CDジャケット／D+I／2021
アルバムタイトルや楽曲の雰囲気から夜の心地よさをテーマに制作しました。イラストレーションとジャケットデザインを併せて担当させていただいたので、一貫したイメージで仕上げることができました。

Q. 休日の過ごし方は？

もし、人が今まで行けなかった場所で
創造することができたら？

もし、現実の制約を超えた仮想空間で
自由に学ぶことができたら？

02　　　　　　　　　　　　　　　　　　　　　　　　　　　　05

「2030年のありたい姿」株式会社ニコン／ウェブサイト・冊子／I／2022
明るい未来を思い描きながらアイデアや意見を出し合うことで出来上がった楽しく光栄なお仕事でした。未来へのワクワク感を表現できるように軽やかさを意識しました。
制作会社. 株式会社日本デザインセンター、CD. 飯塚逸人、AD. 丸尾一郎、C. 佐藤優海

「Tonic water」個人制作 ／イラストレーション／I／2022
個展用に制作したオリジナル作品です。生活の中にある何気ない心地良さを題材に、曖昧さと明快さの両立を目指して制作しました。

「令和2年度 愛知県立芸術大学 卒業・修了制作展 木木木（もり）の卒展」愛知県立芸術大学／ポスター、図録、サイン計画など／D／2021
森の木々のように、学生の創造性が互いに影響し合いながら広がっていくイメージでデザインしました。混ざり合うような印象を強調するため、グラデーション部分にイラストレーションでも使用しているテクスチャーを用いています。

A.　掃除をして本を読み少しお酒を飲んでよく寝ます。

ミヤザキ

Miyazaki

イラストレーター / アーティスト

1992年、島根県出身、大阪府在住。イラストレーション の仕事のほか、展覧会での作品発表も積極的に行う。作 品は曲線を用いたシンプルな表現と大胆なトリミングを得 意とする。

以前よりも太い線を用いることが多くなり、客観的に見ても線の流れや勢いに気持ちよ さを感じるようになりました。現在はイラストレーションの仕事と並行して個人の制作も 積極的に行い、展覧会で作品を発表しています。バランス良く両輪で活動できたらと思っ ています。今後やってみたいことは壁画です。とにかく大きな絵を描きたいです。

Mail mzaki32gmail.com
Instagram @miyazaki1992

Illustrator

Q. 好きな映画は？

「ブルースター」個人制作／水彩紙にアクリル絵の具／1/2022
台湾の展覧会にて発表。

「船着き場」個人制作／キャンバスにアクリル絵の具／I／2021
愛媛県のアーティストインレジデンスにて制作。海街である現地の船着き場を描きました。

「チューリップ」個人制作／水彩紙にアクリル絵の具／I／2022
台湾の展覧会にて発表。

「ヨコハマ・フットボール映画祭2022メインビジュアル」ヨコハマ・フットボール映画祭／メインビ
ジュアル／I／2022
年に一度開催されるサッカーとサッカー映画を愛するファンのための映画祭のメインビジュアルを
描きました。
D. 鈴木彩子

「僕は死なない子育てをする」著者・遠藤光太（創元社）／装画／I／2022
2022年の7月に刊行された本書の表紙を描きました。
D. 五十嵐哲夫

A. 「パターン」動物が出てくる映画は良いですよね。

村上生太郎

Shotaro Murakami

画家

1993年 東京生まれ。2018年 東京藝術大学美術学部デザイン科 卒業。2020年 東京藝術大学大学院美術研究科デザイン専攻 描画装飾研究室 修了。第68回東京藝術大学卒業・修了作品展 メトロ文化財団賞 受賞。

私は心地良い色と形の調和を追求することをコンセプトに制作しています。色鉛筆の細かい筆致によるテクスチャーも作品の見所です。今後は絵画作品としての発表はもちろん、書籍、音楽、ファッション等、様々なカルチャーに作品を通して関われたら良いなと思っています。

Mail　　　　shotaromurakami12@gmail.com
Twitter　　 @shotaromurakami
Instagram　@murakami14310

Illustrator

「チューリップ」個人制作／色鉛筆画／I／2022
生命力溢れるピンク色のチューリップが花瓶に生けてある様子。

Q. 好きな言葉は？

「盆栽」個人制作／色鉛筆画／I／2021
踊るように身体をくねらせた盆栽が置いてある様子。

「アネモネ」個人制作／色鉛筆画／I／2021
大きな青い花弁のアネモネが花瓶に生けてある様子。

「パパイヤ」個人制作／色鉛筆画／I／2021
果実の瑞々しい黄色と密集した奇妙な種のコントラストが美しいパパイヤが皿の上に置かれている様子。

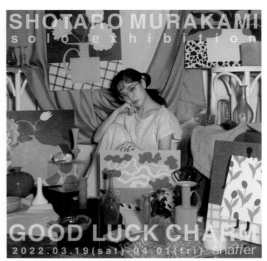

「good luck charm」個人制作／アートワーク／D+I+DI／2022
神宮前にある美容室shatterで開催した個展のメインビジュアル。shatterとのコラボレーションで、作品の世界観をヘアメイクや空間で表現した。
MD. ConyPlankton、PH. なかがわてれこ、HM. ノタニユイ

yasuo-range

Yasuo-Range

イラストレーター

2020年よりyasuo-range（ヤスオレンジ）名義でイラストレーションの制作を開始。書籍や雑誌、Web、音楽アートワークなどの媒体で活動。

直線や円を使ったグラフィカルな表現と、ノスタルジックな色、質感を組み合わせて制作。
繰り返し描いて心地よい色や形を探りながら、毎回実験するような気持ちで描いています。

WEB https://yasuo-range.tumblr.com/
Mail yasuo.range.info@gmail.com
Twitter @yasuo_range
Instagram @yasuo.range.illustration

Illustrator

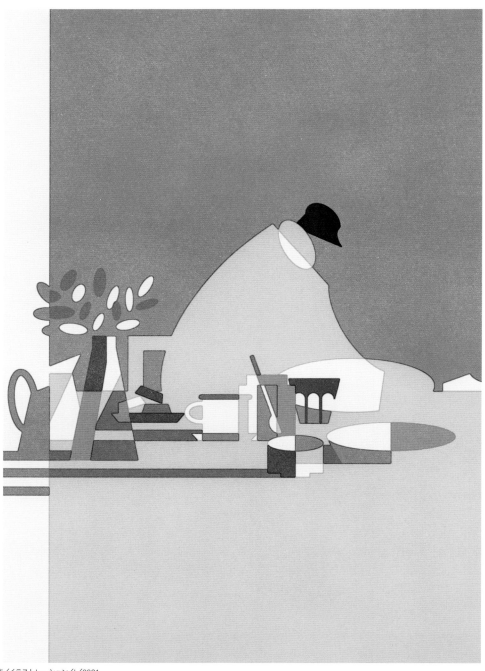

Q. 休日の過ごし方は？

「untitled」個人制作／イラストレーション／I／2021
日常の何でもないシーンを、自分なりの色や形の選び方で切り取りました。

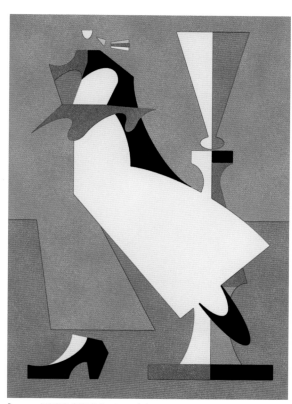

「bazaar」個人制作／イラストレーション／1／2022
HBギャラリーでの初個展にあたって制作した作品です。展示のテーマ「bazaar」（バザール）をイメージして、人物と静物が行き合うような様子を描きました。

「bloom」macico／アルバムアートワーク／1／2022
洗練されたなかに優しさがある楽曲の世界を表現できるよう、1つ1つの線や色を丁寧に選びました。

「ZINE "people2"」個人制作／イラストレーション／1／2021
円と直線で人物を描いたシリーズです。ちょっとした仕草、人物の立ち姿をどのようなフォルムで表現するか模索しました。

「still life」個人制作／イラストレーション／1／2022
フレッシュで生き生きとした果実を表現できるよう、デフォルメ具合を探った作品です。

Illustrator

A. よく食べ、よく歩く

WAKICO

Wakico

イラストレーター

東京都在住。普段はゆっくりとタイムラインに作品をあげ
ています。

生活のなかで生まれた感情や見つけたモチーフを、少ない線で表現しています。「どの
線からも、気持ちの良い流れを感じることができる」、そんなイラストを目指しています。
お仕事では、WebサイトのKVやCDジャケット、装画などを制作しています。

Mail　　　　wakico0423@gmail.com
Twitter　　　@_wakico
Instagram　 @_wakico

Illustrator

「半分、寝ている」Personal work／イラストレーション／l／2022
頼れる存在に寄り添いながら、ゆったりとした時間を過ごしたい。そんな願いを込めています。

「2022」Personal work／イラストレーション／l／2022
モチーフの虎が伝わる最小限の要素を探りながら、リズムを感じられるような構図にしています。

Q. 好きな映画は？

「you」Personal work／イラストレーション／I／2022
彼女たちの群像劇。匿名性の中に、どこか懐かしさを感じられるような作品を目指しました。

「Beer」Personal work／イラストレーション／I／2022
乾杯の楽しさを少ない要素で表現しました。

「TPT」／イベントフライヤー／I／2022
地域の人々に寄り添い、素敵な時間を過ごさせてくれる。そんな緑道を描きました。
AD. 小田雄太（COMPOUND inc.）

「N/A」著：年森 瑛／文藝春秋／装画／2022
「かけがえのない他人」を求める主人公を描いています。

現代アーティスト
沼田侑香

プロフィール> P.218

子どもたちが遊ぶアイロンビーズで、
独創的なアート作品をつくる沼田侑香さん。
現代アーティストという職業、
そして沼田さんの目指す未来について。

こういうものがつくりたいという憧れ

――現代アーティストを志したきっかけを教えてください。

私は最初から美術が好きとか得意だったわけではないので、高校までは理系で薬剤師を目指していました。でも、高校の時に吉岡徳仁さんがデザインされたMEDIA SKIN（メディアスキン）という携帯に出会って、こういうものをつくれる人になりたいと思ったんです。それで、まずはどうしたらデザイナーになれるだろうというところから、美術に足を踏み入れました。それが最初のきっかけです。

そこから予備校に通って、先生にゼロから色々教わって、美術大学に入学しました。油絵科に入学したので、入学してしばらくは絵を描いていたんですけど、絵じゃなくてもいいのかもっていうのはなんとなく心にあって。その頃に友達とニューヨークに行って、はじめて現代アートに触れたんですけど、MEDIA SKINを見た時と同じような衝撃を受けたんですよね。どの作品もスケールが大きくて、私が想像も及ばないところにあって、私はまだ手の中に収まることしかやっていなかったんだと気付きました。私もこういうものがつくりたい、自分にし

造本家
有限会社篠原紙工　制作チームリーダー
新島龍彦

プロフィール> P.272

少し聞き馴染みが薄い「造本家」という肩書きで、
会社で働きながら、個人でも活動を行なう新島さん。
これまでの形にとらわれない、
新しいスタイルの働き方を聞く。

PH. Chisato HIKITA

トータルで本をつくる造本家という仕事

――造本家という職業について教えてください。

本のデザイン、造本設計を行い、実際に本を形にするまで、トータルで本をつくるということをやっています。

――造本家を志したきっかけを教えてください。

最初のきっかけは、紙がすごく好きだったことです。通っていた多摩美術大学の校舎内に紙屋さんが入っていて、そこで「紙、綺麗だな」ってずっと眺めていました。1年生の時に手製本の参考書を見て、本って自分でつくれるんだっていうのを知ったんです。紙を使って作品制作をしたいという想いもあったので、実際につくってみたらうまくいって、それで自分の作品で本をつくることが多くなっていきました。3年生の頃には、本をつくることを仕事にしていけたらなと思いました。

かできないことを切り開いていけるようになりたいと思ったのが二度目のきっかけです。

――そして、アイロンビーズの作品が生まれたんですね。

初めての作品で、シンデレラが崩壊しているようなイメージをつくりたかったんですが、絵で描くのも、彫刻するのも少し物足りないと思っていた時に、電気屋さんのおもちゃコーナーでアイロンビーズを見つけました。アイロンビーズって少し脆くて、つくりたい作品のテーマと素材がリンクしたんですよね。それでアイロンビーズで2メートル近くの作品をつくったことがはじまりです。

初めての作品「Dream is (not) forever」

素材を自分で見つけたという想いはありますが、これを自分のものにしていくにはどうしたらいいかは常に考えていますね。コンセプトが、自身のオリジナルであるということは、大事にしていかなきゃと思っています。私が大切にしているコンセプト

卒業制作「New recording medium」

のひとつに時代性があるんですけど、アイロンビーズって私の同世代の人たちは幼少期に遊んでいたけれど、少し上の世代は、はじめて見たという方が多くて、描くものやテーマだけではなく、素材でも自分の時代性みたいなのを築けているのかなと思います。

――大学時代から活躍されているイメージですが、現代アーティストとして活躍するまでに苦労されたことはありますか？

学生の時は、制作したくても資金がないし、制作するためにアルバイトをするんですけど、アルバイトをすると制作時間が削がれていくので、そのジレンマはありました。その中でも頑張ってつくった作品が学内で評価されたりすると、賞をいただけたり、活力をもらえたりするので、またその次の制作を頑張れたという感じですね。そういうことを繰り返して、いいものが作れるようになったかなと思います。

会社と個人、これからの働き方

――篠原紙工で会社員として働きながら個人でも活動されています。その働き方を選んだのは？

大学卒業時は、フリーランスとして本をつくる活動をしたいという想いが強かったので、どこかに就職をするという選択はしませんでした。紙屋さんでアルバイトをしながら、個人で制作活動を行なっていて、卒業して1年目の年に、友人と『MOTION SILHOUETTE（モーション シルエット）』という影絵の絵本を制作したんですが、それを周りの人に見せたら好評で。撮影した動画も何万再生という反響があって、注文がたくさん入ったんです。その絵本を量産するにはどうしたらよいかと知り合いの方に相談したら、絵本をつくるなら篠原紙工に聞いてみたらと繋げてもらいました。
個人で制作を行う中で、どうやって本が量産されているのかを知らないと、面白い本をデザインしたり、つくったりすることが出来ないんじゃないかなって感じていて、一度製本会社で本が量産される現場を知った方がいいなと思い始めた頃だったんですよね。それで、篠原紙工で絵本の打ち合わせを

「MOTION SILHOUETTE」

した後に「求人募集していますか？」と相談しました。最初はアルバイトとして入社することができて、そこから8年間勤めています。会社では量産する本のつくり方を学びながら、基本手作業で本をつくる仕事をしていて、個人としても造本の依頼を受けていて、会社と個人の仕事を両立しながら活動しています。

――会社の仕事と個人の仕事、両立するために心がけていることはありますか？

どちらを優先するかといったら、会社の仕事を優先しています。だからこそ、個人では自分が本当にやりたいことしかしないというのは決めていました。本を作ること自体が好きなので、会社の仕事も好きですけど、自分の意思と関係なくやらなきゃいけないこともありますよね。個人の仕事は頼まれてなくてもやりたいって思わないものは、基本的にはやらないことにしています。それを楽しむことで、バ

——ちなみに、現代アーティストの報酬はどういう仕組みなんでしょう?

基本的には、展示した作品を販売して、その作品の販売料をいただきます。ギャラリーとの手数料が発生するので、100%いただけるわけではないです。芸術祭は制作費をいただいて作品をつくる場合もあり、2022年10月から千葉県の牛久というところで行われる芸術祭のプロジェクトに参加しますが、そこは制作費をいただいて作品をつくりました。公募だったので、自分で応募して審査で選出していただいた形です。そういう公募はわりとたくさんあると思います。

美術は心を豊かにできることを証明したい

——現代アーティストを仕事にしていこうと決意した瞬間ってありますか?

やっぱり作品をつくっている時が幸せで楽しいってことですかね。アイデアが出なくて苦しい時もありますけど。アルバイトをしていた時に、自分はお金が欲しくて何かをやっているわけではなくて、作品をつくりたくて頑張って仕事しているんだなーっていうことに気付けた瞬間があったのが大きかったと思います。

——これからU35の世代で築いていきたいことはありますか?

日本という国が文化にお金をかけない国になりつつある気がしていて、でも、美術は絶対ないといけないものではないけれど、心を豊かにするものだって思うんですよね。私がつくり人だからということだけじゃなく、実際にいろんな展示を見るんですけど、面白いと思えることがすごく多くて。私たちはこれから色々と変えられる世代ではあると思うので、まずはものをつくっているみなさんで盛り上げながら、美術が心を豊かにできると証明できるようにしていきたいです。

ランスをとっていたところはありますね。最近は個人の仕事と会社の仕事が混じりあってきたというか、個人で依頼をいただくんだけど、会社の仕事にもできるようになってきて、造本家としての自分と篠原紙工の自分が一つになってきた感じがします。

——とても素敵な働き方ですね。

個人として自立していたいという想いが心の中にありながら、でも一人ではできないこと、誰かと一緒だからこそ生まれてくる面白さを働きながら感じていて、いろんな人と関わり合いながら、もっと大きいことを生み出していくということは、チャレンジしていきたいです。

会社と個人、これからの働き方

——これからU35の世代で築いていきたいことはありますか?

「芝木好子小説集 新しい日々 特装版」

決められた価値観とか理想像ではなく、自分がしたいことにもっと集中して向き合っていく時代になっていけたらなと思います。今は本屋さんで流通しているのが普通の本の在り方だけど、もっと違うあり方がこれからの本をつくっていくんじゃないかと考えています。昨年つくった『新しい日々 特装版』は一冊45,000円の本で、とても高価な本ではあったんですけど、その金額でしかできない美しさがあるし、それをちゃんと感じて買ってくれる人がいる。本の中だけでなく生まれるまでの背景にも価値を感じてくれる人を生み出していかないと、自分が美しいなとか、綺麗だなと思うものがどんどんつくれなくなってしまうような気がするんです。本じゃないとできないことは、まだまだたくさんあると思っていて、それをちゃんと今の人たちが突き詰めて考えていかないと、近い将来、紙の本と親しんでこなかった人には届かないんじゃないかなと思っています。ちゃんと未来に本が伝わるように、ものをつくることを考えていきたいです。

Genreless

船が進む。
その時はじめて
そこに水のあることを知る。

酒井建治

Kenji Sakai

アーティスト / ディレクター

制作をする上で意識していることは時間と直感。速さも遅さも大切であり、最も大切なのは直感であると思っている。これからは海外での展示を増やしていき、わくわくする出会いを求めている。MATTERとしてはアーティストが挑戦することを肯定し、失敗してもいい場所であり続けたいと思っている。

世の中の流れや人間について様々な視点で捉え、作品として残すことで変わっていく自分の感情や考え方をコントロール、理解している。今年は海外のアートフェアに数回出させて頂き、今後も海外を視野に活動の場を広げていきたい。現在は東京を拠点に活動し、シルクスクリーンや油絵による作品を制作しており、半蔵門にあるMATTERのディレクターも務めている。

Mail heychis87@gmail.com
Instagram @kenjisakai_87
 @matter.tokyo

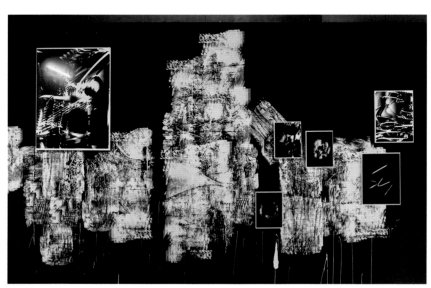

個展「CELL」個人制作／シルクスクリーン／AW／2022
MATTERのこけら落としとして個展を行った時の様子。壁を黒く塗り、白のインクで壁にシルクスクリーンで自分のグラフィックを刷っている。

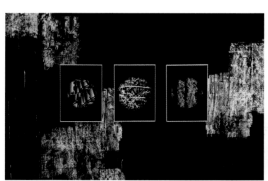

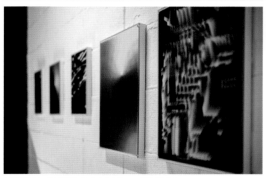

個展「CELL」個人制作／シルクスクリーン／AW／2022
MATTERのこけら落としとして個展を行った時の様子。色の再確認としてモノトーンの作品を中心に展示している。

Genreless

Q. 好きな言葉は？

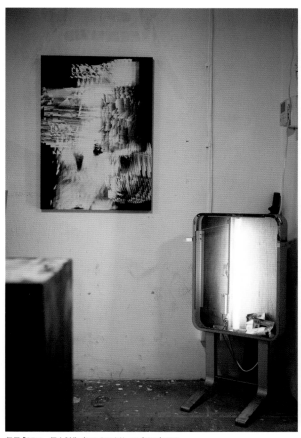

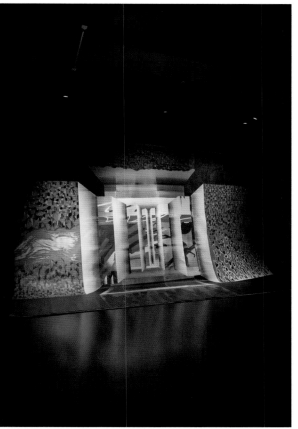

個展「CELL」個人制作／シルクスクリーン／AW／2022
MATTERのこけら落としとして個展を行った時の様子。

個展「BUILD・BREAK」個人制作／シルクスクリーン、油彩／AW／2022
出身である京都での初個展の時の様子。シルクスクリーンと油彩を組み合わせ時間のギャップを同じ画面の中で作り出している。

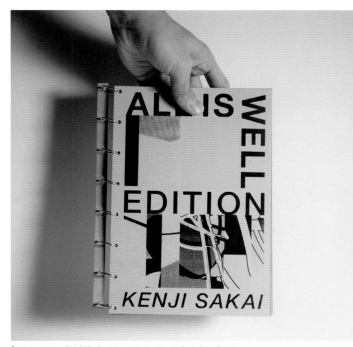

「ALL IS WELL」個人制作／シルクスクリーン、アートブック／AW／2020
自分自身の作品や感情、コロナ禍による社会など短い時間で色々変わってしまうものを肯定していくための一冊。100冊全ページをシルクスクリーン技法で手刷りし、刷り回数は7,500回を超える。

沼田侑香

Yuka Numata

現代アーティスト

1992年千葉県出身。2019年〜2020年石橋財団奨学金奨学生としてウィーン美術アカデミーに交換留学。2022年東京芸術大学美術研究科絵画を修了。デジタル社会への介入といった過渡期を経験する世代に起こる"認識のズレ"をテーマにインスタレーションや絵画、プリントなどの手法を使用し二次元と三次元の往来を図る試みを行っている。

作品では「現実とデジタル世界の乖離とその未来」を想像し制作しています。現代における時代性、特質、世代の特徴をリサーチし、視覚的に作品という形として置換しています。パソコン上で編集、加工したデジタルイメージをアナログな作業によって置き換え、現実世界における次元の超越を図っています。

WEB　　　　https://www.yukanumata.com/
Instagram　@numatayuka.artwork

Genreless

「Confusing package」個人制作／インスタレーション／AW／2022
私たちの日常がデジタル社会へと変化していく中で食べることの行為は変わらず続けられていくでしょう。しかしそんな食べる行為や食べ物でさえもSNS上での見栄えの良さから写真や動画などのイメージとして消費されはじめています。実際にある可愛いお菓子をモチーフにしたこの作品では消費されるプラットフォームがリアルの世界ではなくデジタル世界での消費へと変容していく様を視覚的に表現しています。

Q. 休日の過ごし方は？

「Computer drawing "Smile with parfait"」個人制作／ドローイング／AW／2022
パフェのモチーフは新宿にある珈琲西武で食べたチョコレートパフェです。自身のiPhoneで記録撮影したものをパソコンで加工編集し、アイロンビーズによってイメージを再構築しました。美味しそうな画像によく使われる（舌を出してにっこりとした）絵文字を配置することでスマートフォンでSNSを見る視覚体験を連想させます。現実で実際に食べたパフェを再度画像に戻す作業が次元性の往来を認識させます。

「Discrepancy between reality and information」ウィーン美術アカデミー共同展示プロジェクト "RUNDGUNG" ／インスタレーション／AW／2020
インターネット上では表層的なイメージを手に入れることはできます。しかし匂いや、感覚、視覚的細部などの身体的に感じる感覚までの情報はオンライン上では手に入れる事ができません。私が調べたヨーロッパについての大まかな事前情報と、実際に居住し体験した現実とのズレを視覚的に表現しようと試みたインスタレーション作品です。

「Freeway Colaを持つ手」個人制作／インスタレーション／AW／2020
友人と私の認識のズレを視覚的に表現した作品です。ウィーンに滞在していた時、ドイツ人の友人が「これは本物ののコーラの味がする」と言ってfreeway colaの存在を教えてくれました。彼にとっての本物のコーラはなんだったのでしょうか。私にとっての本物のコーラははたしてなんなのでしょうか。

A．近くの八百屋さんで旬の野菜を買ってお料理したりして楽しんでいます。

宮崎いず美

Izumi Miyazaki

アーティスト / アートディレクター

普段はアーティストとして個人の作品を制作することが多いです。企業や他のアーティストとのコラボレーションや、裏方としてのディレクションのお仕事も増やしていきたいと思っています。スチール作品を制作することが多いですが、映像作品やCGにも興味があります。

1994年生まれ。ライフワークであるセルフポートレートを軸とした作品制作を行うアーティスト／アートディレクター。個人制作の作品は基本的にディレクションからエディティングまでを一人で行う。

WEB　　　　https://www.izumimiyazaki.com/blank
Instagram　@izumiyazakizumi

「maintenance」個人制作／オンライン展示作品／DI+AD+PH+ED+MD／2020
"get stronger" というシリーズの中の一作品です。歯に付けるアクセサリーのグリルから着想を得ました。

「idcwus」個人制作／オンライン展示作品／DI+AD+PH+ED+MD／2020
こちらも "get stronger" の中の作品です。写真表現での声の伝え方を意識して制作しました。

「Addictive」個人制作／オンライン展示作品／DI+AD+PH+ED+MD／2020
"What is (romance) Love?" というシリーズの中の一作品です。恋愛における依存や中毒性をテーマに制作しました。

Genreless

Q. 休日の過ごし方は？

「FALL IN LOVE!!!」株式会社ルミネ 立川店／店内・オンラインビジュアル／DI＋AD／2021
ショッピングの楽しさが伝わるように色合いやモデルさんのポーズにこだわりました。
「LUMINE立川」21AWプロモーション　CD. 臼井範俊、D. 乾愛未、WR. 田嶋幸子、倉田眞希、PL. 大塚沙織、鎌田真里亜、PH. 熊原哲也、ST. 野中沙織、HM. 近藤由奈、P. 株式会社JLDS

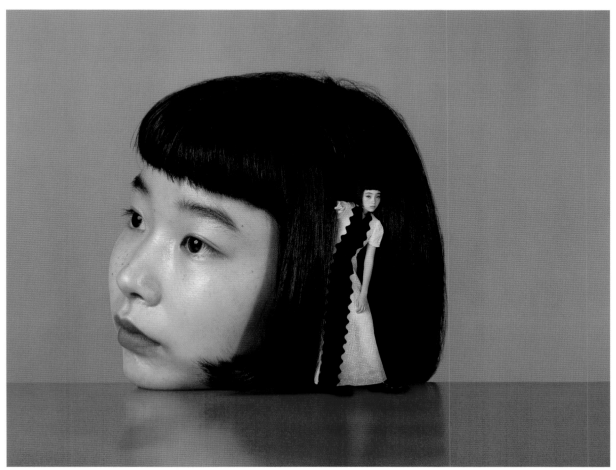

「idea」ヴァレンティノ／コラボレーション／DI＋AD＋PH＋ED／2018
'Valentino TKY'というプロジェクトでのコラボレーション作品です。頭からアイディアが出てくる瞬間をテーマに制作しました。
©Valentino

A. 韓国ドラマとKpop関連のコンテンツ鑑賞

山浦のどか

Nodoka Yamaura

空間・パターン・和紙アーティスト / デザイナー

2014年に編込みのようなオリジナルの柄を見つけ、その手法に"NODOKA"と名付ける。光と空間、作品を鑑賞する佇まいをコンセプトに組み込みながら、木・土・雪・砂……様々な環境やモチーフと相性良く連鎖してゆく柄を描き続けている。近年では「和紙」の素材と出会い、自然や伝統文化との調和も取り入れつつ制作を深め、世界中に"NODOKA"を咲かせていくことをライフワークとしている。

東京都生まれ。2015年度 東京造形大学グラフィックデザイン専攻卒業。2020年から、四国の徳島県へ移住し、阿波手漉き和紙と藍染和紙に携わる仕事をしている。自然界からのインスピレーションを受けながら日々制作・アーティスト活動を行い、ニューヨークや北欧、国内にて作品を発表。オリジナルの柄や和紙作品のオーダーも受けている。

WEB　　　　https://yamauranodoka.com/
Mail　　　　nodoka.yamaura@gmail.com
Instagram　@nodoka.yamaura

Genreless

「SEIMEI NO WA」Lisa Perry, ONNA HOUSE／和紙作品／AW／2021
ニューヨークのEast Hamptonにあるアート施設"ONNA HOUSE"にてコレクション収蔵。デザイナー・キュレーターのLisa Perryさんからオーダーを受け、制作した和紙作品。サイズ：180×180cm、素材：楮100%、手漉き和紙。
協力. Awagami Factory

「WASHI of LIGHT」個人制作／和紙作品／AW／2019
和紙と光の調和をテーマに"NODOKA"を和紙自体へ彫刻し、柄を浮かび上がらせている。海峡の波が渦巻く自然界の様子を観察し、水面に花が咲きみだれるかのようなデザインを提案した。
サイズ：200×100cm×10連、素材：楮100%、手漉き和紙。
協力. Awagami Artist In Residence Program 2019

Q. 好きな映画は？

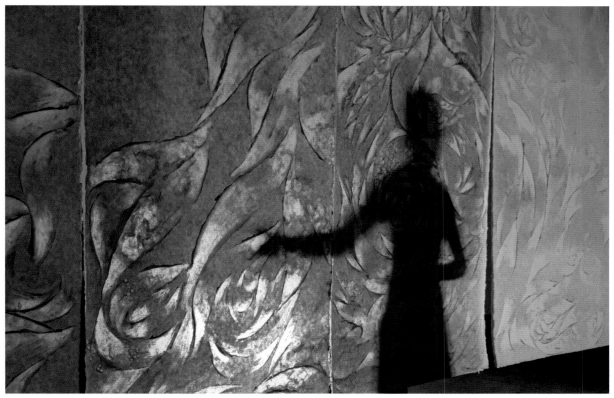

「WASHI of LIGHT」個人制作／和紙作品／AW／2019
自然光と照明を当てた時の印象はガラリと変化する。オペラやクラシックバレエ、劇場の舞台美術やインスタレーションワークとして様々な空間演出の可能性に繋がる。

「THE SPIRNG COLLECTION」個人制作／木工作品／AW／2015
花を鑑賞する文化からインスピレーションを起こし、レイヤーが重なることで織りなす
影の形の面白さと桜色の世界観を表現した。建築のような佇まいは、未来に大きなスケールで実現するよう願いを込めて制作した。素材：木に色鉛筆。

「MOON INDIGO」個人作品／藍染和紙／AW／2022
天気や時間によって表情が移り変わる、藍染と月ならではのコラボレーション。素材：
阿波和紙に藍染。

「SAND & LAND ART PROJECT」個人制作／アートワーク／2019年
大地をキャンバスに自然との対話…手と身体を動かして、描いては消え、描いては消えて
ゆく。パフォーマンスと鑑賞者の記憶の中で完成するインスタレーション作品。素材：土
と砂に葉っぱ、木の枝、石で描写。

山崎 由紀子

Yukiko Yamasaki

絵描き

1988年京都府出身。東京都在住。デジタルネイティブと
アナログ世代の間に生まれ、あらゆるデジタルガジェット
の進化、それに伴う情報収集におけるスピードの変化を
体感した世代の作家。キャンバスのペインティング作品を
メインに、CDジャケットや広告、ファッションブランドと
のコラボ商品など媒体は多様に展開。

インターネット上で気になった画像を日々集め、デジタル上でコラージュし、それをペイ
ンティングに再編集するという手法で作品を発表しています。このようなある意味記録の
ような形で作品を残す事で、年月が経ってから見た時にその時代のアーカイブ的な見方
ができるのではないかと思い、制作を続けています。

WEB https://zakiyamabun.tumblr.com/
Mail yzys0226@gmail.com
Instagram @zakiyamabun

「UVプリントポスター」個人制作／UVプリントポスター／D／2020
個展の際に制作したポスター作品です。UV印刷でデコボコした表面に仕上げて頂きました。

「Tracking」SOU Art Project／プリント作品／D／2022
大阪のJR総持寺駅で開催されているアートプロジェクトに参加した作品です。

「怠惰」個人制作／絵画作品／AW／2020
キャンバスにペインティングした作品です。

「均衡と連続性」個人制作／絵画作品／AW／2022
キャンバスにペインティングした作品です。

「ozweego」adidas japan／絵画作品／AW／2019
adidasのスニーカー「ozweego」のプロモーション広告用ビジュアルです。クライアントから頂いた写真素材を元に、
グラフィックを組み立てて最終的にペインティングで完成させました。

「Overpaint」BRUTUS／グラフィック作品／D／2022
BRUTUS×MINIの企画に参加した作品です。

A．ゲームしながらお酒を飲んでYouTubeを流す。

酒井智也

Tomoya Sakai

陶作家

1989年愛知県生まれ。高校卒業後、2008年自動車部品工場に就職する。旋盤を使った金属加工を担当する。2011年美術教諭を目指し名古屋芸術大学陶芸専攻に入学。主に電動ロクロを使った作品制作をするようになる。卒業後、美術教諭として働くが陶芸の魅力が忘れられず、2017年作家を目指し多治見市陶磁器意匠研究所にて陶芸を学び直す。2019年愛知県瀬戸市にて独立。

Instagram　@s_tomoya1212

私たちは日々、多量の情報を浴びながら生きている。溢れる情報の中では自己を形成してきた出来事さえも日々忘却していくだろう。私の作品は、頭の中で混沌としている記憶を粘土とロクロ技法を用いて抽象化させた形体であり、過去に見てきた多くのイメージが多層的に入り込んでいる。これらの無意識から抽出された形体は、鑑賞者の記憶を刺激し、無意識下に消えてしまった大切な記憶を呼び覚ます。

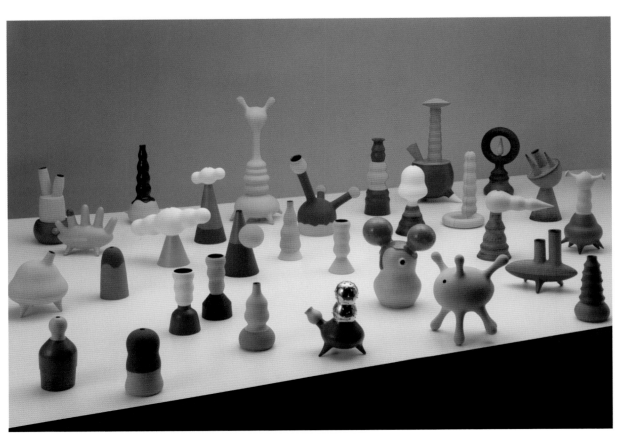

「ReCollection series」「Fragment vase」／陶／AW／2022

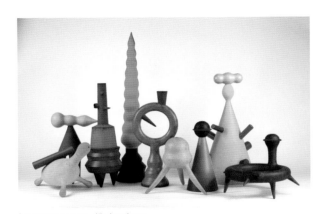

「ReCollection series」／陶／AW／2022
粘土とロクロ技法を用いて、過去に見てきた様々なイメージを抽象化させた。その形体は、鑑賞者の記憶を刺激する。

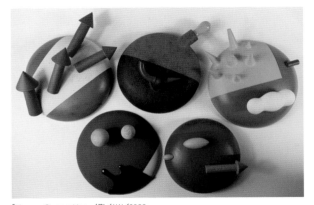

「Memory Composition」／陶／AW／2022
日々のニュースや出来事、作家の考えを粘土とロクロ技法を用いて抽象化させた壁掛けシリーズ。

Q. 休日の過ごし方は？

「Heritage series E.S 1945 「すぐそこ」」／陶／AW／2021

「Heritage series E.S 1963 「悲しくて、怒れる」」／陶／AW／2021

「Heritage series E.S 1955 「それでも来てくれた」」／陶／AW／2021
他者の人生を時間をかけて聞き取り、それらの記憶を粘土とロクロを通して抽象化し、再構築させながら立体化させたもの。消えていってしまう何気ない記憶を後世に残す。

A．ギャラリー、美術館巡り。子供とお出かけ。

椎猫白魚

Shirauo Shiine

佐賀県のとある温泉街で植物にまつわる器や食器などを作っています。野草やスパイスをブレンドしたお茶も手掛ける。散歩をライフワークとし、温泉街で暮らすうつわ作家 椎猫のコラム「散歩時間」haconiwa 連載など。

生活に必要なものを手づくりしながら、その中で生活以上によいものとして仕上がったものを販売している。有田焼きや波佐見焼きなど肥前地域の技術を下地として、石膏型や磁器土を使って制作。ひとつひとつ表情が異なる有機的なフォルムが特徴。オリジナルの釉薬の調合も行う。人の生活と自然との関わりに対する興味から派生し、野草やスパイスをブレンドしたお茶の販売や散歩についてのコラムも執筆。

WEB　　　　https://siineshirauo.thebase.in/
Mail　　　　shiineshirauo@gmail.com
Instagram　@shiineshirauo

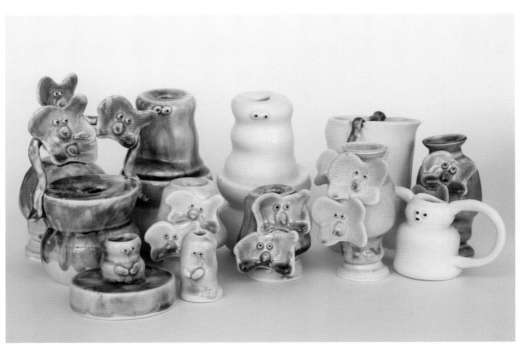

「Flower Vase」個人制作／陶器／AW／2022

「ランの妖精のフラワーベース」個人制作／陶器／2021
部屋の机や本棚に飾ったり、お気に入りの植物を入れると表情が変わって面白い。

「生きものくんのフラワーベース」個人制作／陶器／2022
フラワーベース。温泉に浸かっているような表情が可愛い。近所の山から掘ってきた土を使って制作。

Genreless

Q. 好きな言葉は？

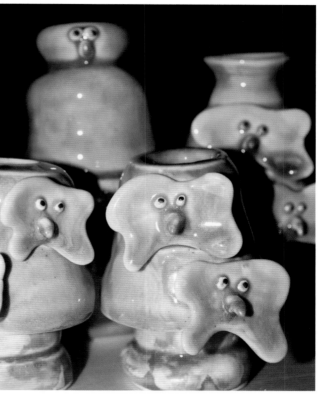

「春色の陶器たち」個人制作／陶器／AW／2022
オリジナルの釉薬を調合し、ハンドメイドで制作しています。植木鉢、花器、食器など普段使いできる器です。

「ランの妖精のフラワーベース」個人制作／陶器／AW／2021
抽象化した表情がある花の形をした陶器。泥漿と呼ばれる土を溶かした液体を使いながら描いています。

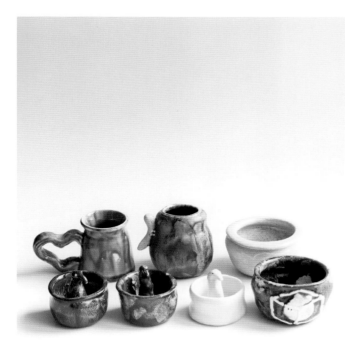

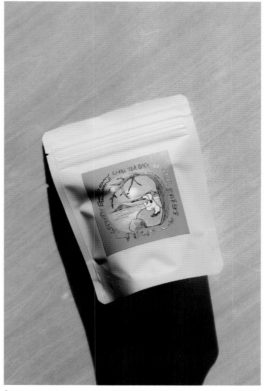

「ネルノダイスキさんとのコラボ陶器」おひるね諸島／陶器／AW／2021
絵と漫画を描くネルノダイスキさんが描いた原画を元に制作した陶器。

「CHAI TEA BAG GOOD DAY MANDARIN」おひるね諸島／プロダクト／お茶ブレンド／2022
陶器制作の他にお店にてお茶ブレンドやドリンク開発をしております。地元のお茶農家さんから仕入れた茶葉とスパイスをブレンド。パッケージデザインはイラストレーターの大門可画さん。

A．「公平」最近やっと平等と公平の違いを覚えました。

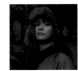

角 ゆり子

Yuriko Sumi

アーティスト

「なんか良いね、好きだぞ！」の感覚を大事に。身近にあるモチーフから、どこから湧き出てきたのか自分でも分からない抽象ものまで、"楽しく作る"をモットーに制作をしています。広告の仕事もしており、アニメーション制作、映像ディレクターとしても活動しているので、いつか作家としての作品と広告の仕事を絡められたらと思っています。

1993年 滋賀県生まれ。陶芸、イラストレーション、アニメーションなど、幅広い手法で作品を制作。第14回1_WALLグラフィック、大日本タイポ組合審査員奨励賞受賞。

WEB　　　　　https://yurikosumi.com/
Instagram　　@yuriko_sumi

「いざ行かん」BOOTLEG／雑誌／I／2021
雑誌「tattva」にて、ポストコロナにおける新しい日常の風景に向けて、それぞれが大きく行動し始めた様子を描きました。

「手」個人制作／陶土／AW／2022
ジュエリーディスプレイとなりそうですが、指が少し太く、指輪は入りません。部屋に飾ると気分が上がります。

「恐竜」個人制作／陶土／AW／2021
足があるので生き物です。土を捏ねて形成しているうちに出来ました。変わった生き物を作るのが好きです。

Q. 好きな映画は？

「おやすみ」個人制作／デジタル／I／2021
眠りにつく前に、振り返って話をしてくれた人。綺麗になりすぎないよう、質感を気にしながら制作しています。

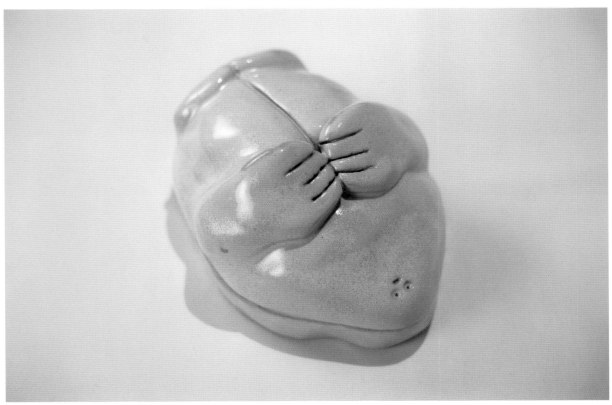

「箱man」個人制作／陶土／AW／2021
膝を抱えて少し悩んだ顔をしています。パカッと開く、箱仕様になっています。ジュエリーも入れられる大きさです。

A 「きっと、うまくいく」

増田結衣

Yui Masuda

陶作家

1993年　神奈川県生まれ。多摩美術大学美術学部工芸学科陶芸専攻修了。現在は東京都を拠点に陶作。アートピース、オブジェ、うつわ、花器などの陶作活動をしています。

Mail　　yuimasuda1@gmail.com
Instagram　@yuiiimasuda

暮らしの中の記憶をアイデアとしてドローイングし、それをメモとして形を起こしています。陶芸の技法や手法は決めておらず、できるだけ表現したいことが反映される方法を選んでいます。アートと日常を行き来するルーズな立ち位置のものづくりを心がけており、前衛的であり骨董のようでもありたいと思います。人の手に渡り、自由に育っていくようなモノの力を持った作品を創っていきたいです。

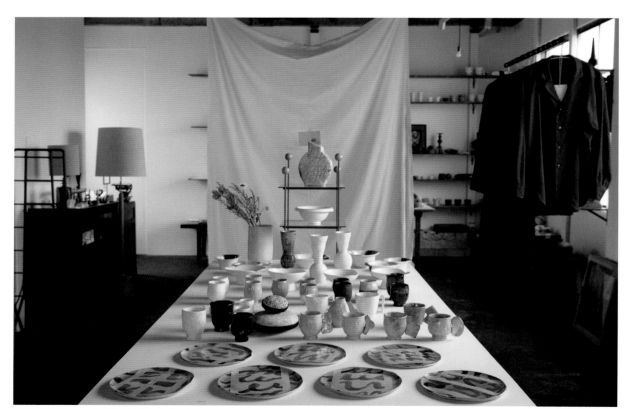

個展「SHINMACHI BLDG. 地想」個人制作／陶／AW／2020
初個展。うつわにフォーカスした展示をしました。うつわという日常がアートにもなりうる作品づくりをイメージしました。
PH. Akihiko Kase

「金粒カップ」ataW／陶／AW／2020
金彩を施した作品。ふわりと溶けるような肌の感触をイメージして製作しました。

「プレート」ataW／陶／AW／2021
カラーのうつわに銀彩のドローイングを施した作品。「書」から形を拾ったドローイングで、軽やかさを描きました。

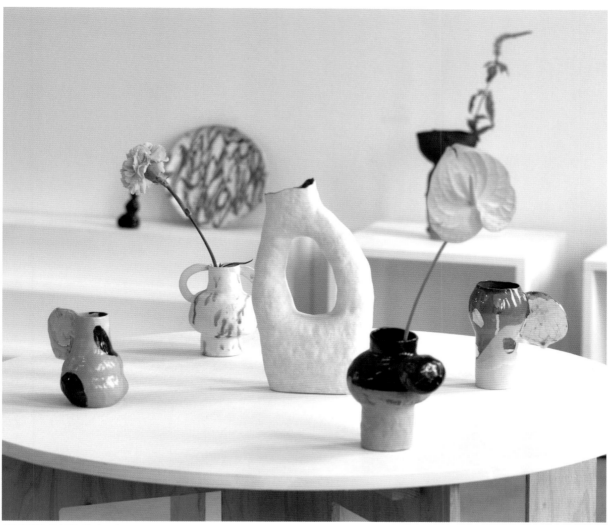

個展「酢橘堂」個人制作／陶／AW／2021
花器をテーマにした個展。花を生けずとも、オブジェとして存在するような個性ある佇まいの作品を作りました。

個展「酢橘堂」個人制作／陶／AW／2021
花器をテーマにした個展。花器と一緒に、オブジェやドローイングなどを展示することで、インスタレーションのような展示空間を目指しました。

「マグカップ」dieci "207" 南船場店／陶／AW／2021
ドローイングをそのまま形に起こした作品。金銀カラーや取手のモチーフはさまざま、一点ものののオブジェのように制作しました。

高橋美衣

Mie Takahashi

アーティスト

1994年 北海道生まれ。2017年 横浜美術大学工芸領域卒業。神奈川県を拠点に活動。主な展覧会に個展「Floating Forms」ANAGRA (2019)、個展「知らないかたち」KYOTO ART HOSTEL kumagusuku (2020)、個展「REPEAT」B GALLERY (2022) など。日々何気なく描き続けている落書きの線や形からヒントを得た立体の作品を制作。

- -

Mail　　　　mietakahashi.53@gmail.com
Instagram　@mie___takahashi

モチーフを一つに定めずに直感的につくっていくことで無意識に自分の中から出てくる、知っているようで知らないかたちを作ることを意識しています。今後はギャラリーなどでの展示に加え、店舗のディスプレイやショーウィンドウ、公園など、パブリックスペースに大きい作品を展示したいです。

Genreless

「Gradation Forms」個人制作／立体作品／AW／2022／サイズ各H300×W300×D300mm程度

「Gradation Forms」個人制作／立体作品／AW／2021／サイズ各H150×W150×D150mm程度

「Gradation Forms」個人制作／立体作品／AW／2022／サイズ各H300×W300×D300mm程度

「Gradation Forms」個人制作／立体作品／AW／2022／サイズ各H325×W240×D160mm、型を使用した複製作品

「Line on the Forms/Pattern on the Forms」個人制作／立体作品／AW／2021／サイズ各H150×W150×D150mm程度

「Neon orange Forms」個人制作／立体作品／AW／2021／サイズH300×W300×D10mm

タテヤマフユコ

Fuyuko Tateyama

画家 / 粘土作家

1992年、兵庫県生まれ。神奈川県在住。京都精華大学卒業。2017年から個人制作・展示・店舗や催事場でのPOP-UP・SNSを中心に活動。2021年から週末に自身のweb shop「ふしぎな蚤の市」にてふしぎな置き物を販売。

すぐ消えて見えなくなるような頭の中のものや日常の中で愛着を持ったものや瞬間を描いたり、安らぎのある世界をつくっています。今後はアナログの制作活動をしつつ、粘土作品のふしぎな生き物たちのアニメーションムービー制作をしたり、VR・ARにも興味があるのでモデリングなどの勉強もしていきたいです。粘土作品のお仕事もお待ちしております。

WEB　　　　https://lit.link/tateyamafuyuko
Mail　　　　tateyamafuyuko@gmail.com
Twitter　　　@tatefuyu
Instagram　　@tateyamafuyuko

「ふしぎな仲間たち」個人制作／粘土作品／2022
生まれも育ちも違うけれど、みんなで楽しそうに集まっています。

「コーヒーとドーナツ」個人制作／粘土作品／2022
おやつの時間に現れると嬉しい生き物を作りました。

「鉱石キメラ」個人制作／粘土作品／2021
コロコロとした鉱物と生き物が合体したキメラの一族です。

Q. 好きな映画は？

「Blue」個人制作／粘土作品／2022
生物・植物・服飾・鉱物・無機物・現象、様々な青色を作りました。

「夜のねこ 朝のねこ」個人制作／l／2020
夜と朝を纏ったのびやかなねこを描きました。

野口摩耶（ala yotto）

Maaya Noguchi

アーティスト

1988年新潟県生まれ。女子美術大学の空間デザインを卒業後、デザイン会社、美術大学の助手として勤務しながら制作活動を続け、2016年の海の日に "ala yotto" として活動をはじめ、2017年4月に独立。木工と藍染めのアートワークを中心に、絵や写真、グラフィックデザインなどを制作している。

私の作品作りの原動力は自然です。毎日ちがう夕日の色や、波のかたち、ひとつひとつ違う木目、あわい（間）の時間や色の美しさ。自然のなかに入っていくと壮大な癒しと、少しの怖さ、いつもは気にとめない小さな植物に気づき感覚がもどってきます。自然を楽しむこと、余裕から生まれる発見や遊び心など、作品を通じて、そのまわりで過ごす時間がより自然体でいられる、そんなきっかけになるクリエイションをめざしています。

WEB　　　　　http://alayotto.com/
Instagram　　@maaya_alayotto

「Route」個人制作／INDIGO WOOD WORK／AW／2020

「ensou」個人制作／INDIGO WOOD WORK／AW／2020

「Togakushi」amijok 10th Anniversary／INDIGO WOOD WORK／AW／2021

「mimoza」個人制作／ART／AW／2021

「Cofee tree」BERTH COFFEE ROASTERY Haru／イラスト／AW／2022

「Gunnii」個人制作／ART／AW／2021

佐野美里

Misato Sano

彫刻家

犬の姿で作家自身を表現しているため、女性の身体性ならではの丸みを帯びたシルエットが特徴。思わず触りたくなる柔らかなフォルムは鑑賞者と作品の距離を縮めてくれます。近年では彫刻作品以外にも、刺繍の技法を用いた壁掛け作品の制作や、ドローイング（イラスト）を使ったグッズの製作も行っています。鑑賞者が一緒に暮らしたくなるような作品づくりを心がけています。

私の作品は全てが自刻像（ポートレート）です。私は自分の考えや内面性を解像度高く具現化する方法として犬の姿を借りることが最も適していると考えます。様々な自分自身を形にすることは、嘘偽りなく自分自身と対話することです。私は私自身と向き合う際に、犬のように情熱的で自由で愛情深くありたいと考えています。

WEB　　　　　https://sanomisato.com/
Instagram　　@misato_sano

「ダルメシアンと暮らしたい」個人制作／彫刻／AW／2019
私のことを大切にしてくれる人に出会えた喜びを表現しました。ハグしたくなる形にしました。
PH. Maki Indo

「平間さんちのバルム」オーダー作品／彫刻／AW／2021
多くは作れませんが、時々オーダー作品にも挑戦しています。モデル犬の特徴的な座り方をクールに表現しました。
PH. Maki Indo

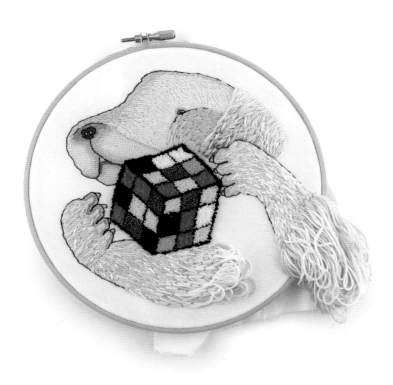

「ルービックキューブ」個人制作／刺繍／AW／2022
小学生の男の子が私に貸してくれたルービックキューブ。彼は今中学生。一緒に遊んだ思い出を刺繍にしました。

「シーズー」個人ブランドtosaminosaグッズ／アクリルキーホルダー／I／2021
TEXTとのコラボ商品。犬のドローイングをアクリルキーホルダーにしました。

「トートバッグ」個人ブランドtosaminosaグッズ／トートバッグ／I／2021
TEXTとのコラボ商品。犬のドローイングをトートバッグにしました。

A．スケートボード、ハイキング、友人と食事

KASUMI OOMINE

Kasumi Oomine
ぬいぐるみ作家

小さい頃に大事にしていたブランケットがあり、私が嬉しい時も涙を流す時も、いつもそばにいてくれました。誰かにとってそんな存在を作れたらいいな、という思いから"many's shop"というぬいぐるみショップを始めたのが活動のきっかけです。ぬいぐるみやイラスト製作、主にオンラインショップや展示、広告のイメージキャラクターなどのオーダー作成をしています。

WEB　　　　https://manys.theshop.jp/
Mail　　　　manys.shop.info@gmail.com
Twitter　　　@kasumioomine
Instagram　@kasumioomine

キャラクターのフォルムや性格は、日常で出会う人たちや家族、友人、動植物などからイメージしています。お客様や一緒にお仕事をする方たちとのコミュニケーションからアイディアが生まれることも多いので、沢山お話ししたり、相談し合いながら進行することを心がけています。つくったものを通して、皆さんの想像力や優しさに触れられることが私の喜びであり、今後も続けていけたらいいなと思っています。

「many's party」個人製作／イメージ／ぬいぐるみ製作／2019
コロナ禍の中、マーニーたちは自宅でパーティーを楽しんでいました。

「many's spring」OILby美術手帳／グッズ用イラスト／I／2022
マーニーたちの春の様子を描いたものです。

「nomiboy」CIBONE／展示／ぬいぐるみ製作／2021
自転車に乗るノミボーイです。彼は手を使わずに上手に運転します。

「花で着飾るマーニー」OILby美術手帖／展示フェア／ぬいぐるみ製作／2022
春のお祭りに向けて、体を花で着飾るマーニー。

Genreless

Q. 好きな言葉は？

「ツノマーニーの親子」CIBONE／展示／ぬいぐるみ製作／2021
ツノの生えたマーニーの親子です。彼らはお互いを信じています。

「ハナゲ」個人製作／オンラインショップでの販売／ぬ
いぐるみ製作／2022
ユーモラスなハナゲです。何かしらの人生アドバイスを
くれます。

「マヨネーズ」個人製作／オンラインショップでの販売
／ぬいぐるみ製作／2022
犬のマヨネーズです。自分の愛する人が少しいればそ
れで十分です。

「マーニー」個人製作／オンラインショップでの販売／
ぬいぐるみ製作／2022
ソフトクリームを食べるマーニーです。友達のためにソ
フトクリームを買いにきましたが、一口ベロリとなめて
しまいました。

「ノミボーイ」個人製作／オンラインショッ
プでの販売／ぬいぐるみ製作／2022
浮き輪をつけたノミボーイです。特技は平
泳ぎです。

「バンバン」個人製作／オンラインショップ
での販売／ぬいぐるみ製作／2022
ベロベロキャンディーを持つバンバンです。明
日数学のテストがありますが、あきらめました。

「スイミー」個人製作／オンラインショップ
での販売／ぬいぐるみ製作／2022
麦わら帽子をかぶるスイミーです。約束し
た時間に必ず遅れて来ます。

「スイミリアン」個人製作／オンラインショップ
での販売／ぬいぐるみ製作／2022
白いスイミリアンです。耳の先は物を取る
のに便利です。

KAHO

Kaho
毛糸人形作家

秋田県出身。2020年から活動を始め、主に毛糸のぼんぼんをつなぎ合わせた「毛糸人形」の制作をしている。懐かしさに着目し、手芸屋のディスプレイにあるような作品を手がける。

Twitter　　　　@KAHO_poppys
Instagram　　@kudamonogaaruku

包み込んで愛でたくなるような愛くるしい表情と懐かしさを感じる配色を意識しつつ、沢山集まった時の全体の色味も考えながら制作しています。写真で見る印象はふわふわした感じですが、意外とずっしりしているとよく言われます。実際に手にしてその存在感を体感してもらいたいと願いながら作っています。遠い夢のお話ですが、いつか毛糸人形屋をやってみたいです。

個人制作／毛糸人形／AW／2021
5体が揃った時のこの淡い色味を作りたいと思い考えた作品です。差し色で赤い鼻や緑の紐、ゴールドのパーツを選びました。

個人制作／毛糸人形／AW／2021
2021年2月に行われたポップアップに向けて作った12点です。購入してくださった方のお部屋をそっと彩ることを願いながら制作しました。そのため、必ず自立するように組み立てています。

個人制作／毛糸人形／AW／2022
2022年春に行われたポップアップに向けて制作した毛糸人形です。リボンやチャームなど様々なパーツを使い毛糸人形をおめかしさせようと試みました。

Q. 好きな言葉は？

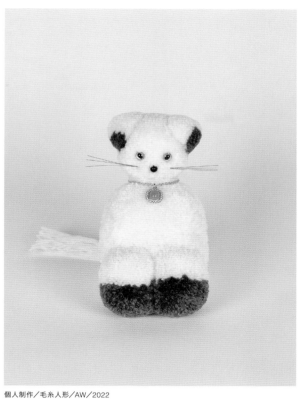

個人制作／毛糸人形／AW／2022
赤いチャームが目立つようにシンプルな配色の白猫をモチーフにしました。チャームに合わせて少し高貴な雰囲気にしたかったので、体は高さがある作りにし、瞳をつり目に付けています。

個人制作／毛糸人形／AW／2021
ミックス毛糸を使用したポニー。ぽんぽんにすることで様々な色が混ざり合い水彩の色味のようになったのが気に入っています。首には鈴が付いています。

個人制作／毛糸人形／AW／2021
うさぎのようなくまのようなライオンのような生き物です。緑に見えますが、光によって茶色にも見える不思議な毛糸を使用しています。

個人制作／毛糸人形／AW／2021
耳、前足、しっぽはグラデーションの配色にしています。昔からあるゴールドラインのリボンを首に巻いているのがポイント。

A．「遠浅（とおあさ）」響きが好きです。

あお木かな

Kana Aoki

ファンシームーディー作家

鹿児島県出身、東京在住、ファンシームーディー作家。2014年頃に趣味でつくっていた民芸品で「駄民芸展」を行ったことから制作をスタート。現在ではPOP UP SHOPなどイベントに向け、主にシルクスクリーンのTシャツやロンTなどオリジナルグッズを制作している。時折、似ない絵（似ない似顔絵屋）でイベントに出店することがある。

Instagram　　@kanaaok._

古いお土産屋さんから、ほこりのヴェールに包まれたとんでもなく可愛いものを掘り出してしまったあの瞬間。誰かにとってなんだかレアで、多幸感を感じるものを作りたいと思いながら制作しています。つくった服を着ている方と道で偶然すれ違うことを夢に今後もお店やお宿のお土産づくりを続け、音楽がすきなのでゆくゆくはアーティストのライブグッズなど制作していきたいです。

「モテ子様Tシャツ」個人制作／Tシャツ／D／2022
フロントにメロメロ教の教祖モテ子様が描かれており、着た人は"モテ子"が覚醒、モテの人生が開花してしまうTシャツとして制作しました。神秘的なイメージにしたく、よく見ると卑弥呼様ヘアーに仕上げています。
DI＋ST. Aoki Kana、HM＋PH. Izuru Nagasawa、MD. Koge

「she so ノベルティキーホルダー」she so／ノベルティ／D／2020
新潟の古着屋さん「she so」5周年お祝いノベルティとして制作しました。これからも皆に愛されるカリスマ的お店であるよう、シーソーに乗りながら電話でshe soにおしゃれ相談をしているパンダたちを描きました。

「まくらなげまけたTシャツ」個人制作／Tシャツ／D／2022／春の展示"修学旅行ワンダーcollection"より。
修学旅行で枕投げに負けたわんちゃんとお月様が描かれた一品です。インパクトもありながら色を使いすぎず、着やすいバランスを心がけました。

DI＋ST. Aoki Kana、HM＋PH. Izuru Nagasawa、MD. Koge

「恋人岬ロングTシャツ」個人制作／Tシャツ／D／2022／春の展示"修学旅行ワンダーcollection"より。
修学旅行からばっくれた2人の愛が成就する架空の観光地「恋人岬」をイメージ。よく見るとパンダのアベックが岬で記念撮影しており、観光に訪れたくなる陽気なデザインに仕上げました。

DI＋ST. Aoki Kana、HM＋PH. Izuru Nagasawa、MD. Koge

島根県は邑南町にある宿、日貫一日の看板を背負ったもち神様。
ペットショップでうなだれていたワンちゃんから一転、看板犬にはいあがり
その愛らしさ、荘厳さから成り上がりの神とされている。
天に昇るように成り上がるご利益と、そのシンデレラストーリーはお犬界で
「もち神様伝説」と呼ばれている。

「もち神様伝説ポストカード」日貫一日／ポストカード／D／2022
島根の宿「日貫一日」看板犬もちくんのグッズとして旅先から送りたいハガキをイメージしました。もちくんの愛らしさを教祖様に例え、もちくんのように看板犬を目指す8犬の子分たちを描きました。線を描き、色をぬったあと、線を抜くことで意図せぬ版画のような絵になり、古民家の宿にマッチする懐かしいデザインに仕上げました。

A．　最近は気づいたらお笑いライブに行っています。

Yuri Iwamoto

Yuri Iwamoto

ガラスアーティスト

1993年埼玉県生まれ。2016-2017 Aalto大学（フィンランド／ヘルシンキ）へ交換留学。2018年武蔵野美術大学卒。2021年富山ガラス造形研究所　研究科卒。現在は富山県を拠点に活動。

熱いガラスは生き物のように動いている。その「意志」や、柔らかな表情を留めるように形を作っている。そうやって生まれたガラスは、空間にさざなみのようなエネルギーを発すると考えている。そのエネルギーで誰かに寄り添ったり、元気づけたりできるのではないかと思い「いっしょに暮らすガラス」をテーマに掲げ、生活を見守るパートナーのようなピースを作っている。今後は、より大きな作品を作る予定。

Instagram　　@gan_gannmo

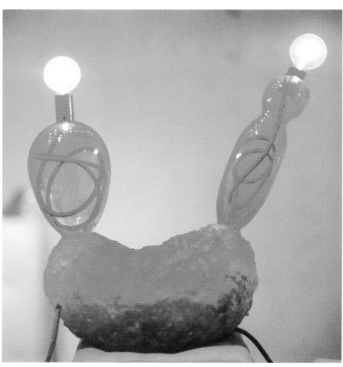

「heart」個人製作／作品／D+AW／2018
各々の体の核としての心臓のイメージで作ったランプ。
PH. misa asanuma

「blooming」個人制作／作品／D+AW／2022
花が咲くときのワクワクした気持ちをイメージしたオブジェ。

左「elephant」右「mom」／作品／D+AW／2022
左　アフリカのゾウのマスクに影響されて作った作品。右　優しさや母性のイメージを形にした作品。

「leo」個人製作／作品／D+AW／2020
少し気が弱いけど優しい少年です。

Genreless

Q. 休日の過ごし方は？

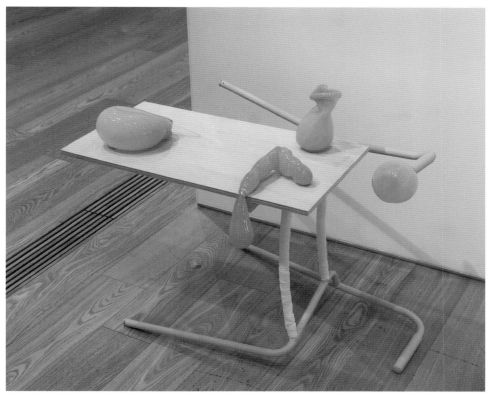

「warmth of skin」個人製作／作品／D+AW／2021
とろんとしたガラスのテクスチャが粘膜のように見えたことがきっかけで生まれた作品。

「ちょき」個人製作／作品／D+AW／2022
ビビットな黄色のピースサインが、空間を陽気なムードにしてくれる。

Genreless

A．山に登ったり、山菜やきのこを採りに行く。

249

ひらのまり

Mari Hirano

アーティスト

アパレル会社勤務時代にステンドグラスの文化・技法に魅了され、アーティスト活動を始める。

ガラスの断片を繋ぎあわせることで成り立つステンドグラスに、ひらのまりが加えた「間」は日本文化との親和性を高め、独自の作風を生み出している。そこには変わらないものも変わり続けるものも根本は一つであるとする不易流行の精神性が反映されており、作品を通して新しい在り方への模索と物事の本質とは何かを問い続けている。

WEB　　　　https://gratitude.jp/
Instagram　@gratitude2121

Genreless

Q. 好きな映画は？

「Pudding」／ガラス・食品サンプル／AW／2020

「Pancake2.0」／ガラス・食品サンプル／AW／2020

「クリームソーダ〜不純喫茶ドープ〜」／ガラス・食品サンプル／AW／2021
コラボレーション：不純喫茶ドープ（ラフォーレ原宿店）展示

「rainbow」／ガラス／AW／2020
コラボレーション：rainbow by mari hirano for SHANTi（SHANTi i TOWN）

「ゼリーポンチ〜喫茶ソワレ〜」／ガラス・食品サンプル／AW／2021
コラボレーション：喫茶ソワレ（京都店）常設展示

吉積彩乃

Ayano Yoshizumi

ガラスアーティスト

2014年に武蔵野美術大学工芸工業デザイン学科ガラス専攻卒業後、富山ガラス造形研究所に進学。卒業後に数年の富山ガラス工房勤務後に、2019-2022年ジャムファクトリー（アデレード／オーストラリア）に拠点を移し制作を続ける。2022年2月に帰国後、富山ガラス造形研究所助手として働きながら富山を拠点に活動。

WEB　　　　https://www.ayanoyoshizumi.com/
Instagram　@ayanoyoshizumi_glass

主に吹きガラスの技法を使ったアート作品、プロダクションを主に制作しており、国内・国外を含めコンテンポラリーアートの展覧会に精力的に参加しています。ガーデニング・観葉植物に興味があるので、今後はアート作品と並行しつつ彫刻的な植木鉢など植物に関係するガラス作品を作っていきたいと考えています。

「ICON#2010 Group」／個人制作／ガラス／AW／2020
2021 Tom Malone Prize 大賞　The Art gallery of Western Australia パーマネントコレクション（パース／オーストラリア）。
PH. Pippy Mount

「ICON#2003 Group」／個人制作／ガラス／AW／2020
Fuse Glass Prize 2021ファイナリスト（アデレード／オーストラリア）。
PH. Pippy Mount

「ICON#2202 No.3」個人制作／ガラス／AW／2022
Melborune Design Week 2022（オーストラリア）のために制作。
PH. Pippy Mount

「ICON#2110 Stacking Group」個人制作／ガラス／AW／2021
MilanoVetero-35 2022 Purchasing Prize "Aldo Bellini" 受賞　the Sforza Castle of Milan
パーマネントコレクション（ミラノ／イタリア）。
PH. Pippy Mount

「ICON#1910 Group」／個人制作／ガラス／AW／2019
OIL by bt 美術手帖ポップアップストアのために制作（東京／日本）。
PH. Pippy Mount

PH. Masashi Ura

Akari Uragami

Akari Uragami
アーティスト

武蔵野美術大学工芸工業デザイン学科テキスタイル専攻卒業。生物としての人間の普遍性、またその身体性をテーマに、それらを最低限の要素で再構築、再解釈することを試みている。安心感と暴力性という相反する感覚を並置し、個人的な体験と社会を結びつけ匿名の物語を伝えている。ロンドンやカリフォルニアでプロジェクトやAIRに参加する等国内外で活動中。

WEB　　　　https://www.akariuragami.com/
Mail　　　　info@akariuragami.com
Instagram　@akariuragami

主に布を使用したソフトスカルプチャー／テキスタイルアートと、壁画を中心とした絵画表現を行っています。それぞれ根底にあるテーマは変わらないものの、社会との繋がり方に違いがありどちらも大切にしています。立体に関しては、最近は拾ったものを骨として借り織り込む作品を制作しています。壁画は2017年にマンチェスター（UK）の変電所に描いて以来、NEHANというシリーズを描き続けています。

「components: organ」個人制作／ソフトスカルプチャー／AW／2021
私は人間を構成する重要な要素にせい（生、性、聖）があると考えており、食はその全てに関わっています。その三つを分解して体の各パーツを模して再構築したシリーズ。organは内臓の意。

「components: portrait」個人制作／ソフトスカルプチャー／AW／2021
「components: organ」と同じシリーズで、portraitは顔でありお面でもあります。古来、各地で顔につけるものや顔に関する言葉は神聖さと複数の人格を示唆する意味を伴います。

「ANZEN」PARCO Shibuya／ソフトスカルプチャー／AW／2021
渋谷PARCOのPARCO MUSEUM TOKYOとX Galleryで開かれたP.O.N.D2021にてPARCOのエントランスに展示する作家として選んでいただきました。2020年にコロナが始まってから我々の安全とは何かということを考えて制作したシリーズです。PARCOのSPECIAL IN YOU.にてインタビューしていただいたのでよろしければそちらもご覧ください。

Genreless

Q. 好きな言葉は？

254

「NEHAN」WeWork Japan／壁画／AW／2021
WeWork Japanの日比谷フォートタワーにできた新オフィスのエントランスに描きました。あらゆるものは何かの集合体であり、川の流れや私たちの体、街のように、気がつかなくてもその内容は常に流れ入れ替わっています。NEHANは描くたびに違う色や形になるけれど、いつも様々な肉体が混ざり合って一つの景色が作られている様子を描いています。それは私にとって、今目の前で起きていることを描いていると言えます。

「NEHAN」立飛ホールディングス主催／壁画／AW／2020〜2022
TACHIHI ART AWARD2020にて受賞し、制作している壁画（2022年現在も進行中）。ウェルビーイングをテーマにした GREEN SPRINGSという場所で、建築運動メタボリズムの思想から着想を得て、街、人、社会全てのものが新陳代謝することがそれだと考え、毎年新しくなっていく壁画を提案しました。1年に1度公開制作で上から描き、絵の変化を何度来ても楽しんでいただけるようにしています。
PM+AD. ワコールアートセンター、PH. Daisaku OOZU

「peligro」Ginger&Company／パッケージ／AW提供／2021
Ginger&Company 社が作る高知産の生姜を使用したジンジャーシロップ peligro（ペリグロ）のボトルにアートワークを提供しました。小ロットで作り、季節ごとに生姜の味わいが変わることを大切にしているので味の違いを表現するために4種類制作しました。

江上秋花

Akika Egami

アーティスト

自然物や生き物など、自分の中で心を惹かれる物や情景から着想したドローイングを元に、刺繍やニット、染めなどのテキスタイル表現を用いて制作しています。細かな手仕事からなる繊細さと大胆な形や色遣いによる強さなど、相反する表情が同居する事で新たに生まれる魅力を大切にしています。今後も作品の展示をしていきながら、セットやディスプレイなど装飾的な仕事に関われたら嬉しいです。

1993年東京都生まれ。東京藝術大学デザイン科在学中から布を使った作品を制作。同大学院修了後、テキスタイルのアート作品を制作しながら、アクセサリーのブランドをスタート。

Mail　　　　egamiakika@gmail.com
Twitter　　　@egamiakika
Instagram　@egamiiiiii（アート）
　　　　　　@akikaegami（ジュエリー）

Genreless

「トラ」個人制作／テキスタイル／AW／2022
大きなソファーに座る優雅な虎です。虎の模様の感じや色の組み合わせなどを楽しんで頂きたいと思い制作しました。

「山が見える部屋」個人制作／テキスタイル／AW／2021
大きな窓から山々が見える素敵な部屋を思い浮かべて制作しました。色や形の組み合わせを楽しんで頂きたいです。

Q. 好きな言葉は？

「lagoon」個人制作／椅子／AW／2018
普段描いている平面が立体として形になった時、どんな表情になるのかという事に興味を持ち、イラストレーションを立体にするというテーマで、絵からテキスタイルを起こし椅子を制作しました。様々な色や形を持つ珊瑚をモチーフにし、その美しさとあたかも海底に座っているかの様な世界を表現しました。

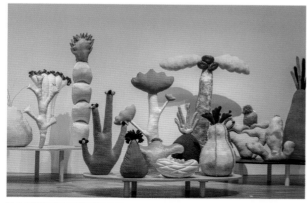

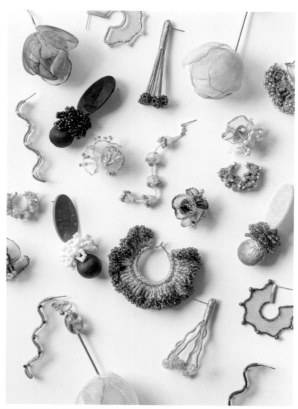

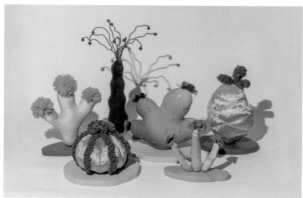

「植物園」個人制作／オブジェ／AW／2020〜2021
植物をモチーフに、植物が持つかわいいけど奇妙だったり毒々しい色や形の面白さをテーマに制作しました。

「EGAMI AKIKA」個人制作／アクセサリー／AW／2020〜
2020年12月からスタートしたアクセサリーブランドです。イベントなどでの販売の他に、衣装提供などもさせて頂いています。

A. なんかいい感じ

苅田梨都子

Ritsuko Karita

ファッションデザイナー

1993年岐阜県生まれ。母が和裁士で幼少期から手芸が趣味となる。家庭科高校に進学し衣文化を学ぶ。バンタンデザイン研究所卒業後、21歳より梨凛花を6年間手掛ける。現在は自身の名を掲げたritsuko karitaとして活動中。主に衣類をデザインし、ブランドのコンセプトである「余白や温度・生活とリズム」について日常を交えながら提案している。2022年より母校にてファッションデザインの講師としても勤務。

日常で見たもの感じたものを自分が解釈すると、どのような作品・衣服になるかいつも自分を試している。建築や美術、インテリアも好きで普段から摂取しており感覚的な部分を反映させている。映画鑑賞が自分自身との対話的なもの。特にフランス映画の素敵な色遣いは自然と影響を受けている。今後はジュエリーや香りものの展開も始まります。メインは衣類ですが、生活や纏う物について別の角度からもアプローチしていきたいです。

Mail ritsukokarita@gmail.com
Instagram @ritsuko627 個人
 @ritsukokarita_official ブランド

Genreless

Q. 好きな映画は？

「2022AW collection」個人製作／衣服／D／2022
「The wind hits skin」と題した本コレクション。「冷たい風が肌に当たる感覚」を追求し静かなトーン、ひんやりとさせた色遣いで表現。服飾資材の金具やシルバーのボタンをジュエリーに見立て、使い勝手の良いブラウスに用いた。インナーはウールのカットソー。

PH. Kaori Akita

「2020AW collection plain」個人製作／衣服／D／2020年
ritsukokarita ファーストコレクション。初回ということでライン分けをして製作。撮影も plain と rich と別で発表。plain は「淡白であっさり、さり気ないリズム漂う日常着」として提案。鎖骨周辺をくり抜いた程よく上品に肌見せしたブラウスとサイドにリボンがついたイージーなスラックス。
PH. Kaori Akita

「2020AW collection rich」個人製作／衣服／D／2020
こちらは rich ライン。シーズンテーマは「Smooth Contour　なめらかな輪郭」。ゴブラン風の生地に花柄のオリジナルテキスタイル。ガラス戸から覗くぼやけた花柄のカーテンがアイデアベース。福岡に出張中、散歩していたところ見かけたもの。アイテムはジャンプスーツ。メンズライクでハンサムなパンツスタイルを、前あてのシフォンで隠しながら見せることで絶妙なバランス感を。
PH. Kaori Akita

「2022SS collection」個人製作／衣服／D／2021
ファーストコレクションで製作したドレスをベースに。シルエットを活かしたリネン素材で涼しげなドレス。22SS コレクションではその他に日本画家である小倉遊亀の絵画を眺めながら製作したオリジナルテキスタイルも。
PH. Kaori Akita

「2022AW collection」個人製作／衣服／D／2022
秋冬の枯れ木や景色をフィルム写真で撮影し、メッシュのインナーに。絵画や景色を纏うようなイメージで。ボトムスは louise という室内着ラインで発表しているサーマルパンツ。TPO に合わせて室内にもそのまま外着に着ても良いアイテムを提案している。
PH. Kaori Akita

A，「世紀の光」

島根由祈

YUKI SHIMANE

Yuki Shimane
デザイナー

しっかりスタイリングを考えておしゃれする楽しさと同時に、時々はおしゃれをサボっちゃ
おうという気持ちも肯定したい。やる気のない一日の始まりに何気なく手に取った服でも
自信を保てて、気持ちを支えてくれるような服作りを大切にしています。

ロンドンのセントラルセントマーチンズ美術学校 BA ニット
ウェアデザイン卒業。在学中より複数のロンドンベースの
ブランドにて経験を積む。帰国後、国内ブランドでのアシス
タントを経て2016年秋より自身の活動をスタート。《どこか
繊細でノスタルジックな空気感をまとう しなやかで自由な
女性のためのデイリーウェア》をコンセプトに、得意とする
ニットのほかオリジナル素材を多く用いたアイテムを提案する。

- -

WEB https://yukishimane.com/
Instagram @yukishimane_

Genreless

「Bishop Sleeve Knit top」個人ブランド／アパレル／AW／2022
ベロアのようなしっとりとした手触りのモール糸で編まれた身頃に、とろみのある生地の袖、カフスからのぞく綿麻のレースなどこだわりを詰め込んだトップス。2017AWシーズンに発表以降、
毎秋冬の定番として継続展開していましたが、2022AWシーズンにて一区切り。また新たにブランドアイコンとして愛されるようなアイテムを生み出せるよう思案中です。
PH. 野口花梨

Q. 好きな映画は？

260

「Fringe Handknit Pouch」個人ブランド／ポーチ／AW／2022
ニット商品を生産する中で、1着分にも満たない半端な量の糸が残ってしまうことがあります。その残糸を使用して1点ずつスタジオにて編み立てたニットポーチ。ブランド活動をする中でうまれたものを、出来る限り無駄なく活用する取り組みです。ジャカード柄のあいだを渡った糸をハンドカットしスチームで整えフリンジにしています。

「22AW collection」個人ブランド／アパレル／AW／2022
2022AWコレクションより。ニットのデザインには、糸、素材、編む際の力の強さ（テンションの強弱）、針の太さなど様々な選択をかけ合わせ試行錯誤する楽しさがあります。この一枚の写真の中にも、ハンドニット、クロシェ、ブレーティング、スカラップ、ダブルジャカードなど多様なニットの技法が詰め込まれています。
PH. 長田果純

「22AW collection」個人ブランド／アパレル／AW／2022
2022AWコレクションより。『entwined（絡みつく）』というシーズンテーマを掲げ、「人生は一本の糸のように地続きで、出会ったすべてのことが時間をかけて絡み合っていく。それをもくもくと形に起こしていく」ことを意識しながら制作しました。蔦のようなモチーフや、長い毛足が絡み合ってテクスチャーを生むブークレ糸を使用しています。
PH. 長田果純

「Jacquard Knit skirt」個人ブランド／アパレル／AW／2022
2019AWシーズンに発表した古い洋館の壁紙をイメージしたジャカード柄のニットスカート。裏地が左右分かれていて動きのあるシルエットが生まれます。ジャカードニットにはウールナイロン糸、モール糸を使用し奥行きある柄表現に。
PH. 野口花梨

A.「落下の王国」

清水美於奈

Miona Shimizu

Textile artist

私にとって布を《絞る》という一貫した行為は、同じ動作を永遠に繰り返していく工程の中で、自分と向き合い、自分以外と向き合い続けることです。今後も布素材や絞り技法に寄り添いながら、工芸やアートを追求して制作に取り組んでいきたいと思います。

1996年大阪府生まれ、神奈川県在住。絞り染め技法の基本所作である、「くくる」「ぬう」「たたむ」。これらの手法に、布の特性を取り入れることで立体（凹凸）作品を制作している。絞りの連続性や絞るという行為そのものに興味を持ち、絞ることで浮かび上がる布の存在や痕跡を、記憶や感情と繋ぎ合わせるようにしてかたちづくっている。主に実用的な絞り染め作品の制作、アートワークなどを行う。

- -

WEB　　　　https://mionashimizu.com/
Mail　　　　mionashimizu.art@gmail.com
Twitter　　　@mionashibori
Instagram　@miona_shimizu

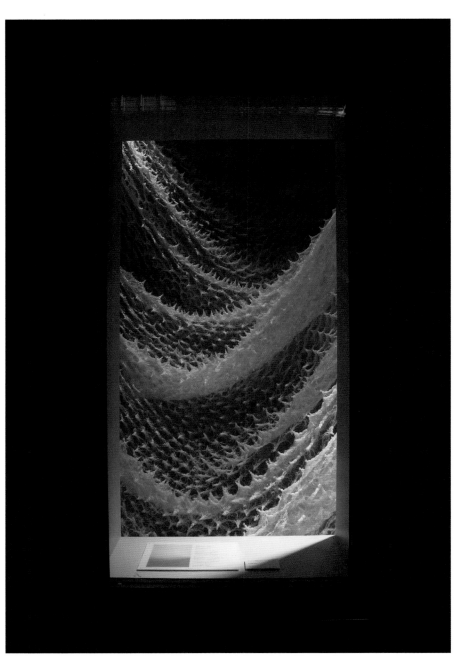

「見えるものと見えないものは、どこかで繋がっている」／インスタレーション／AW／2022
Bna Alter Museum《メタモールアルター市場vol.3》にて、3600×1800高さ5400（mm）の展示場にインスタレーションを行なった。（コンセプトはホームページ参照）室内と室外の両側から鑑賞可能で、室外の窓枠からは平面的に捉えることもでき、展示場の内と外で2面性の表現を試みた。
PH. 岡はるか

Q. 休日の過ごし方は？

「shibori 粒 / accessory」／アートピース／AW／2018
豆絞り（豆入れ絞り）から影響を受けて生まれたシリーズ。1枚の布で完成しており、透過
性が高い薄い布を使用しているので軽さが特徴的。飾って置いたり、耳にも身につけられる
作品。

「shibori 包」／アートピース／AW／2020
1枚の布で完成しており、輪っか状の布に絞り（粒）を加えることで、絞り特有の伸縮性を生
み出した。伸縮性により様々なものを包み込むことができて、自立するのでそのまま飾ってお
くことも可能。

「shibori 歪」／アートピース／AW／2021
杢目絞りから影響を受けて生まれたシリーズ。1つの輪になっていて、絞りの凹凸とそれによっ
て出る模様が特徴的な作品。オブジェとして飾ったり、絞りの影響で布が簡単に丸く曲がる
ので、首に巻いたりして身につけることもできる。

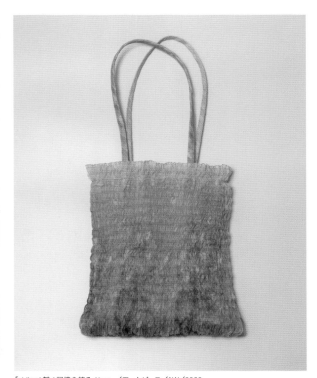

「shibori 皺 / 記憶を絞る / bag」／アートピース／AW／2020
記憶を絞るシリーズは、自身で撮った写真を布にうつしてその布を絞る。布上にうつった写真
を絞ることで、写真の中の鮮明な記憶を曖昧にして浮かび上げる。思い出せそうで思い出せ
ない、見えそうで見えない、そんな曖昧で心地いい記憶の存在を絞ることで表現している。

Genreless

A. 長い休日がとれた場合は、3～4日ほどかけて登山に行きます。

橋口賢人

Kento Hashiguchi

バッグデザイナー

バッグブランド「KENTO HASHIGUCHI」デザイナー。
京都工芸繊維大学 デザイン経営工学課程 卒業。2015年
大学在学中に独学でバッグ製作を開始。2018年 京都左
京区にアトリエを開設。「KENTO HASHIGUCHI」を立
ち上げる。2021年 アトリエを京都円町に移転。

バッグをファッションとプロダクトの中間と定義し、外出時以外の居住空間においても意味を持つものづくりを目指している。デザインは極力シンプルに削ぎ落とし、その中に個性を持たせるよう努める。コレクションライン、クラシックライン、コラボレーションの3種類の展開を持つ。

WEB http://www.kentohashiguchi.com/
Mail info@kentohashiguchi.com
Instagram @kentohashiguchi

Genreless

「BLOCKS 001/002」個人制作／バッグ／AW／2022
blocks（積木）と childhood（童心）をテーマとしたコレクション。ものづくりの原点的楽しさ、面白さを重視し、あらゆるしがらみから解放された作品制作を目指す。
PH. Akihiko Kase

「olden」個人制作／バッグ／AW／2016
普遍性をテーマとした「CLASSIC LINE」作品の一つ。昔の学生カバンを現代の通学通勤に使用できるようにリデザイン。全体的にシンプルに仕上げつつ、中心の金具が特徴的なデザイン。ブランド初期から存在し、現在も人気な作品の一つ。

「shopper bag」個人制作／バッグ／AW／2017
普遍性をテーマとした「CLASSIC LINE」作品の一つ。紙袋から着想を得て作られたバッグ。持ち手の細さによるすっきりとした見た目とタフな強度を両立させた。

Q. 好きな映画は？

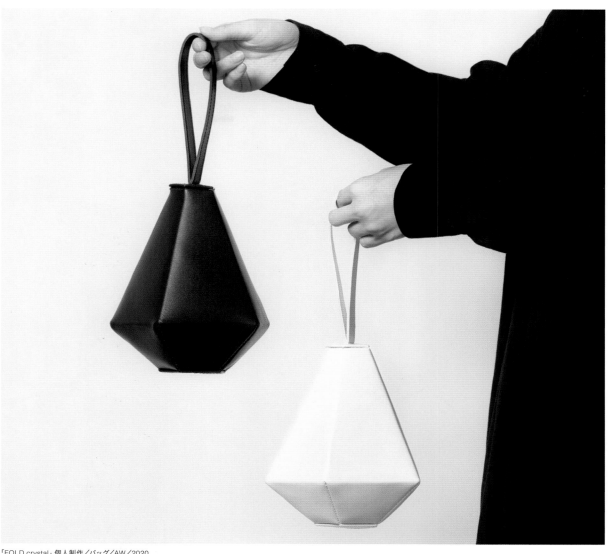

「FOLD crystal」個人制作／バッグ／AW／2020
「折り（-FOLD-）」をテーマとしたレザーのコレクション。彫刻刀を使用し、革の裏側を彫り、折り目をつける。縫い合わせでは出ないエッジの効いた角が出るのが特徴。

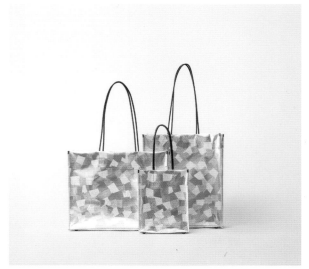

「銀引箔 shopper bag」×伝統工芸士／バッグ／AW／2022
京都西陣の伝統工芸士と共同開発したバッグ。着物の帯にも使用されている伝統技法「引箔（HIKIBAKU）」を用い、現代のバッグとして取り入れやすいデザインに仕上げた。

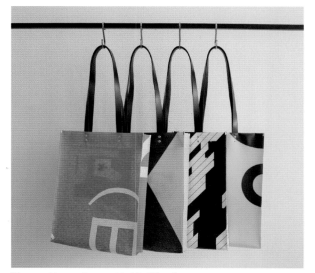

「Kyotographie tote」×Kyotographie／バッグ／AW／2022
「京都国際写真祭 KYOTOGRAPHIE/KG+」にて過去に使用された印刷物（ターポリン）を使用したトートバッグを製作。サイズは大判な写真集でも2、3冊入るサイズ感に仕上げた。

A．「インターステラー」「リップヴァンウィンクルの花嫁」

門馬さくら

Sakura Momma

アーティスト

1995年東京うまれ。武蔵野美術大学工芸工業デザイン学科テキスタイル専攻卒業後、渡仏。エコール・ルサージュにて刺繍を学ぶ。2022年東京藝術大学大学院先端芸術表現専攻修了。オートクチュールに使用されるリュネビル刺繍という技法で立体作品から装身具、アートプロダクトまで制作している。CHANEL ベストサヴォアフェール選出、メトロ文化財団賞受賞。

- -

WEB　　　　https://www.sakuramomma.com/
Mail　　　　sakuramomma@gmail.com
Instagram　@monmaaaaa

手数があっても透明感のある軽さを意識して刺繍しています。日本の文化や造形の歴史をリサーチしていくと、現代の自分に通づる感覚があることに気付き、作品のコンセプトが決まります。作品のテーマとなるのは、身体装飾における纏う、隠す、守る、といった行為についてです。アート作品の刺繍とともに、アーティストへの衣装制作、提供も行っています。

<div style="text-align:left">Genreless</div>

「What to believe,what to pray #001」個人制作／ヘッドピース／AW／2020
コロナ禍に制作した架空の祭りをテーマにした作品。自分の精神を保つために他人に対して攻撃をするのは形だけの祭りをしているように見える、というコンセプト。編み笠とフェイスシールドが組み合わさっている。
PH. Solène Ballesta

Q. 好きな言葉は？

「SHISEI」個人制作／立体作品／AW／2022
柄やデザインが刺青をする意味ではなく、いかに痛みに耐えたかというこういう行為こそに意味があるという日本の刺青の歴史からくる日本人の刺青・タトゥーへの視点をテーマに制作した作品。作品に光を当てて投影することで柄が見える。
PH. satomiki

「Masks can't hide our faces」個人制作／立体作品／AW／2021
顔を隠して会話することができる世の中になったが、果たして顔は隠れているのか？というインターネットの匿名性の脆弱さについて問うた作品。能面を刺繍で制作した。
PH. Solène Ballesta

「What to believe,what to pray #002」アーティストrhyme MV「夢の途中」／ヘッドピース／AW／2021
#001よりも、着用した人の動きに広がりがあるように制作した。
PH. Solène Ballesta

川村あこ

Ako Kawamura

LAND主宰 / フローリスト

横浜生まれ。2018年独立し、「どこか遠く、名もない場所」をイメージコンセプトに、生花を取り扱うブランドLANDを立ち上げる。花束やアレンジメント製作の他、ブランドカタログ・雑誌広告の撮影スタイリング、店舗・イベントの空間ディスプレイなど、オーダーメイドで手がける。東京都目黒区にてアトリエ兼ショップをオープン中。

LANDという屋号は、様々な国のエッセンス、テイストをミックスして、国籍のない架空の地のイメージを花で表現できたらと思い名付けました。深みのある色やユニークな形のお花を組み合わせ、美しさの中にどこか毒っ気のある世界観を作ることを意識しています。チームで一つのビジュアルを作る事が得意なので、今後も異業種の方と協業し、クリエイションを行なっていきたいです。

WEB　　　　http://www.land-flower.com/
　　　　　　https://land-flower.stores.jp/
Mail　　　　info.land2018@gmail.com
Instagram　@land_akokawamura

「sugar me / Flower in Anger」sugar me／MV／花のスタイリング／2020
色気と強さをあわせもった自立した女性像、そして自分と向き合い、怒りという感情を自覚する時を花で表現しました。強い色味、なめらかな質感、曲線美をもつ生花と、刺々しく乾いた質感の花をセレクトしました。
DI. Yuji Okuda、Assistant Director. Yuyon、ST. Yuji Jinno、Costume. Bernet、ロケ地. 松本市梓川ふるさと公園、協力. 松本市、松本観光コンベンション協会

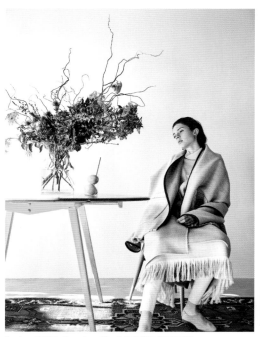
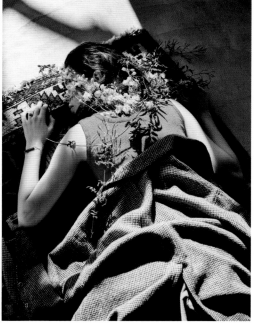

「amiu.c 19AW look」amiu.c／ルック撮影装花／AW／2019
女性らしさもありつつ、芯があって自立した女性像を感じるamiu.cのお洋服たち。秋冬の質感と、媚びない女性らしさをもつ花たちをセレクトしました。

Genreless

Q. 好きな映画は？

268

「資生堂Snow Beauty FAN CLUBコンテンツ」資生堂／WEB／ST／2021
ブランドファンサイトのコンテンツ、FLOWER LETTERにて、季節のお花を紹介。ブランドのテーマカラーと季節感を表現しました。
PH. koichi tanoue, ED. ako tsunematsu

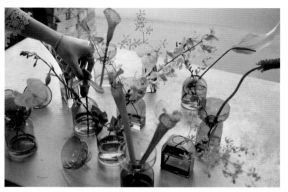

「amabro TWO TONE VASE」amabro／WEB／ST／2020
商品紹介のページにて、花のスタイリングを担当。カラーガラスの涼しげな質感、豊富なカラーバリエーションにあわせて花をセレクトし、生け方のポイントなどもレクチャーしました。

「wedding」個人のお客様／ウェディングパーティー装花／AW／2019
カジュアルな雰囲気がお好きだったお二人のパーティー装花。ユニセックスなイメージの花と、様々な種類のたっぷりのグリーンを使って装飾しました。

「artwork」個人制作／オブジェ／AW／2021
初夏の花、海の生物。自然物の造形、質感の組み合わせが面白く、一つのオブジェのようになりました。

「artwork」個人制作／オブジェ／AW／2020
お花1本でももちろん美しいのですが、組み合わせることでひとつの世界観がうまれます。強いパワーを秘めた夏の花。強さの中に繊細さと個性が光ります。

YUKA SETO

Yuka Seto

植物の "生きていくために必要でそうなった色やカタチ" に魅力を感じています。とても静かな美しさを持った種や莢を、そのままモダンなオブジェに変換することで植物自体のデザインに注目してもらえるきっかけになりたいと願っています。人々がその美しさに気がつくことが、人だけではなく、回り回って地球全体のしあわせに繋がるのではないかと考えています。

植物の造形の美しさや面白さを伝えるオブジェ作品を制作しています。空間デザインを学び、機能美を追求していくうちに、植物の造形の中に自身が追い求める美しさの全てを感じ、現在の活動に至ります。京都や上海などで個展開催の他、レストランや事務所・個人宅など、それぞれの空間に合わせた制作に取り組んでいます。

WEB　　　　http://yukaseto.com/
Mail　　　　info@yukaseto.com
Instagram　@yukaseto_

「of life 5コset」個人制作／オブジェ／AW／2022
種は、植物の一番最初であり、一番最後。"受け継がれていく命の経路"を、コンセプトにしています。5つのオブジェを組み替えて楽しんでいただけます。

「of life」個人制作／オブジェ／AW／2022
作品を作りながら、同時に余白を形作るイメージを持つことで、オブジェを置いた空間も美しく見えるように意識しています。

「of life」個人制作／オブジェ／AW／2022
植物と真鍮という素材を用いることで、年月と共に変化していく美しさを体験していただけます。

「of life」個人制作／オブジェ／AW／2022
特別に YOHEI KIKUCHI によるモルタルの台座で制作した作品。よりスタイリッシュな印象が生まれます。

A.　野草図鑑や樹皮図鑑を片手に散策

新島龍彦

Tatsuhiko Niijima

造本家 / 有限会社篠原紙工　制作チームリーダー

2014年に有限会社篠原紙工に入社。現在は制作チームリーダーとなり、チームの行く先を考え会社を動かすメンバーとして日々のできごとと向き合っている。造本家としての個人制作においては、物語を紙に宿して形作ることを造本と捉え、大学時代より活動を続けている。会社としての仕事と個人としての仕事を分けるのではなく結びつけながら、本を作り続けている。

WEB　　　　https://tatsuhikoniijima.com/
Mail　　　　tatsuhikoniijima@gmail.com
Instagram　@book_tailor

デザインから紙選び、造本設計・制作までを一貫して行う本作りを最も得意としています。大切にしているのは、本を作りたいと願う人の想いと誠実に向き合うことです。完成した本だけでなく、本が生まれるまでの過程にこそ本づくりの醍醐味があります。その感動を多くの人に知ってもらうことが、「本を作りたい」と思う人を増やし、これからの本の在り方を作ってゆくのだと信じています。

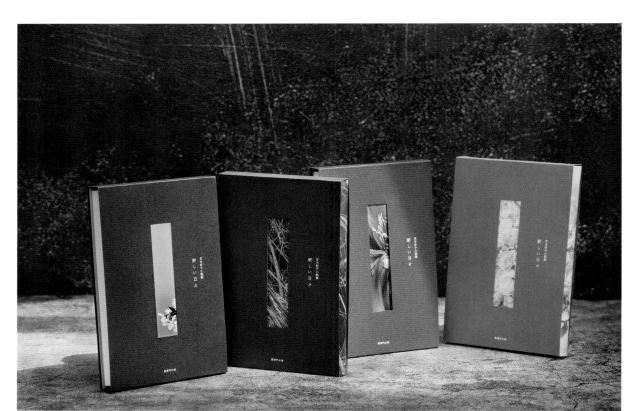

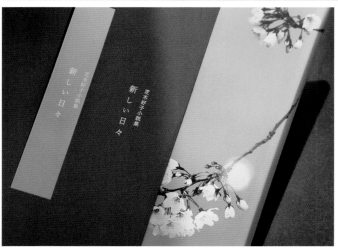

「芝木好子小説集　新しい日々 通常版」書肆汽水域／小説／造本／2021
戦後の女流文学を代表する作家・芝木好子の没後30年の節目に刊行された小説集。花の咲き頃、散り際、枯れた姿など、花の一生のそれぞれの姿を肯定するような写真を表紙に用いることで、「読み終えた時に女性の一生を感じられる本にしたい」というクライアントの想いに応えました。

PH. 馬場磨貴

Genreless

Q. 休日の過ごし方は？

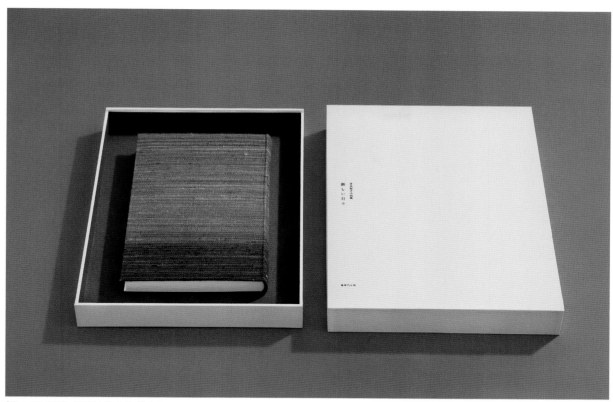

「新しい日々 特装版」書肆汽水域／小説／造本／2021
著者の芝木好子と染織家である志村ふくみの繋がりを偶然にも知ったことから、導かれるようにして生まれることとなった特装版。アトリエシムラ制作の草木染めの織物を表紙に用いることで、芝木好子作品に登場する女性の深みある一生を表現しています。
PH. 馬場磨貴

「石原弦詩集『聲』」あさやけ出版／詩集／造本／2020
岐阜県串原で養豚を営む詩人、石原弦の第一詩集。地に足の着いた土の香りのする詩。養豚場の壁の模様を表紙に用いることで、石原さんが向き合ってきた、詩を書くことと養豚を営むことを両立することの複雑さを本に宿し、表現しています。
PH. Masaki Ogawa

「石原弦詩集『石』」あさやけ出版／詩集／造本／2020
当初は『聲』を作る予定しかありませんでしたが、制作する中で提案したあるレイアウトをきっかけに、石原さんが新たな詩を書き下ろし、この『石』は生まれることになりました。決められた筋書き通りのものづくりではない、生の想いをやり取りしたからこそ生まれた詩集です。
PH. Masaki Ogawa

池田彩乃

Ayano Ikeda

詩人 / デザイナー / 遊びを思いつくひと

2010年、私家版の詩集の制作をはじめる。2020年の企画「星渡りの便り」以来、手紙の形式でも詩を届けるように。2021年より企画「誕生日のための詩」をはじめたことにより、言祝ぐことを活動の真ん中に灯している。並行して2019年より「おめでとう」という屋号を持ち紙のものづくりのお手伝いにも取り組む。2021年ゆるやかに開業。2022年、出版業として「言祝出版」をはじめる。

- -

WEB　　　　　https://kotohogi-books.com/
　　　　　　　http://ikdayn.main.jp/
Twitter　　　　@i__ayano
Instagram　　 @ayano_ikeda_

なにもかも言葉にならないから、詩を書いています。ひとりとひとりで出会えるから、本の形がすきです。活動をはじめて十年少し経った今は言葉でしか叶えられない抱擁が確かにあると信じられるようになりました。デザイン業については、形のないものに似合う服を着せてあげたいという思いで取り組んでいます。姿形という最上の贈り物をたずさえてみんな良い旅をしてほしいです。

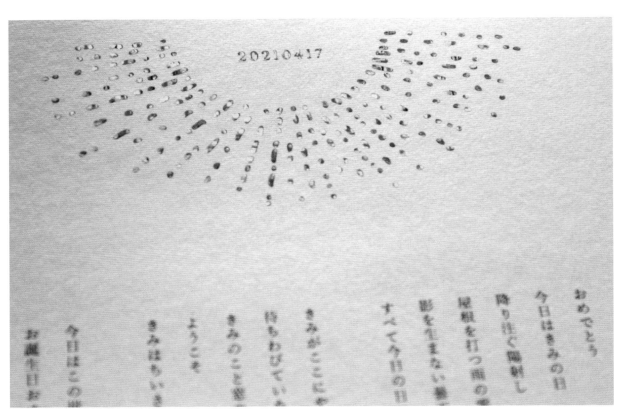

「誕生日のための詩」個人制作／詩／WR+AW／2021
指定日配達で誕生日当日にお届けするオーダーメイドの詩作品。箔押し部分のデザインは誕生日当日に降り注ぐあなたのための光をイメージしています。

「発光」個人制作／詩集／WR+AW／2015
現在も重版し続けている詩集。詩集がその手の中でまぶしくない光として在り続けられたらと願っています。

「観光記」個人制作／紀行／WR＋AW／2020
この星で出会った光について書いた7年分の言葉を一冊に束ねました。表紙には風合いのある再生紙を使用し、旅のお供にちょうどいいサイズに仕立てました。

「花が咲く頃の土」松本慎一（トナカイ）／詩集／D／2021
詩集の生まれをうれしく思う読者のひとりとして丁寧に向き合いました。言葉と沈黙の手触りを紙で伝えられたならうれしいです。

「流れ星のゆりかご」木彫り うまのはなむけ　物語 こじょうゆうや／DM／D／2021
ふたりの世界観に寄り添うことと紙で表現できる奥行きを大事に制作しました。

伊藤 紺

Kon Ito

歌人

WEB https://note.com/betadeii/
Mail itokonda915@gmail.com
Twitter @itokonda
Instagram @itokonda

著書に歌集『肌に流れる透明な気持ち』、『満ちる腕』（いずれも短歌研究社）。2022年バレンタインに合わせたチョコレートとセットのミニ歌集『hologram』（CPcenter）を発売。ブランドや雑誌への短歌寄稿のほか、ファッションビルのリニューアルコピーを担当するなど活動の幅を広げる。

自分の短歌は詩というよりは、歌だと思っています。歌には歌だけがもつ特別な力があります。リズムや音の気持ちよさだけでなく、不思議と心がもってかれるような力。その力を使ってなるべく平易な言葉でひとつの真実みたいなものを描きたいです。小さな本も大好きですが、大きな場所にも書きたいです。

「はい」とだけ送ってくるあなたの
すごくきれいな「はい」を見ている

『hologram』有限会社コンテンポラリープランニングセンター／ミニ歌集とチョコレートのスペシャルボックス／短歌／2022
東京・大阪・福岡・熊本で展開するカフェ＆ブックス ビブリオテークにて、バレンタインに向けて発売。「小さなミラクル」を制作テーマとし、見る角度で変わるホログラムのような心の輝きを短歌17首と詩4篇で表現した。

Genreless

Q. 好きな映画は？

ほんとうの意味で言葉が通じたから笑い声のなかで泣いてた

「無題」株式会社マガジンハウス／雑誌／短歌／2020
『BRUTUS』2020年11月1日号別冊付録「恋と、Pairs」に短歌を制作。今、恋を休んでいる人がもう一度恋をしてみたくなるような、運命的な出会いの喜び・感動を表現した。

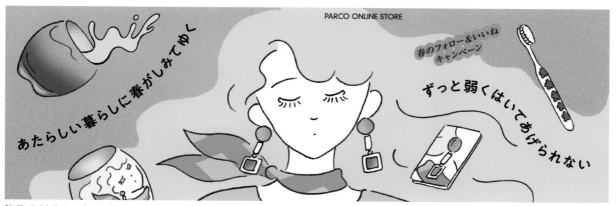

「無題」株式会社パルコ／バナー／短歌／2020
パルコオンラインストア「春のフォロー＆いいねキャンペーン」のバナーに短歌を制作。「新生活」をテーマに、エンパワメントを意識。春という特別な季節の到来によって訪れる明るい変化を表現した。

大事にする、ってなんだろう。
牛乳をすこし多めに注いであげる

「ひかりのうつわ」脇田あすか×伊藤紺／ミニポスター／短歌／2020
「ギフト」をテーマにした展示販売イベント「SPINNER MARKT-OUR GIFT-」に合わせて制作。タイトルと創作テーマはデザイナー・脇田あすかさんが担当。「ひかり」というテーマを受け、誰かを大切に思うことの素朴な希望を描いた。

A.「歩いても 歩いても」

八木映美と静かな実験

Amy &her quiet experiments.

音楽

一番に意識していることは、思考の邪魔にならないこと。即興BGM演奏では特定の時間を決めず、OpenからCloseまで、その場の空気、お客様の息遣いに合わせ、音や詩を選び演奏致します。芸術鑑賞は無音の中で、と意識される方が多くいらっしゃる印象なので、是非皆様に抽象的な楽曲を聴きながらリラックスした状態での芸術鑑賞を知って頂き、それが当たり前になる様、アピールしていきたいと考えております。

「美術館で聴く音楽」をテーマに即興BGM演奏や個展等への楽曲提供を行っている。無音の中で美術品と向き合うのではなく、抽象的な楽曲を聴くことで副交感神経を優位にし、リラックスしながら美術品を眺め、より深く思惟を巡らせて頂くことを目的に活動を開始した。メインアクトとしての演奏ではなく、あくまでもBGMとして、アートや空間を引き立てる為の音楽をひっそりと奏でる。

- -

WEB　　　　　https://amyandherquietexperiments.
　　　　　　　bandcamp.com/music
Mail　　　　　amytoshizukanajikken@gmail.com
Instagram　　@amyandherquietexperiments__

「Sound art Exhibition — 脈々と。Our life is in circle.」es quart／楽曲提供、壁掛けCDプレーヤーのコラージュ制作、即興BGM演奏／SD／2022
コラボレーションプロダクトとしてアートを鑑賞しながら音楽を聴ける壁掛けCDプレーヤーを制作し、発売記念イベントとして即興BGM演奏を行った。

「市川裕司展 —EARTHLING」市川裕司／楽曲提供、即興BGM演奏／SD／2021
リンゴを媒体に人間を表現し続ける市川裕司の個展に向け、楽曲を書き下ろし提供、そして最終日には即興BGM演奏を行った。

Q. 好きな言葉は？

「Sound art Exhibition 一音のない世界 What a quiet world.」Yoshiya Taguchi／即興BGM演奏／SD／2019
美術家 Yoshiya Taguchi とのコラボレーション展として彼のインスタレーション作品を中心にし、即興BGM演奏を行った。

「COGNA exhibition」Art gallery bar Salon Ada／即興BGM演奏／SD／2022
「思わず触れてみたくなる日常のなかの幻想」をテーマにアートを製作される美術家COGNAさんの個展にて即興BGM演奏を行った。

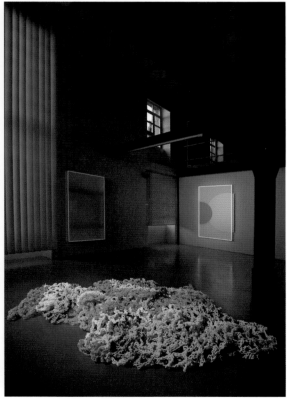

「レギーネシューマン個展 ―nuda_fluorescent light phenomena」／レギーネシューマン、楽曲提供／SD／2020
蛍光顔料を混入させた独自のアクリル板を使用し、絵画とオブジェとのあいだに位置する作品を制作されるドイツ、ケルン在住のアーティスト、レギーネシューマンへ楽曲を書き下ろし提供。CADAN有楽町で開催された個展にも使用された。

A.
幽
玄

古谷知華

Tomoka Furuya

ブランドデザイナー / 調香師

1992年生まれ。2015年東京大学工学部建築学科卒業。広告代理店で企業のブランディング・新規事業・商品開発を経験したのち、日本のクラフトコーラの生みの親である「ともコーラ」や、日本の里山植物をライフスタイル製品に活用する「日本草木研究所」等を自社事業として設立。歴史や土地の慣習等のリサーチに基づいた温故知新なコンセプトメイキングを得意とする。

- -

Mail tomos.craft@gmail.com
Twitter @tomokafuruya
Instagram @tomo_tomocola

なんとなく美しくてなんとなく面白いもの、は作りません。世の中に一目置かれる新たなビジョン及びコンセプト、強度とインパクトのあるクリエイティブ、そしてそれらを叶えるための「仕組み」までを設計します。そのために時には0からのサプライチェーン作りも。「何の為にやるのか?作ったものを見知りした人達が希望を抱いたり、熱狂できるカリスマ性がある企画なのか?」ということを嘘なく考えていきます。

「日本草木研究所」自社事業／サイト／CD／2021
日本の里山の可食植物について研究するライフスタイルブランド。
共同DI. 木本梨絵、PH. 立石従寛

木で酔う、
魅惑の森林旅行（トリップ）。

FOREST GIN

「日本草木研究所」自社事業／広告／PR+DI／2022
日本初の木の酒をプロデュース。
共同DI. 木本梨絵

「ともコーラ」自社事業／ブランドビジュアル／BI／2020
日本初のクラフトコーラブランドのトータルブランディング。

A.「余白」は余った白ではなく、充実した無である。

281

後藤あゆみ

Ayumi Goto

クリエイティブプロデューサー / Design PR

1990年4月大分県別府市生まれ。京都の美大を卒業後、IT×クリエイティブ領域のスタートアップ企業に入社。24歳で独立した後、デザイン組織のPR＆Branding専門家として活動。渋谷デザインフェスティバル「Design Scramble」などを主宰する。2022年、よいものづくりは明日を拓く「Featured Projects」を始動。2023年春に、デザインフェスティバルを開催予定。

- -

Mail info@ayupy.com
Twitter @ayupys
Instagram @ayupys
 @bouquettokyo

デザイン領域のPR＆Branding 専門家として「Design PR」という肩書きで活動していますが、私の仕事は発信するだけではなく、プロジェクトの企画や制作にもゼロから携わり、自身も作り手として手を動かして届けることにこだわりを持っています。今後もクリエイティブ領域の才能発掘に力を入れ、様々なデザインプロジェクトを立ち上げていきたいと思っています。

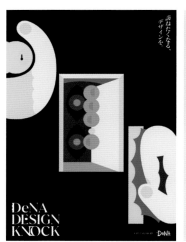
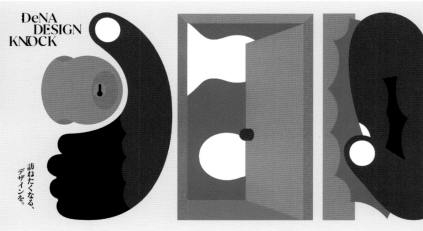

「DeNA DESIGN KNOCK」株式会社ディー・エヌ・エー／イベントキービジュアル／DI／2022
株式会社ディー・エヌ・エー主催、職種の壁を超えて"DeNAのデザイン"について対話するデザイントークイベント。"何度も訪ねたくなるような場を作りたい"という想いから、訪ねていただく際に開く〈ドア・ドアアップ〉がモチーフとして浮かび、MACCIUさんにご相談してビジュアルに落とし込んでいただきました。
D. Hayato Tanaka、C. Soichiro Ito、Key Visual. MACCIU (世界株式会社)

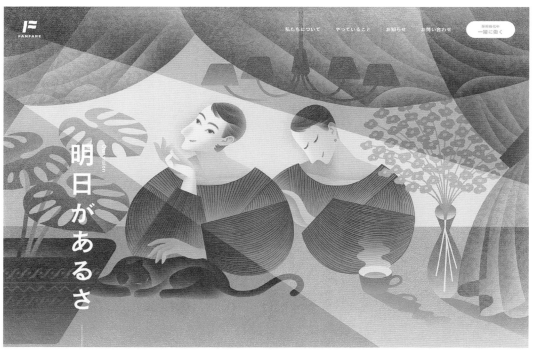

「Fanfare inc. Corporate Brand Renewal」ファンファーレ株式会社／コーポレートサイト等／DI／2021
エッセンシャルテック・スタートアップ企業「ファンファーレ株式会社」のコーポレートブランドのリニューアルを行いました。矢野恵司さんのイラストを通して、当たり前の日常・明日が続くことの素晴らしさや安心感を表現しました。
I. Keiji Yano、Web Design. Ryo Nakae、Development. Takayuki Komatsu

Q. 休日の過ごし方は？

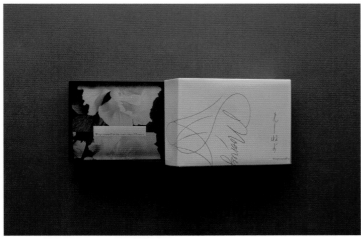

「mooneyo」株式会社chicken&hen ／ブランド立ち上げ／BI+DI／2020
花の美しさと思い出に包まれて、新しい花体験を。花びら染めを活用したご自愛ライフスタイルブランド「mooneyo（もーねよ）」のブランディング・ディレクションを担当しました。
Owner. Chison Russell、Product Direction. Nami Shimouma、D. Miori Takeda

「Design Scramble」株式会社ディー・エヌ・エー／デザインプロジェクト／PR／2018〜2022
渋谷を舞台にしたデザインフェスティバルの開催をはじめ、クリエイターマーケットやステイホームを彩るポスター販売、参加型の音声番組など、さまざまな活動を通してデザインやものづくりの魅力を伝えるチャレンジをしてきました。
共同PR. Sonoka Sagara、D. (2019) Miori Takeda、Logo Design. Shinpei Nakaya

「Design Scramble Cast」株式会社ディー・エヌ・エー／音声番組／PR+DI／2020〜2021
だれかの気づきを、みんなの気づきに。憧れのクリエイターさんと対話できる参加型の音声番組「Design Scramble Cast」。
共同PR. Sonoka Sagara、I. Ikki Kobayashi、SD. Kiyomaru Togo

A. 自然の中を歩いて造形美探し・建築巡り・ノスタルジー散歩

haconiwa が目指す
未来のハナシ

世の中のクリエイティブを見つける、届ける「haconiwa」

haconiwaは、2011年にWEBメディアから始まりました。WEBやコンテンツ制作を行う株式会社RIDEのデザイナーや編集・ディレクターが集まり、最初は自分達が好きなモノコトを発信するWEBメディアでした。発信を続ける中で、好きなモノコト＝世の中にあるクリエイティブなモノコトだということが明確化し、2019年にコンセプトを「世の中のクリエイティブを見つける、届ける」にリニューアルしました。現在は3名のメンバーで運営しています。

"世の中にあるクリエイティブ"と謳っていますが、それは大げさなものではなく、日常の中にあるクリエイティブ全般を指しています。私たちの身の回りにはクリエイティブなモノコトがたくさん埋もれていて、職種や仕事内容に関わらず、クリエイティブな視点を持つこと、想像性を持つことで、日々の暮らしをもっと楽しくできると考えています。それはデザインや機能といった形あるものだけに限りません。コンセプトや背景、考え方など無形なものにも目を向け、これまでにない創造性をクリエイティブと捉え、発信することで、多くの方に知ってもらえたらと活動しています。

そのような活動の中で、たくさんのクリエイターに出会いました。日常の中にあるクリエイティブ全般を取り上げているので、クリエイターの方も多種多様。デザイナーやイラストレーター、フォトグラファー、現代アーティスト、クラフト作家……など。有名・無名も関係ありません。クリエイターの感性や想いに触れ、「クリエイターの活動をもっと盛り上げていきたい」「クリエイターの可能性をもっと引き出し、広げていきたい」「クリエイティブを世の中に増やしていきたい」と思うようになり、現在は、WEBメディア運営に加え、クリエイターネットワークの運営、プランニング、ディレクションなどクリエイティブファームとしての活動も行っています。

人が交わることで生まれる創造

コンセプトリニューアルと同時期の2019年にはじめたのが、クリエイターネットワーク「haconiwa creators」です。エージェントではないので、あくまでも小さなコミュニティをイメージしていただけたらと思います。現在85名の方が参画してくださって、2022年10月には参画している33名の方と合同展を行います。

クリエイターネットワーク構想については、活動の中でクリエイターの感性や想いに触れてきたこととお伝えしましたが、最初のきっかけは、クリエイターへのインタビュー取材が大きかったかもしれません。クリエイターは、フリーランスで働く方も多く、会社に所属していないので相談できる相手が少ないという話を度々耳にしました。ちょっとした悩みや不安を聞き、この前お話を聞いた方は、こんな風にしていたよ、と取材で聞いた方の話を共有したりしていました。そんなことを重ねていくうちに、少しお節介かもしれませんが、クリエイターの方々を繋げるサポートができたらなと思ったんです。

また、さまざまなクリエイターと一緒にお仕事をする機会も増えるにつれ、一人の力でも十分創造的ですが、複数の方が交わることで、みんなが想像もしていなかった新しい何かが生まれる、クリエイター本人も気付けていない可能性を見出すことができる、そんな機会に立ち会うこともありました。同業種のクリエイター同士、異業種のクリエイターの交わり、あるいはお仕事で発注をくれるクライアント、ファンの方、いろいろな方との交わりで、新しい可能性を広げることやクリエイティブを増やすことができたらと思いました。

クリエイターの力を信じる人を増やす

クリエイティブファームとしての活動は、自主的な活動もありますが、haconiwaのメンバーが3名と少ないこともあり、クライアントワークが多くなっているのが実状です。もちろんお仕事なので、クライアントの想いに沿って進んではいきますが、私たちにご依頼をくれるクライアントの方々は、クリエイターの可能性を信じていたり、応援してくれたり、クリエイターと一緒にやりたいと仰ってくれる方が多いので、非常にありがたく、そして、クライアントとクリエイターで一緒に作り出せることを楽しませてもらっています。

ご相談としては、具体的に実施したい内容が決まっていることもありますし、目的やコンセプトに沿って、実施するサービスや企画内容をご提案することも多いです。目的や世界観に合わせて、さまざまなクリエイターをご提案していて、私たちは、企画立案、全体のディレクション統括を行います。

関わっている人々が一緒になって、想像ができなかったところまで可能性を見出したいと思うので、まだまだ理想的な姿までいけていないこともありますが、これからも探りながら、高め合っていきたいです。デザイナー、イラストレーター、フォトグラファーといった、一般的にも身近な肩書きの方とのお仕事がどうしても多くなりがちですが、もっと肩書きにとらわれない、たくさんの方々を巻き込みながら創造することが増えれば、これからの世の中がより面白くなるのではと思うんです。

そのために、さまざまなジャンルのクリエイターを広めること、クリエイターの力って本当にすごいと感じていただくこと、クリエイターの力を信じる人を世の中に増やすこともやっていきたいなと思います。

メディアからはじまったわけですが、私たちができることを模索して、違う形になってもその想いは持ちながら、クリエイティブがつくる楽しさの循環を目指し、生み出す、見つける、届ける活動ができたらと思っています。

U35つくるひとたちの可能性を広げたい

そして、その活動の一環がこの書籍に繋がるのかなと思っています。

haconiwaでは毎週、注目のクリエイターを紹介していて、そこでは性別・年代・ジャンルを問わずにご紹介していますが、今回の書籍では35歳以下のつくるひとたちに限定させていただきました。年齢で制限をかけることの意味は悩みましたが、活躍されている方々は、35歳を超えた方が非常に多いということが書籍を制作する段階で見えてきました。もちろん経験というものは代え難いものであり、非常に大切なものであることは理解しています。ただ、若手で良い作品を制作されている方でも、まだまだ知られている機会が少なく、活躍できる場が限られているなと感じていました。多様性の時代ではありますが、若い方々の何か少しチャンスになるのであれば、それは私たちができることの一つでもあるように思いました。年齢を区切ったことを全員にご理解いただくのは難しいと思いつつ、今回は若い方々の活躍を増やすこと、若い方にバトンを渡すことをやっていきたいと思いました。

掲載する方のジャンルは問いませんが、今回はお仕事を依頼する人が検索しやすいように、カテゴリを分けて掲載しています。近い未来、肩書きにとらわれない働き方も増えてくる気はしますが、今回は検索しやすさでそのようにさせていただきました。そして、なにか広い定義でつくるひと全般を表したいと思い、今回は書籍名を「つくるひと」と表記させていただきました。

クリエイティブの価値をわかってくれる人を増やすこと、つくるひとを愛する社会・世界を広げること、そして未来へ繋げること、それは私たちの夢であり、この書籍へと繋がる想いです。

自主企画

世の中がちょっと楽しくなるような取り組みを、さまざまなジャンルのクリエイターと共に創作しています。

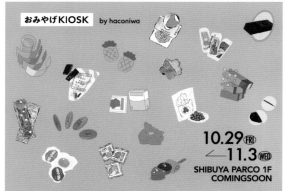

「おみやげKIOSK」自主企画／ポップアップストア／ DI+D+ PH+C ／ 2021
全国のかわいいおみやげを毎週ピックアップして紹介するコーナー「おみやげクリップ」初のポップアップストアを東京・渋谷パルコ1階COMINGSOONに期間限定オープン。これまでに紹介した200を超えるお土産から17種をピックアップ。4名のイラストレーターにピックアップしたお土産を描いていただきました。
I. Aki Ishibashi、神崎遥、Johnnp、小森 香乃

「Super Market」自主企画／展示（リアル＋WEB）／ PM+DI+P ／ 2022
haconiwa creators に参画しているクリエイター33名と開催する企画展示。生活に欠かせない身近な存在でありながら、普段見落としがちな美しさや面白さが溢れているスーパーに、haconiwa が大切にしている想いを結び合わせ、「Super Market」をテーマにWEBとリアルで開催する。（2022/10開催）
メインビジュアル AD. 齋藤拓実、D. 柏崎桜

WORKS

「ドレメル フィーノプロモーション」ボッシュ株式会社／
WEB・コンテンツ制作、ワークショップ／ PM+PL+DI+P ／ 2017 〜
ロータリーツール世界 No.1 メーカー DREMEL ブランドが開発した、ペン型ミニルーター
「ドレメル フィーノ」のプロモーションを企画から実施まで担当。特設サイトの WEB 制
作、コンテンツ制作、ワークショップ実施など。様々なジャンルのクリエイターと協業し、
WEB とリアルを立体的に使った、プロモーションを展開しています。

「ボッシュと 10 名のイラストレーター展」ボッシュ株式会社／
展示／ PM+PL+DI+P ／ 2019
ボッシュブランドの認知拡大施策として、ボッシュの製品・サービスを 10 名のイラストレー
ターに描いていただき、展示を実施。イラストレーターに楽しく描いていただくことで、
自動車分野や電動工具分野などを一般の方に視覚的に伝える施策としました。
メインビジュアル I. 一乗ひかる

「みんなのミュシャ展　コラボグッズ」株式会社日本テレビサービス／
プロダクト／ CD ／ 2019
展覧会「みんなのミュシャミュシャからマンガへ─線の魔術」とコラボレーションし、オ
リジナルグッズを制作。ミュシャの魅力を最大限に活かしながら、3 クリエイター・企業
に協業いただき、お菓子、靴下、トートバッグの 3 商品を制作しました。

「Adobe Creative Cloud Japan Instagram 公式アカウント」Adobe ／
Instagram ／クリエイターキュレーション／ 2021 〜
日本で活躍するクリエイターのサポートと、クリエイターがインスピレーションの元とな
るような作品を紹介したいという目的のもと、Adobe Creative Cloud を使用している
日本のクリエイターの作品を紹介しています。

「クリスマスマーケット」株式会社阪急阪神百貨店／マーケット／ PM+PL+DI ／ 2019
阪神梅田本店にて、23 のクリエイターやブランドが集結したクリスマスマーケットを開
催。3 階から 7 階までフロアごとに「Gift」「Art Decoration」「Dress Cord」「Relax」
「Green」といったテーマを設け、プレゼントする相手やシーンにあわせて楽しめるアイ
テムをセレクト。
メインビジュアル D. 野田久美子、ST. さかのまどか

「玄繋屋・OKAYU SOUP」株式会社ツナギ／
ブランディング、WEB・グラフィック制作、プロダクト／ PM+PL+CD+P ／ 2022
日本のお米づくりの文化を守り、おいしい、そして、からだに良い商品をお届けすることで、
消費者のすこやかなからだをつくり、未来へ繋げる玄米ブランド「玄繋屋」と、第一弾の
商品「OKAYU SOUP」。ブランディングからプロジェクトに関わる業務を担当しました。
AD+D. 野田久美子

〈編者プロフィール〉

haconiwa編集部

haconiwaは株式会社RIDEのWEBメディア&プランナーチームです。
「世の中のクリエイティブを見つける、届ける」をコンセプトに、発信と制作をメインに活動しています。
https://www.haconiwa-mag.com/

装丁・本文デザイン	齋藤 拓実（rough）
装丁写真撮影	金本 凜太朗
表紙・章扉／詩	伊藤 紺
DTP	杉江 耕平
編集・インタビュー	森 史子・山北朱里（いずれも haconiwa 編集部）
企画	本田 麻湖（翔泳社）

ユーサンジュウゴ
U35つくるひと事典
2022年10月24日 初版第1刷発行

編者	はこにわへんしゅうぶ haconiwa編集部
発行人	佐々木 幹夫
発行所	株式会社 翔泳社（https://www.shoeisha.co.jp）
印刷・製本	株式会社広済堂ネクスト

〈本書内容に関するお問い合わせについて〉
正誤表　https://www.shoeisha.co.jp/book/errata/
刊行物Q&A　https://www.shoeisha.co.jp/book/qa/

インターネットをご利用でない場合は、FAXまたは郵便にて、下記"翔泳社 愛読者サービスセンター"までお問い合わせください。
電話でのご質問は、お受けしておりません。

〈回答について〉
回答は、ご質問いただいた手段によってご返事申し上げます。ご質問の内容によっては、回答に数日ないしはそれ以上の期間を要する場合があります。

〈ご質問に際してのご注意〉
本書の対象を越えるもの、記述個所を特定されないもの、また読者固有の環境に起因するご質問等にはお答えできませんので、予めご了承ください。

〈郵便物送付先およびFAX番号〉
送付先住所　〒160-0006　東京都新宿区舟町5
FAX番号　03-5362-3818
宛先　　　（株）翔泳社 愛読者サービスセンター

※本書に記載されたURL等は予告なく変更される場合があります。
※本書の出版にあたっては正確な記述につとめましたが、著者や出版社などのいずれも、本書の内容に対してなんらかの保証をするものではなく、内容に基づくいかなる運用結果に関してもいっさいの責任を負いません。
※本書に記載されている会社名、製品名はそれぞれ各社の商標および登録商標です。